KB169497

한(조선)반도 개념의 분단사

문학예술편 5

한(조선)반도 개념의 분단사

문학예술편 5

2021년 3월 15일 초판 1쇄 인쇄
2021년 3월 25일 초판 1쇄 발행

지은이 천현식·최유준·배인교·민경찬
펴낸이 윤철호·고하영
펴낸곳 (주)사회평론아카데미

편집 김천희
디자인 김진운
마케팅 최민규

등록번호 2013-000247(2013년 8월 23일)
전화 02-326-1545(편집), 02-326-1182(영업)
팩스 02-326-1626
주소 03978 서울특별시 마포구 월드컵북로6길 56

ISBN 979-11-6707-001-2 94600

* 사전 동의 없는 무단 전재 및 복제를 금합니다.
* 잘못 만들어진 책은 바꾸어 드립니다.

* 이 저서는 2016년 대한민국 교육부와 한국학중앙연구원(한국학진흥사업단)의
 한국학 총서 사업의 지원을 받아 수행된 연구임(AKS-2016-KSS-1230006)

한(조선)반도 개념의 분단사

문학예술편 5

천현식 · 최유준 · 배인교 · 민경찬 지음

사회평론아카데미

들어가며

한(조선)반도의 분단과 음악 개념의 각자도생(各自圖生)

19세기 후반부터 서구 유럽에서 발생한 개념어들을 적극적으로 받아들인 일본의 지식인들은 이 개념어들을 가나문자가 아닌 한자(漢子)로 번역하여 사용하였다. 그리고 일본의 식민지를 거치면서 한자로 번역된 개념어들이 한자에 익숙한 한(조선)반도에 이식되었고, 한자의 외형 속에 내재된 조선식 의미는 식민지였던 상황과 분단을 거치면서 매우 다양한 뜻이 중첩된 개념어로 성장하였다. 그러나 서구 사회에서 만들어진 개념어가 일본을 통해 한자로 번역되면서 한자문화권인 한(조선)반도의 사람들은 과거로부터 지속적으로 존재했던, 하나의 의미를 갖는 단어로 인식하게 하였다. 음악 분야도 예외는 아니었다.

20세기 이후 나라의 주권을 일본에 빼앗긴 상황에서 외래음악인 양악은 급격히 한민족의 삶 속에 들어왔다. 그리고 미국과 소련의 영향권 하에 한반도가 놓이면서 대한민국은 서유럽 음악과 미국 음악의 영향력이 강화되었으며, 조선민주주의인민공화국은 동유럽 음악과 러시아 음악을 배워야 할 모본으로 인식하게 되었다. 국

제관계에서 입김이 센 국가의 음악을 우위에 두었던 이러한 현상은 전근대적 감성을 유지하고 있던 분단 초기 한(조선)반도인들에게는 너무나 친숙한 음악적 자리배치였다. 19세기까지 약 1300년간 한(조선)반도의 사람들은 자신들이 창작한 음악을 촌스러운 음악이라는 의미를 갖는 향악(鄕樂)이라고 부르거나, 유교적 입장에서 보았을 때 정숙하지 못하고 속된 음악이라고 인정했던 속악(俗樂)이라고 불렀다. 그에 비해 중국의 음악을 우아하고 아정한 음악이라는 뜻을 가진 아악(雅樂)이라고 불렀다가 20세기 이후 중국의 위상이 격하되면서 중국음악의 자리에 양악이 자리하게 되었다.

이 책에 수록된 글은 20세기 전반기 한(조선)반도의 음악과 민족음악에 대한 개념사적 변화에서 한 걸음 더 나아가 제도와 장르에서 개념사적 검토를 진행하였다. 즉 한(조선)반도의 분단과 함께 각각의 체제에 적응하면서 발전시켜왔던 음악 제도와 장르 개념이 과거부터 지속적으로 사용된 개념어가 아니며, 개념어에 내재된 의미의 변화와 분단으로 인한 음악 장르의 분절에 초점이 맞추어져 있다. 그리고 코젤렉(Reinhart Koselleck)의 방법론을 사용하여 개념의 중첩과 변형 및 변화를 확인하려 하였다.

천현식과 최유준이 공동으로 작업한 「1950~60년대 음악 장르의 제도적 분화와 통합」은 분단 이후 음악 분야가 분단되는 초기 모습을 살펴볼 수 있는 1950~60년대를 한정하여 장르의 분열과 통합, 제도의 분화와 변형, 그리고 음악계의 핵심 개념이었던 민족성(민족적 특성), 현대성, 대중성(통속성)에 대한 남북한의 서로 다른 해석과 개념의 정립을 살펴보았다. 음악의 장르적 분화가 명확하

지 못했던 시기인 일제강점기에 식민지 조선의 엘리트 음악인들은 양악을 클래식과 같은 독립된 장르로 인식하기보다는 카프(KAPE) 예술운동에 동참하면서 여러 장르를 포괄하는 개념인 '민중음악'에 대한 관심을 보이기도 하였고, '조선음악', 혹은 '민족음악'에 대한 민족주의적 지향 속에서 서양음악을 대하기도 하였다. 분단 이후 남한의 음악계는 탈정치화, 탈사회화를 추구하면서 음악제도의 분화와 함께 '국악-양악-대중음악(대중가요)'의 삼분법적 장르 구분을 점차적으로 공고화하였다. 이는 남한 음악계가 서양 중심적 음악을 지향하면서 스스로 양악의 개념을 축소시킨 채 엘리트주의에 함몰되도록 방치하였으며, 국악 혹은 전통음악이 양악의 대척점을 강조하며 공생을 모색하게 한 반면, 대중음악은 철저히 배척되는 결과를 낳았다. 또한 양악과 국악의 분리는 '지금-여기'에서 행해지고 만들어 내는 음악의 현재성에 대하여 서로 다른 의미와 개념으로 인식하게 만들었다. 분단 이후 북한의 음악계는 제도보다는 담론의 형성에 집중하였다. 즉 '민족성(민족적 특성)', '현대성', '통속성'이라는 담론이 정착되는 과정에서 전통음악과 양악, 대중음악의 개념이 통합되는 현상을 낳았다. 북한 문예작품에서 가장 중요하게 여기는 부분이 바로 사상과 내용이며, 이 내용을 담는 틀이 바로 '민족적 형식(민족성)'이었다. 이는 '혁명성'으로 귀결되어 '항일혁명가요'를 북한 음악의 전형으로 삼게 되었다. '현대성'은 북한 음악의 방향성을 제시한 개념이며, '민족적 특성'과 연결시켜 과거가 아닌 당대 현실의 문제로 인지하게 하였다. 그리고 이 과정에서 민족적이면서도 현대적인 것은 인민대중과 소통 가능한 것이라야 한다는 주장에 따라 통속성이 이 둘을 보완하는 것을 넘어서 북한 음

악의 기본 개념이 되었다. 그리고 이는 장르적 통합을 유도하였다. 천현식과 최유준의 글은 이러한 남북한 음악제도와 개념의 해석에 대한 논지를 남북한에서 1950~60년대 발행된 음악잡지, 예를 들어 『음악』이나 『조선음악』과 같은 음악 전문 잡지의 글을 통해 확인하는 작업을 거쳤으며, 꼼꼼한 검토를 통해 동시대 남북한 음악 상황에서 나아가 현재 남북한 음악 상황의 모순을 극복하려는 시도가 연결되어 있음을 보여 주었다.

민경찬의 「동요의 남북한 개념의 변천」과 배인교의 「20세기 이후 '민요' 개념의 사적 검토」는 모두 음악 장르 중 20세기에 식민지 조선의 지식인들에 의해 새롭게 부각된 '동요'와 '민요'의 개념사적 검토를 수행하였다. '동요'와 '민요' 개념 역시 서구 사회에서 만들어진 용어가 일본인에 의해 한자로 번역된 개념어이다.

민경찬은 동요라는 장르명의 탄생과 수용, 그리고 분단의 상황에서 개념의 변화에 집중하였다. '동요'는 'children's song'의 번역어이나 서양음악의 그것과 달리 외래음악에 뿌리를 둔 양악의 일종으로 발생하였고, 전문가들이 만들어 양식화하였다는 특징을 가지고 있다. 즉 번역의 과정을 거쳤으나 서양음악과는 태생적 다름이 존재한다. 이는 당시 일본에 유학하였던 방정환을 위시한 조선의 동경유학생들에게 영향을 미쳤으며, 색동회의 동요운동으로 나아갔다. 그리고 아동가요라는 개념어와 혼용되었다. 해방과 분단의 시기를 거치면서 남한에서는 동요라는 개념어가 주로 사용되었다. 특히 동요는 초등학교 음악교과의 중심 제재곡으로 채택되면서 양악 스타일로 창작된 아이들 노래라는 개념에 학교에서 배운 노래라는 의미가 더해졌다. 이와 함께 국악 분야에도 영향을 주어 전래동

요라는 개념이 형성되는 과정을 제시하였다. 이에 비해 북한에서는 동요의 개념보다는 '아동가요'라는 개념어가 주축이 되었으며, 양악 스타일로 창작된 아이들 노래라는 개념에 민요, 김일성이 지도한 노래, 항일무장투쟁의 과정에서 부른 노래라는 의미가 중첩되었다. 그리고 1990년대 이후에는 북한에서 계몽기시대라 부르는 일제강점기에 창작된 동요를 발굴하여 보급하기 시작하였으며, 이 노래는 광복 전 가요 안에 포함되어 보급되고 있음을 밝혔다.

동요와 함께 또 다른 신생 장르인 민요 또한 독일어 'Volkslied'를 일본의 가나문자가 아닌 한자로 번역한 것이며, 한자어로 번역된 결과 20세기 이전에 이미 만들어 사용해왔던 개념어로 인식되게 하였다. 배인교는 민요라는 개념어가 상용화되기 이전인 19세기까지 민요보다는 민속가요나 이요(俚謠)로 사용되었음을 주목하였으며, 이요의 뜻을 민요에 투영하면서 계급성과 시대성, 그리고 현재성을 상실한 장르가 되었다고 보았다. 또한 일본의 민요가 아닌 식민지 조선의 민요를 바라보는 일본 지식인과 조선 지식인들의 입장의 차이와 의미의 중첩 방식의 차이를 살폈다. 또한 남북한 분단 이후 남한의 국문학계와 국악계에서 사용하는 민요 개념이 달라졌으며, 개념의 차이는 민요를 분류하는 방식의 차이로 나타났다. 또한 두 학계 모두 탈정치적인 입장을 고수하면서 일제강점기에 제시되었던 참요의 성격에 대해서는 함구하였다. 이에 비해 북한에서는 대체로 월북한 문학가인 고정옥의 분류를 따라 민요를 나누었으며, 민요의 개념에 새로운 의미가 부여되면서 남한과는 다른 기의를 갖게 되었다고 보았다.

2018년 평창동계올림픽을 계기로 급물살을 탔던 남북의 대화와

접촉은 국내외의 불가항력적인 문제들로 인해 논의조차 기피하게 되었다. 북한 음악에 대한 연구를 시작했을 때부터, 아니 분단이 확정된 시기부터 북한에 대한 논의와 연구는 늘 정치적인 이슈와 맞물리며 자유롭지 못했다. 그리고 남북한 지식인들 모두 이러한 상황에 놓이면서 70여 년의 지리적 분단과 함께 정서적 분단, 그리고 같은 글자를 사용하나 다른 의미를 내포하는 개념의 분단을 체감하고 있다. 비록 이 책에 수록된 내용이 일제강점기에 한(조선)반도에서 사용된 많은 음악 관련 개념어 중 음악 제도나 담론, 장르 중 일부만을 대상으로 개념사적 연구를 시도하였으나 이를 통해서 한민족의 감성을 적나라하게 표현하는 음악 부문에서의 첨예한 개념의 분단을 확인하길 바라며 개념의 통합을 다시금 구상할 필요성을 가져본다.

차례

1950~60년대 음악 장르의
제도적 분화와 통합

천현식 국립국악원

최유준 전남대학교

1. 음악 장르와 개념

19세기 말부터 본격적으로 진행된 한(조선)반도의 근대화 과정은 서양문명과의 접촉과 함께 진행되었는데, 음악계에서 서양음악의 충격은 어느 분야보다도 강력했다. 특히 20세기 초엽부터 일본 제국주의에 의해 식민지 점령을 당하면서 한반도의 근대화와 서양음악의 수용은 식민적 성격을 띠게 되었다. 물론 일제강점기와 해방공간에서도 근대화를 위한 자생적 노력들이 있었다. 하지만, 좌우 이념대립과 전쟁, 분단으로 이어지는 복잡한 역사적 전개 속에서 한반도의 근대화 과정은 식민성과 민족주의, 미국과 소련의 영향 등이 복잡하게 얽혀들면서 남과 북에서 각각 서로 다른 양상으로 전개되었으며, 이러한 차이는 남과 북의 음악적 근대화 과정에서도 잘 드러난다.

분단 이후 남과 북은 민족적 정통성을 확보하고 근대국가를 건설하기 위해 체제 경쟁적 성격을 바탕으로 국가 건설을 시도했다.

그것은 문화예술계에서도 마찬가지였으며, 음악계에서도 남과 북이 각각 독자적인 근대 음악문화를 건설해 가고자 했다. 분단 이후한(조선)반도 음악 분야가 분단되는 초기 모습을 살펴볼 수 있는 시기가 바로 1950~60년대이다. 이 시기에 남과 북의 음악계에서 서로 다른 문제의식 속에서 다루었던 핵심 개념들로 민족성(민족적 특성), 현대성, 대중성(통속성)을 들 수 있다. 이러한 개념들은 한반도의 근대화 과정에서 남과 북의 음악계 모두에게 제기된 공통과제였다. 하지만 체제와 이념이 나뉜 남과 북은 이러한 공통과제의 개념을 달리 해석하고 정립함으로써 서로 다른 음악문화의 기틀을 만들어갔다. 이 글은 1950~60년대 남과 북이 서로 다른 방식으로 다룬 민족성(민족적 특성), 현대성, 대중성(통속성) 개념을 음악 장르의 분화라는 문제와 연결시켜 살펴보고자 한다. 남한의 경우 이들 개념의 각각에 대한 이해를 살피는 작업보다는 이 개념과 직간접적으로 연결되면서 발생한 장르의 제도적 분화(양악-국악-대중음악)에 초점을 맞출 것인데, 그러한 분화와 함께 각각의 제도적 영역에서 이러한 개념들(특히 현대성과 민족성)은 사실상 서로 다른 방식으로 이해되었기 때문이다. 북한의 경우는 같은 시기에 이러한 장르적 분화보다는 오히려 통합의 방향으로 제도화가 진행되었다는 점에서 남북의 차이가 변별된다.

연구방법으로는 남과 북의 1950~60년대 음악잡지를 주 대상으로 해당 텍스트에서 '민족성(민족적 특성), 현대성, 대중성(통속성)' 개념들의 용례를 찾아내고, 그것을 분류하고 분석하여 음악 장르와의 관계를 포함해 남북한의 같음과 다름을 정리하고자 한다. 남한의 잡지는 북한과 달리 국가 차원의 대표 잡지를 선정할 수 없다.

따라서 당시 발간된 잡지들을 파악할 필요가 있다. 파악된 주요 자료로는 국민음악연구회에서 1955년부터 1959년까지 발간된『음악』이라는 월간잡지와 1960~1961년에 보이는『음악문화』, 1964년 발행된『음악세계』, 1965년부터 1966년까지 발행이 확인되는 국민음악연구회의『음악생활』이 있다. 북한의 자료로는 조선음악가동맹의 기관지로서 북한의 유일한 음악잡지였던『조선음악』을 텍스트로 하고자 한다. 1955년부터 1968년 3월까지 계간, 격월간, 월간 형식으로 꾸준히 발행된 자료이다. 그리고『조선예술』을 추가 텍스트로 사용하고자 한다.『조선예술』은 1955년부터 1968년 3호까지 종합예술잡지(초기)와 조선연극인동맹중앙위원회 · 조선무용가동맹중앙위원회 기관지(후기)로 발행되었으며, 1968년 4호부터 종합예술잡지로 바뀌어 현재까지 발행되고 있다. 일반 대중에게 공개되어 있던 잡지 지면을 통해 이 시대의 음악 담론을 읽어본다는 데에 본 연구의 취지가 있지만, 이는 연구의 한계이기도 하다. 연구대상으로 설정된 잡지 외에도 이러한 개념들이 다루어진 여러 문헌들이 있지만 본 연구가 모든 자료를 포괄하지는 못한다. 민족성과 현대성, 대중성과 같은 개념에 대한 개별 작곡가들의 내밀한 생각과 고민이 표출된 여러 음악작품들에 대한 분석 역시 차후의 연구 과제로 남겨둔다.

2. 남한 음악계의 장르 삼분법

해방 이전 식민지 조선의 음악가들에게 음악 장르는 해방과 분

단 이후의 상황과 비교할 때 훨씬 느슨하거나 종종 미분화된 형태로 받아들여졌다. 이는 양악 분야의 음악가들과 관련한 다음과 같은 몇 가지 삽화적 사례들로도 읽힌다. 일제강점기 〈사의 찬미〉를 부른 가수 윤심덕이 클래식 소프라노와 유행가 가수의 중간적 위치를 점하고 있었던 점, 이화여전 작곡과 교수였던 안기영이 '향토가극' 운동을 주창하고, 레코드를 통한 '유행창가'와 '신민요' 작곡에도 활발하게 가담했던 점, 그리고 이 시기를 대표하는 작곡가 가운데 한 명인 홍난파 역시 '예술 가곡'만이 아니라 '동요'에서 '유행가'나 '신민요'까지 작곡했고, 심지어 '재즈밴드'의 리더 역할을 불사했던 점 등이다. 일제강점기에 이렇듯 음악의 장르적 분화가 선명하게 이루어지지 않았던 것은 서양음악의 관점에서 볼 때 당시의 미성숙한 음악문화와 확산되지 못한 저변 탓이기도 할 것이다. 하지만, 식민지 조선의 엘리트 음악인들은 카프(KAPF, Korea Artista Proleta Federatio) 예술운동에 동참하면서 '민중음악'에 대한 관심을 보이기도 했고, '조선음악' 혹은 '민족음악'에 대한 민족주의적 지향 속에서 서양음악을 대하곤 했다. 그들은 '양악'을 '클래식'과 같이 독립된 장르로 인식했다기보다는 여러 장르를 포괄하는 개념인 '민중음악'이나 '민족음악'과 자주 연결시켜 본 것이다. 이는 음악 단체들의 이합집산이 활발하게 이루어지던 해방공간의 음악계에서도 어느 정도 이어졌지만 분단 이후부터는 남한과 북한의 음악계에서 차별화된 양상을 보이기 시작했다. 분단 이후 북한의 음악계가 사회주의 예술이념과 민족주의 이념을 바탕으로 한 총체적 음악 양식에 대한 추구의 형태로 해방 이전의 장르적 미분화 내지 융합화를 재점화해서 이어갔다면, 남한의 경우는 음악 집단들의 제도

적 분화와 함께 '국악-양악-대중음악(대중가요)'의 삼분법적 장르 구분을 점차적으로 공고화한 것이다.

해방 이후 남한의 장르 삼분법을 음악 생산과 소비의 합리적이고 근대적인 분화로 해석할 수도 있지만, 그것이 적어도 필연적인 것은 아니었음을 분단 이후 북한 음악의 전개 과정이 증명해 준다고 할 수 있을 것이다. 사실상 해방 이전의 음악계나 분단 이후 북한의 음악계와 비교해 보면, 분단 이후 남한에서 점진적으로 관철된 음악 장르 삼분법은 남한의 음악계가 전반적으로 탈정치화, 탈사회화되는 과정의 산물이기도 하다는 점을 간파할 수 있다. 이는 음악의 사회적 가치에 의미를 두던 좌파 계열의 음악인들이 해방 공간과 한국전쟁을 거치면서 월북되었던 사실과 짝을 이룬다. 다만 분단 이후 북한의 음악이 정치적 이념에 지나치게 영향 받게 되었음을 감안할 때, 남한 음악계에서 이러한 탈정치화가 부정적인 면으로만 작용한 것은 아니다. 북한의 '이념화된 음악'과 거울상을 이루는 남한의 '순수음악 이데올로기'는 제도적인 틀 속에서나마 음악가의 예술적 자율성을 확보할 수 있는 문화적 안전장치의 기능을 해주었다. 물론, 이후의 논의에서 드러나겠지만 남한 음악계 현실에서 엘리트들이 정치권력으로부터 독립적인 태도를 갖출 수 있었던 것은 아니다. 또한 제도화된 음악과 음악인들이 엘리트주의로 무장하여 대중성(통속성)으로부터 등을 돌린 결과 오히려 제도 그 자체에 종속됨으로써 그러한 음악적 자율성이 무색해지는 측면도 있었다.

1) 분단 이후 남한 음악계의 서양 중심주의

(1) 음악의 제도화와 양악의 개념적 축소

남북한을 막론하고 교육과 제도에 활용되는 음악의 근대적 개념들이 서양음악 이론(기초악전이나 화성학이나 대위법 등)에 바탕을 두고 있음을 부정하기 어렵다. 이는 한반도에서 근대적 음악 공교육이 시작된 일제강점기의 음악교육 제도에서 비롯된 것으로, 해방 이후에도 그 기본적인 틀은 유지되어 '음악' 일반은 그 개념상 '양악'을 가리키고 있었다. 하지만, 분단 이후 남한에서 '국악-양악-대중음악'의 장르 삼분법이 관철되는 것은 '양악'이 '서양고전음악', 곧 '클래식'의 의미로 축소되는 과정과 맥을 같이한다. 그것은 또한 외래문화로서 '클래식'의 고급적이고 세련된 이미지가 대중적 층위에서 본격 수용된 과정과도 관련이 있다. '양악'이 개념상 '서양고전음악'으로 축소되면서, 특히 '국악'은 '양악'에 대한 여집합의 형태로 그 규정상 형식논리가 관철되었다. 이는 이후에 '국악(國樂)'이라는 용어 자체를 둘러싼 논쟁을 불러일으킨 배경이 되었다.[1] 분단 이후의 '국악'은 일제강점기 이왕직아악부(해방 직후는 '구왕궁아악부')를 전신으로 하는 '국립국악원'의 탄생 과정에서 드

........

1 일제강점기에 한반도의 전통음악은 식민지 본국(일본)의 음악을 가리키는 '국악'과 등치될 수 없었고 그보다 하위범주인 '조선악(朝鮮樂)'으로 통칭되었음은 주지의 사실이다. 일제강점기에 '일본어'를 가리키던 '국어(國語)'라는 용어가 해방 이후 '한국어'를 가리키는 것으로 전용되었듯이 '국악(國樂)'이라는 용어를 전용하는 것이 그 자체로는 문제가 되지 않지만, 그렇게 전용된 '국악'이 '국어'의 경우와 마찬가지로 새로운 민족국가로서 '한국'과 '한국인'의 현대적 소통을 전제한 '한국음악'을 의미하는 것인가에 대해서는 계속해서 의문이 제기되어 왔다.

러나듯 조선의 궁중 아악 문화의 재생을 암묵적으로 목표 삼은 사실상 과거 지향의 '조선악'을 의미하고 있었다는 점이 '국악'이라는 용어의 식민적 성격에 대한 비판의 요지가 되어 온 것이다.

'양악'이 '서양고전음악' 내지는 '클래식'의 의미로 축소되는 과정에 한국전쟁이라는 사건이 미친 영향은 적지 않다. 한국전쟁의 파괴적 결과는 "전근대사회로부터의 탈피를 강력히 추동하는 가운데 새로운 문화가 형성될 수 있는 자양분으로 작용했다고 볼 수 있다."[2] 하지만, 이러한 '새로운 문화'는 냉전체제의 리더로서 미국에 대한 동경과 선망의 강력한 자장 아래에 형성되었다.[3] 한국전쟁 이후 미국을 문화적 구심점으로 삼은 엘리트 형성 과정은 제1공화국의 공교육 체제 강화와 맞물리면서 증폭되었다. 특히 음악에서 미국과 서구 문화에 대한 선망을 배경으로 음악대학의 제도적 체제와 연동하여 엘리트 중심의 '공식문화'에 대한 인식이 강화되고 있었다. 1959년 서울대학교에 '국악과'가 개설되기 전까지 공식문화에서 '음악=양악=서양고전음악'이라는 등식이 자리 잡았고, '국악과' 개설 이후에도 대학에 편입되지 못한 민속악 계열의 전통음악은 오랫동안 공식문화로 인정받지 못했다.[4]

.......

2 권보드래 외, 『아프레걸 사상계를 읽다』, 동국대학교출판부, 2009, p.15.

3 당시 미국에 대한 선망의 정도를 가늠할 수 있는 지표 가운데 하나가 미국 유학자의 수인데, 1959년 2월 문교부 집계에 따르면, 해외 유학생 총수가 4,703명인데 프랑스(138), 서독(113), 중국(69), 이탈리아(27), 영국(20)에 비해 미국은 4,193명으로 압도적 수치를 보인다. 『합동연감』, 합동통신사, 1960, p.467. 권보드래 외, 『아프레걸 사상계를 읽다』, p.16에서 재인용. 음악에서도 같은 방식으로 나타나는 미국에 대한 선망과 유학의 문제는 다음 절에서 재론키로 한다.

4 남한의 음악계에서 대학 제도에 의한 공식 음악문화의 지배력은 20세기 후반 내내 지속된다. "이러한 대학 중심의 음악계의 반대편에는, 대학에 편입되지 못한 전통예술이나 대

(2)음악 담론의 엘리트주의화

한국전쟁 이후 세계적 조류에 노출된 한국의 대중들은 음악적 제도화의 틀 속에서 미국을 포함한 서양의 음악문화에 대한 동경과 선망을 구체화했다. 이는 특히 해외 음악인의 '내한 연주회'와 이에 맞물리는 한국 음악인의 유학과 '귀국 연주회'의 이미지로 표상되었다.[5] '내한(來韓)'이나 '귀국(歸國)'과 같은 단어의 이미지 자체가 그렇듯 이러한 이미지의 범람은 다음과 같은 메시지를 암묵적으로 전달하고 있었다. 즉, 정통의 음악문화는 한국이라는 국경 너머 먼 곳(서양)으로부터 한국으로 방문해 오는 것이며, 반대로 그 음악을 습득하기 위해서는 국경 너머로(서양으로) 건너가야 한다는 것이다. 한국전쟁 이후 본격적으로 교육열이 뜨거워지면서 이러한 무의식적 통념은 음악인 지망생들의 유학을 부추겼다. 당시 한국의 음악계에서 "유학은 유럽보다는 미국, 그 중에서도 줄리어드 음악학교로 편중되는 경향을 보여 1960년대 중반이 되면 한국은 줄리어

.......

중음악 분야가 급격히 쇠퇴하거나 시장원리에 방치되는 현상이 놓여 있었다. 예를 들어 1950년대까지 인기를 누렸던 국극이나 각종 전통연희 등은 급속히 쇠퇴하였고, 미국의 영향 하에 빠르게 변모해 가던 대중음악의 인력 수급 창구는 미8군 쇼무대였다는 것이 이를 말해준다. 대학의 배타성은 이러한 대중음악과의 계층적 분화를 심화시켰다. 이로써 대학은 청중(대중)과 함께 하는 음악활동의 사회화로부터 멀어지게 되고, 사회 속에서 생존해야 하는 음악은 보다 상업화되는 양상을 띠게 된다." 한국예술종합학교 한국예술연구소 편,『한국현대예술사대계 3』, 시공사, 2001, p.323.

5 한국전쟁 이후 남한에서 최초로 발간된 월간 음악 잡지인『음악(The Music)』(1955년 창간)에서부터 이러한 면모들이 잘 드러난다. '음악'이라는 일반적 명칭을 제호로 삼은 이 잡지의 표지는 창간호인 1955년 8월호부터 1956년 7-8월호까지 1년간 단 한 회도 빠지지 않고 서양 음악인들의 모습이 등장하며(한국 음악인의 모습은 미국 유학 중 현지의 학생들과 섞여 노래하는 한국 유학생의 사진이 실린 1956년 4월호에서 유일하게 보인다), 매호의 권두 화보에서도 '내한공연'이나 '유학'이라는 단어와 관련된 사진과 설명들로 일관되어 있다.

드에 가장 많은 유학생을 파견하는 나라가 되었다."[6]

'양악'이 서양고전음악을 중심으로 한 세련된 '글로벌' 문화로 규정되면서 '로컬' 문화로서의 '국악'이 상대적 범주로 규정되었다면, '대중음악'의 범주는 원래 '양악'의 일부로 간주되었던 데서 벗어나 '공식문화'인 '양악'에 상대화된 '비공식문화'로서 배타적으로 규정되었다. '대중가요'나 '유행가', '경음악' 등으로 불리던 대중음악에 대해서 당시의 엘리트 음악인들은 '저속과 퇴폐'로 간주했다. 이는 식민지조선의 엘리트 음악인들이 레코드를 통해 보급되는 유행가나 신민요에서 제한적이나마 민중성과 민족성의 가능성을 탐구하고자 했던 태도와 대조된다.[7] 분단 이후 남한의 엘리트 음악인들은 "'재즈'라고 통칭되던 미국 대중음악은 퇴폐적인 면이 있어서 젊은이들한테 악영향을 줄 수 있다고 보았고, 일제 강점기 유행가의 영향을 받은 트로트 계열의 대중가요는 왜색이라는 이유로, 또 신민요는 고답적이고 가사가 저속하다는 등의 이유로 비판"하였다.[8]

이러한 엘리트주의적 인식 아래 일찍이 한국전쟁기부터 이른바 '국민개창운동'이 추진되었다. '국민개창운동'은 나운영이나 윤이상과 같은 비교적 진보적인 음악가들까지 동조한, "전쟁 직후부터 유일하게 음악인들이 일반대중들을 상대로 전개한 활동"[9]이라는

.......

6 한국예술종합학교 한국예술연구소 편, 『한국현대예술사대계 2』, 시공사, 2000, p.313.
7 식민지조선의 문인들과 지식인들이 '레코드음악'의 문학적 가능성에 대해 기대를 걸고 있었음을 실증적으로 탐구한 연구로 다음을 참조할 것. 구인모, 『유성기의 시대, 유행시인의 탄생: 시와 유행가요의 경계에 선 시인들』, 현실문화, 2013.
8 한국예술종합학교 한국예술연구소 편, 『한국현대예술사대계 3』, p.338.
9 한국예술종합학교 한국예술연구소 편, 『한국현대예술사대계 2』, p.234.

점에서 부분적 의의를 인정할 수 있다. 하지만 이는 건전가요 보급이라는 명목으로 위로부터 아래로 향하는 관주도의 계몽주의적 시도로서 오히려 클래식 어법에 기반을 둔 제도적 음악 문화에 대한 인식을 강화하고 '대중음악'의 저속과 퇴폐를 낙인찍는 효과로 이어졌다.[10] 당시 음악계에서 사실상 무비판적으로 수용되었던 사전검열제와 간접적으로 연결된 '국민개창운동'은 그 용어에서부터 일제 군국주의의 영향을 보여주고 있었으며 이후 박정희 군사정권의 국정홍보가요와 전두환 군사정권의 '건전가요'로 계승되었다.

2) 담론의 분열과 음악의 제도적 삼분법

(1) 양악의 주도와 국악의 제도적 공생

1950~60년대의 음악 잡지 기사들을 통해서 위와 같은 사실들을 확인해 보기로 한다. 이 기간에 간행된 음악 잡지들을 보면 서양고전음악에 대한 지향이 두드러지는 가운데 부분적으로 '국악'의 존재 의의를 인정하는 양상을 보인다. 분단 이후 간행된 남한 최초의 음악 월간지라 할 수 있는 『음악』(국민음악연구회 간행)의 경우 창간호인 1955년 8월호에는 '국악' 관련 기사가 전무했으며, 오로지 서양고전음악에 대한 기사로 일관되어 있다. 두 번째 호인 9월

.......

10 다음의 『동아일보』 기사를 참조할 것. "나라를 좀먹는 왜식 유행가와 째스를 이 땅에서 몰아내고 건전한 국민가요의 개창으로 조국의 통일과 재건을 전취(戰取)하는 구국운동을 전개코저 금번 국민개창운동추진회가 조직되어 회장에 배민수씨 사무장에는 안병철씨가 취임하고 팔일오를 계기로 국민가요의 작사와 작서(作書)를 전국적으로 공모하여 제정하는 한편 지역별로 가창지도대를 파견하여 적극보급에 임하리라 한다." 「국민개창운동 추진회 신발족」, 『동아일보』, 1951. 8. 29.

호에 처음 당시 덕성여대 강사였던 장사훈의 국악 관련 기사가 한 건 등장한 뒤,[11] 다음 호인 10월호부터는 성경린이 '국악악기 얘기' 라는 제목의 연재 기사를 시작하여 이후 매호 게재한다. 첫 연재에 서 저자는 악기 분류에서 『악학궤범』의 분류법을 따름으로써 양악 과의 소통보다는 '국악'의 독자적 연구 방향을 설정하는 모습을 보 이고 있다. 성경린은 이후 월간 『음악』에서 국악 필자를 사실상 대 표하게 되는데, 4년이 지난 1959년 '신춘호'의 신년 전망 좌담 기사 를 보면 작곡가 현제명(당시 서울대 음대 교수)을 포함하여 15인의 좌담 참가자들 가운데 성경린이 유일한 국악계 인사로 참가하고 있 다.[12] 지상(紙上)으로 옮겨진 이날 좌담의 내용을 보면 다른 참가자 들은 '국악'에 대한 관심을 전혀 보이지 않으며, 사회자가 '국악'에 대한 질문을 두 차례 할 때도 답변자로 성경린을 특정하여 묻는 모 습을 보인다.

월간 『음악』의 잡지 제호가 '음악'임에도 기사 내용이 사실상 서양고전음악(클래식) 일변도임은 앞서 거론했던바 한국전쟁 이 후 급격한 미국 지향과 서구 지향의 사회 분위기를 반영하고 있다 고 할 수 있을 것이다. 이는 '음악=양악(클래식)'의 도식을 암묵적 으로 관철시키는 전제가 되었다. 예컨대 창간 첫 해 12월호의 특집 기사 "1955년의 악단"에서 '어린이 음악계', '종교음악계', '오페라 계', '첼로계', '군악계'로 나뉘어 서로 다른 필자가 집필했는데, 여 기서 '국악계'는 빠져 있다. 한편, 1955년 11월호에 장사훈이 "우리

.......

11 장사훈, 「허무러진 국악재단: 전통 있는 한국정악원의 고민」, 『음악』 1955. 9, pp.34-35.
12 「91년(*단기 4291년/ 서기 1958년) 악단 총평과 신년 전망」, 『음악』 1959 신춘호.

음악계의 발자취"를 연재하기 시작했는데, 그 내용은 한국 '양악사'에 대한 서술이었다. 다음 호인 12월호에 두 번째 연재기사를 게재하면서 기사 제목은 "우리 양악계의 발자취"로 수정되었고, 편집자명의의 사과 안내문이 기사 내용에 첨부되었다.[13] 사소한 해프닝에 불과할 수 있지만 음악 개념을 둘러싼 상징투쟁에 있어서 양악계가 관철시키려 하는 '음악=양악'이라는 등식에 '국악'이 지분을 요구하며 균열을 가하는, 당시 음악계의 전반적 양상을 드러내주는 한 가지 사건이라고 볼 수도 있을 것이다.

사실상 한국전쟁기인 1951년에 '국립국악원'이 개원되고 1959년에는 서울대학교 음악대학에 '국악과'가 신설되면서 '국악'의 제도적 입지는 일찌감치 확보되어 있었다. 또한 국가주의나 민족주의적 정당성 추구를 위해서도 전통음악으로서 '국악'의 필요성이 널리 인정되었기 때문에 당시 음악 잡지에서 '국악' 기사는 독자들의 관심 여부와 무관하게 당위적으로 요청되었을 것이다. 실제로 당시 월간 『음악』은 정간과 복간을 반복하면서 1959년까지 발간되었는데, 창간호를 제외하면 국악 관련 기사가 적은 비율로나마 매번 게재되었다. 1960년대 이후에 창간된 『음악문화』, 『음악세계』, 『음악생활』 등의 잡지 역시 마찬가지다. 다만, 양악(사실상 '음악')과 국악 사이에는 이미 뚜렷한 제도적 장벽이 느껴졌고 양자 사이의 소통을 위한 개념적 매개가 잘 보이지 않았다. 일제강점기와 해방공간에서 대두되었던 '민족음악' 개념이 그러한 매개 기능을 해줄 수 있었을

.......

13 안내문 내용은 이렇다. 「제1회(전달 호) 때의 제목 〈우리 음악계의 발자취〉는 〈우리 양악계의 발자취〉의 과오이옵기 삼가 정정합니다.(편집자)」, 『음악』 1955. 11.

것이다. 하지만 분단 이후 잠잠해졌다가 특히 1960년대 초 4·19혁명과 박정희 군사정권과 함께 다시 강조되기 시작한 '민족(음악)'이라는 개념[14] 역시 이미 제도적 분리가 심화된 양악계와 국악계에서 각각 서로 다르게 상상하는 모습을 보인다.

(2) 현대성과 민족음악

월간 『음악』에서 쓰이는 용어법으로만 보자면, 1950년대까지 양악계에서 쓰는 '민족'은 종종 '국가'나 '국적'을 가리키는 데에 머물렀다. 예컨대 오페라와 관련하여 음악양식은 철저히 서양적이더라도 작품의 소재가 전통적인 것에서 발굴되고 사용되는 언어가 한국어이면 '민족적'인 것으로 간주되었다. 곧, 양악계에서 '민족음악'이란 단순히 '한국인이 창작한 음악'이라는 의미에 그치는 경우가 많았다. 1959년의 음악계를 전망하는 좌담회에서 작곡가 김동진이 "우리나라의 작품, 곧 민족적인 작품 활동이 오페라 부분에서 더 많은 성과를 거두었으면 좋겠습니다"라고 말하는 데서 그런 어법이 잘 나타난다.[15] 이보다 앞서 1956년의 음악계를 전망하는 특집기사

........

14 "분명 4·19 이후 '민족'은 급격하고도 강력하게 새로운 지식을 생산하는 중심기표가 되었다. 그것은 정치와 학문 영역을 동시에 장악해갔던 듯하다. 1960년 봄에서 1961년 봄까지, '독재'에 저항하며 '자유'와 '민주'를 요구한 혁명의 내용은 '민족'으로 코드변환되었다. 4·19가 어렵게 형성한 '자유'와 '민주'의 주체는 이승만 하야 이후 '생활'과 '재건'의 주체로 전환했고, 1960년 가을이 되자 '민족적 주체'가 되어 갔다. 이를테면 학생운동은 민족자주통일중앙협의회(민자통)로 대표되는 민족·통일운동으로 확장되거나 급진화되었다. 요컨대 4·19의 주체는 혁명의 과정에서 스스로를 '민족화/국가화'한 것이다. 4·19의 종장에서 쿠데타를 일으킨 박정희는 그 흐름을 악용·전유했다." 권보드래·천정환, 『1960년대를 묻다: 박정희 시대의 문화정치와 지성』, 천년의 상상, 2012, pp.287-288.
15 「91년(*단기 4291년/ 서기 1958년) 악단 총평과 신년 전망」, 『음악』 1959 신춘호.

에서 오페라계에 대해서 쓴 성악가 임만섭의 글에서도 '민족=국가(국민)'라는 등식이 확인된다.

> 그러나 잘했던 못했던 간에 모든 악조건과 중상스러운 우리의 환경에서나마 몇 가지의 민족 오페라를 창작 상연했으며 본격적 외국작품을 우리말로 번역하여 제법 분장을 하고 의상을 갖추고 민족 앞에 보여주었다는 이 사실이야말로 직접 오페라를 움직여 본 음악인 외에는 그 고충과 애로와 노력의 대가는 결코 알 수 없을 것이다. …(중략)… 외국작품에도 물론 의욕이 없는 바 아니나 그보다 역시 잘 되었던 못 되었던 우리 민족의 피땀과 뼈가 사무친 우리 작품을 우리의 의상을 갖추고 무대 위에서 민족 앞에 진정 마음껏 외쳐볼 때처럼 통쾌감과 말할 수 없는 그 무엇인가를 느껴볼 때는 결코 없다.[16]

'민족음악' 개념이 양악-국악 이분법의 극복을 전제하는 이유는 개념상 '지금-여기'의 현대성(modernity)을 내포하고 있기 때문이었다. 하지만 양악계에서 그러한 현대성은 20세기 이후 서양의 모더니즘 음악과 전위음악에 대한 것으로 이해되기 십상이었다. 월간 『음악』1955년 10월호에 게재된 "현대의 음악"이라는 제목의 기사에서 다루고 있는 내용이 그와 같은데, 이후로 양악계에서 '현대음악'에 대한 이해의 기조는 비슷한 방식으로 지속된다.[17] 결국 양악

16 임만섭, 「1956년 음악계 전망: 오페라계-오페라 운동의 환경」, 『음악』 1956. 4.

17 감람산인, 「현대의 음악」, 『음악』, 1955. 10. 이 기사에서 글쓴이는 "본문에서는 현대음악을 우선 20세기의 즉 우리들이 살고 있는 동시대의 음악이라고 해석해 두고 이 20세기도

분야와 국악 분야에서 현대성의 문제 인식은 서로 다른 방식으로 전개될 수밖에 없었는데,[18] 이는 1960년대 이후 '민족음악'의 논의가 재점화된 이후에도 통합적 실천을 통한 실효를 거두기 어려웠던 이유가 된다.

1960년대 이후 민족음악 논의는 4·19혁명 이후 새로운 정부에 의한 '위로부터의 요구'의 형태로 진행되면서 관제 담론의 성격을 갖게 되는데, 양악-국악의 제도적 분리에 대한 근본적 해결책이 없이 정치적 구호의 형태로 진행된 감이 짙다. 월간 『음악문화』의 1961년 9월-10월 합병호 권두언에서 발행인 최영환의 다음과 같은 말에서 잘 드러난다.

무더운 더위에도 불구하고 8·15 경축 대음악회를 필두로 각군 군악대에 의한 특색있는 시민위안연주회와 국민개창운동 등 국민정서의 개발을 위한 혁명정부의 노력은 그 어느 때보다도 고조되었음을 볼 수가 있었다. 이러한 때에 즈음하여 본지가 여기서 크게 주장하고 싶은 것은 그러한 행사적인 음악운동을 널리 일으켜 온 국민들의 정서생활 나아가서는 도의생활에 더

........

전반(前半)은 이미 지났으므로 그 과거 50년 동안의 서양음악의 경향을 대략 살펴보고자 한다"고 밝히면서 '인상주의 음악', '신고전주의와 반인상주의', '무조주의에서 12음주의' 순으로 서술하고 있다.

18 "양악계에서의 현대성의 문제는 현대음악기법의 수용 문제로 귀결되는 반면, 국악계에 서의 현대성의 문제는 국악의 현대화 문제와 관련을 맺는다. 그리고 국악의 현대화는 곧 국악의 서양음악화로 논의가 이어진다. '국악의 서양음악화'는 '양악의 우리 것 찾기'와는 또 다른 맥락에서 독자적인 시도와 논의를 펼치며 하나의 큰 맥을 형성한다." 한국예술종 합학교 한국예술연구소 편, 『한국현대예술사대계 2』, p.276.

욱 기여함과 아울러 가장 뚜렷하게 이룩되어야 할 일이 민족음악의 수립을 위한 효과적인 운동을 실시해야 하겠다는 것이다. 한마디로 민족음악 수립이라 하면 말은 쉽지만 그 내용과 방법에 있어서는 대단히 막연한 바가 없지도 않으나, 간단히 말해서 전래의 우리 음악을 기초로 한 서양음악의 동화로서 우리나라 독특한 세계적 음악을 창립하자는 것이다.[19]

1964년에 발간된 『음악세계』 8월호에서 마련된 '민족음악'에 대한 특집기사를 보면 양악계와 국악계의 '민족음악'에 대한 상이한 인식이 잘 드러난다. 예컨대 양악계의 작곡가 김성태는 '민족음악'을 서양음악사의 19세기 낭만주의 시기 이른바 '국민악파'의 음악으로 이해하고 있으며,[20] 역시 양악계의 작곡가 윤용하는 "우리 민족음악운동에 대한 것을 쓸려면은 우리 국악도 중요하지만 양악도 쓰지 않을 수 없어서 필자는 양악 관계만을 간략하게 써보기로 하겠다"라고 밝히면서 양악-국악 이분법을 명확히 하고 있다.[21] 반면, 국악계의 장사훈은 '국악=민족음악'이라는 등식을 내세우면서 민족음악 논의에서 전통음악(국악)의 우위를 내세우고 있으며,[22] 이후

.......

19 최영환(*음악문화사장), 「민족음악의 건설을」, 『음악문화』 1961. 9/10 권두언.
20 "낭만주의 음악이 무르익었을 무렵, 즉 19세기 중엽의 음악은 모든 나라 특히 그 당시의 후진적인 작은 나라는 각기 자기 나라 민족 고유의 민요곡, 민속무곡 등을 예술화하는 경향이 융성하게 되어서 음악에는 국적이 분명하게 되었습니다만, 이 음악을 통한 민족정신의 움직임은 음악사상 민족주의 음악 혹은 국민주의 음악이라고 불렸던 것입니다." 김성태, 「한국적 음악 형성에의 소고: 민족음악에의 소지(素地)를 찾아」, 『음악세계』 1964. 8.
21 윤용하, 「민족음악운동의 회고」, 『음악세계』 1964. 8.
22 "국악과 민족음악, 필자에게 주어진 제목이다. 국악이라면 국립국악원, 한국국악학회(한국), 중화국악회(자유중국), 방악과(일본)라 함과 같은 각각 그 나라의 전통적인 예술 음

창작국악으로서 '신국악'의 필요성을 주창하고 있다. '민족음악=현대성이 담긴 국악=신국악'이라는 개념적 논리가 가동되고 있는 셈인데, 실제로 '신국악'이라는 용어는 창작국악이라는 의미로 국악계 내에서 널리 쓰였다. 어느 경우든 '민족음악'의 논리는 양악과 국악의 제도적 분리를 넘어서지 못하고 각각의 제도적 영역에서 서로 다른 방식으로 상상되고 있었다고 볼 수 있다.

(3) 국민개창운동과 대중음악의 배제

이 시기 양악계와 국악계의 논의에서 '대중성'에 대한 관심이 많지 않았던 것은 놀랍기까지 한 일이다. 대중성에 함의된 '민중성' 개념은 좌파 음악인의 논의로 치부되거나 억압된 측면이 있을 것이며, '통속성'은 자본주의 상업문화의 요소로서 척결의 대상으로 부정되었다. 어느 쪽으로건 '대중음악'에 대한 생산적 담론 형성이 어려운 상황이었다. 월간 『음악』(1955~1959)의 경우 잠시나마 뮤지컬 양식이 다루어진 정도[23] 외에는 대중음악에 대한 관심이 사실상 전무했으며, 필자들의 논조 속에서 대중음악에 대한 혐오의 감정이 여과 없이 내비치곤 했다.[24] 해방 이후 남한에서 '대중가요'가 지속

.......

악을 지적하고 민족음악 또한 그 민족만이 갖는 고유한 음악을 가리켜 말한다. 따라서 국악과 민족음악은 그 명칭만 다르지 내용에 있어서는 같은 뜻이 되겠다." 장사훈, 「국악과 민족음악」, 『음악세계』 1964. 8.

23 박이하, 「뮤지칼의 역사: 작곡가들을 중심으로」, 『음악』 1958. 3.

24 작곡가 이상근의 다음과 같은 언급이 전형적이다. "약빠른 상인이 만들어 낸 국산 유행가 (소위 대중가요)는 공보실장이나 장관의 상을 받은 일은 없어도 대중의 영합에 알맞게 되어 있어서, 아직도 왜색이 철철 흐르는 잡노래들이 시간과 곳을 가리지 않고 흥성대는 꼴이란 사실 국산품 애용을 부르짖는 요즈음 아니꼬운 현상의 하나이다." 이상근, 「음악가의 수첩: 수상오제(隨想五題)」, 1958. 4.

적으로 왜색의 혐의를 받았던 탓도 있다. 그래서 매우 드물지만 음악잡지에서 대중음악을 다룰 경우에도 미국이나 서양의 대중음악으로 한정하는 경우가 대부분이었으며, 남한의 유행가 작곡가나 가수를 다룰 경우 자기반성적 표현이 덧붙여졌다.[25]

　　1964년에 창간된 월간 『음악세계』는 창간호(4월호)부터 '경음악 평론가' 최동욱을 내세워 "대중가요의 새 방향"이라는 글을 게재하고 5월호부터는 '레뷰(*리뷰)코너'에 '유행가' 부문을 넣는 등 이전의 음악 잡지와의 차별성을 보여주었다. 이는 당시 대두되었던 '민족음악'에 대한 통합적 논의에 있어서 '대중성'을 고려하자는 잡지사 편집진의 의도가 반영된 것이겠지만, 오히려 그러한 '민족음악'의 개념 규정과 관련하여 유행가 논쟁이 불거지게 된다. 8월호의 '민족음악' 특집 기사에서 "향락의 음악과 건설의 음악 – 민족음악의 발전을 촉구하며"라는 제목으로 쓴 작곡가 김동진의 글[26]에 유행가의 왜색과 퇴폐성에 대한 원색적 비난이 들어 있었던 점에 반발해 최동욱이 도발적인 반박 기사를 다음 호인 9월호에 게재한 것이다.

.......

25　예외적으로 대중가요 작곡가를 다룬 『음악문화』 1960년 2월호의 인터뷰 기사 논조가 대표적이다. "솔직히 말해서 전반기의 작품은 누구나 다 그렇겠지만 이른바 왜색가요가 아니라고 우길 순 없습니다. 그러나 좀 뒤늦은 감이 있어도 요새 와서 문교부와 손을 잡고 작품심의 위원회를 만들었습니다. 나도 그 위원중의 한 사람입니다만 레코드에 취입하기 전에 곡에 대한 심의를 하는 것입니다." 이렇듯 사전검열을 자발적으로 받아들이는 식의 자기반성적 언급 이후 다음과 같이 '민족음악 수립'을 운운하는 것을 보면 당시 '민족음악'이 관제적 성격을 갖고 있었음을 다시금 확인케 한다. "이른바 순수음악계와 우리 대중가요계가 대국적인 면에서 융합을 도모하고 거리낌없이 대중과 호흡을 같이 할 수 있는 건전한 민족음악을 수립해야 한다고 봅니다. 그런 운동으로 지향해야 하겠어요." 「대중가요 작곡가 – 나화랑씨: 건전한 민족음악을 지향」, 『음악문화』 1960. 2.

26　김동진, 「향락의 음악과 건설의 음악: 민족음악의 발전을 촉구하며」, 『음악세계』 1964. 8.

일부 유행가의 퇴폐적인 경향은 있어왔고 지나친 외국색으로 오는 병폐도 있기는 하다. 그러나 근본적으로 대중가요나 재즈가 민족정기를 상실하게 하고 나아가 자주독립까지 저해한다는 근거는 도시 찾을 수가 없다. 결과적으로 자신의 음악이 안 팔림으로 해서 야기된 감정으로 인식받기 쉬운 김동진씨의 대중음악 자체를 부정하는 듯한 소론은 한낱 근시안적인 독선이며, 이러한 유의 사고방식이 또한 한국적인 병폐의 하나라고 보아서 틀리는 말일 것인가. …(중략)… 대중음악 자체를 부인하는 태도는 곧 대중은 무식하니 아무말 말라, 순수음악만이 건설할 수 있고 생산할 수 있다고 자부하는 오만한 독선임을 부인할 수 없다.[27]

"대중음악 자체를 부인하는 태도"를 문제 삼은 최동욱의 글은 바로 다음 호인 10월호에서 재반박을 당하는데, 당사자인 김동진이 직접 나서지 않고 양악계와 대중음악계의 두 사람이 대리전 양상을 치렀다.[28]

엘리트주의를 배경으로 한 남한의 음악 담론이 대중성에 대한 문제와 대면할 때 쉽게 찾은 해답이 '국민개창운동'과 같은 것이었

.......

27 최동욱, 「생활음악으로서의 우리 가요: 김동진씨의 대중음악 무용론을 반격하며」, 『음악세계』 1964. 9.

28 김원구, 「감정적인 비판을 지양하라: 경음악평론가 최동욱씨에의 충언」, 『음악세계』 1964. 10. 같은 지면에 실린 다음의 글은 최동욱의 김동진 비판글을 직접적 대상으로 삼지는 않았지만 최동욱의 비평가로서의 자질 부족을 원색적으로 거론함으로써 결과적으로 김동진을 돕고 있다. 조춘영, 「올바른 가요평을 위하여: 최동욱씨의 〈레뷰 코너〉를 읽고」, 『음악세계』 1964. 10.

다. 이는 북한의 당정책풀이가요들과 마찬가지로 관제 가요로서의 성격을 갖는 것으로 남한의 음악계가 표방한 자유주의적 예술이념과 상충되는 것이었음에도 오랜 기간 엘리트 음악인들의 지지를 받아왔다. 국민개창운동의 성격은 월간 『음악』의 발행인 이강렴의 다음과 같은 말에서 잘 나타난다.

한 나라의 흥망과 성쇠는 그 나라 백성들의 부르는 노래에 반영되는 것이며, 그 나라의 모든 문화 실정을 알려면 그 백성들이 부르는 노래를 듣는다 하였다. 오늘날 방방곡곡에 넘쳐흐르는 저속하고 퇴폐적인 노래는 나라 안의 혼란과 불안을 조장하고 있다고 보지 않을 수 없다. 이에 뜻 있는 자의 한사람으로서 이를 좌시하고만 있을 수는 없었다. 온 겨레가 조국 건설에 도움이 되는 씩씩하고 명랑한 노래를 하루바삐 부르게 하자. 그리고 모든 저속하고 퇴폐적인 노래를 이땅에서 몰아내자. 이 국민개창운동이 전국 방방곡곡에서 전개될 때, 온 겨레는 새 희망에 불타는 마음의 양식을 얻게 될 것이다. 본회에서는 우선 지난 3월 2일 시공관에서 국민개창운동의 종을 울리기 시작하였다. 매주 일요일마다 개최되는 이 회합은 우리 사회에 새로운 반향을 일으키고 있다. 학생을 비롯한 모든 시민들은 모름직이 이 자리에 참석하여 명랑한 노래를 부르자. 그리하여 대한민국의 애국정신을 재무장하고, 아름답고 건설적인 노래가 넘치는 사회를 이룩하자.[29]

.......

29 이강렴, 「국민개창운동을 추진하면서」, 『음악』 1958. 5.

대중매체를 통해 향유되는 일반적인 '대중가요'는 국민개창운동의 지향과는 사실상 정면 배치되었으며 매번 정화와 일소의 대상으로 규정될 수밖에 없었다. 요컨대 1950~60년대의 월간 잡지의 담론 양상을 분석해 볼 때 '대중음악'이라는 장르는 '양악(클래식)-국악'으로 이분화된 '공식문화'에 대한 거대한 여집합(진지한 담론으로 다루어질 수 없는 상업문화)으로 존재하게 되었다고 할 수 있다.

3. 북한 음악계 장르 통합의 개념적 기초

1) 사전에 나타난 개념

(1) 민족적 특성(민족성)

북한에서 '민족성'과 함께 '민족적 바탕', '민족적 성격', '민족적 전통', '민족적 정서', '민족적 특수성' 등으로 다양하게 쓰였던 개념들이 '민족적 특성'이라는 정식화된 개념으로 등장하는 것은 1960년대 후반 북한 문학예술이 '주체문학예술'로 정리된 후 편찬된 『문학예술사전』(1972)에서다.[30] 여기서는 민족적 특성이 민족문학예술작품의 형식을 바탕으로 해야 하지만 현대성의 요구에 맞게 변화 발전해야 함을 강조하였다. 하지만 1988년 『문학예술사전』에서는 이에 더해 민족적 특성이 작품의 형식뿐만 아니라 내용에서도 표현될 수 있음을 강조하고 있다.[31] 이는 형식에 초점을 맞추느라 과거

.......

30 『문학예술사전』, 평양: 과학백과사전출판사, 1972, pp.386-387.
31 『문학예술사전』(상), 평양: 과학백과사전종합출판사, 1988, pp.811-812.

전통의 양식적 특성에 고정되어 논의되었던 민족적 특성 개념이 현대성을 받아들이면서 양식의 변형 가능성이 더해져서 당대적 의미와 미래 지향적 의미를 갖게 되었기 때문이다. 이는 과거에 머물지 않고 현대성을 받아들여 '내용'을 중심으로 문학예술을 재편하려는 북한 문학예술의 기획에 따른 것이었다고 할 수 있다.

(2) 현대성

'현대성'은 '근대성'과 함께 쓰이는데, 북한에서는 '근대성'보다는 '현대성'이 주로 쓰였다.[32] '현대성'은 '조선말사전'뿐만 아니라 문학예술사전에도 등재되어 그 개념에 대해서 자세히 설명되고 있다. 이는 남한의 상황과는 대비된다. '현대성'은 1972년 『문학예술사전』에서 정식화되었는데, '시대의 요구와 인민들의 사상감정에 맞게 문학예술작품의 사상주제적 과업을 해결하는 원칙'으로 설명되고 있다.[33] 그 구성 요건으로는 첫째 주제의 현실적 의의, 둘째 시대의 본질을 반영한 성격의 전형성, 셋째 사회주의적 내용과 밀접하게 결합된 민족적 형식의 이용이 제시된다. 이 중 가장 중요한 것

.......

32 남한에서는 '모더니티'(modernity)의 번역어로 '현대성'과 '근대성'이 동의어로 간주되지만, '현대성'보다는 '근대성' 개념이 상대적으로 더 자주 선택되며 사회발전의 논의와 함께 문학예술계에서도 중요하게 쓰여 왔다. 남한에서는 이처럼 '근대성'이라는 용어에 비중이 실리면서 비교적 넓은 시간적 외연을 가진 근대 시기의 본질적 특질로 개념화되는 측면이 있다. 반면 북한에서 '현대성'은 과거 시기에서 벗어난 현시대의 요구에 맞는 특성을 가리키면서, 당대에 제기되는 시대적 요구라는 개념으로 쓰였다(물론 남한에서도 '모더니티' 개념에서 이러한 함의를 강조하기 위해 '현대성'이라는 번역어를 고집하는 연구자들도 있다). 이는 북한을 포함한 사회주의 국가에서 연대기적 범위로서의 '근대'를 넘어서는 '현대'의 단계로서 사회주의를 상정하면서 과거라는 인상이 짙은 '근대성'보다 최신의 것이라는 '현대성'에 주목한 것으로 보인다.

33 『문학예술사전』, p.973.

은 첫째 '주제의 현실적 의의'이다. 여기서 말하는 주제는 당대의 현실에 의의 있는 주제이다. 그리고 세 번째의 '사회주의적 내용과 밀접하게 결합된 민족적 형식의 이용'은 '민족적 형식'을 그대로 사용하는 것이 아니라 '사회주의적 내용'과 밀접하게 결합되어야 하는 것을 강조하고 있다.

부가 설명에서도 '인민대중의 미감과 정서에 맞는 여러 가지 예술적 형식들을 적극 동원 이용함으로써 사회주의적 내용과 민족적 형식을 옳게 결합'시킬 것을 강조한다. 결국 '현대성'이라 하면 주제에 있어서도 당대의 것을 삼아야겠지만, 민족적 형식에 있어서도 당대 인민대중의 미감과 정서에 맞는 다양한 예술적 형식을 받아들여서 개발해야 한다는 것을 말하고 있다. 여기서 '민족적 특성'과 '현대성'의 결합을 볼 수 있다. 과거의 것에 치우쳐 있던 '민족적 특성'의 개념이 '현대성' 개념을 만나면서 당대의 것으로 변형, 확대를 요구받고 있는 것이다. 내용와 형식 모두에서 요구되는 '현대성'은 바로 당대의 '시대적 요구'이다.

(3) 통속성(대중성)

'통속성'은 남한의 용례와 비교해서 대비되는 북한만의 독특한, 사회주의 미학의 특징을 보여주는 개념이다. '대중성'의 경우는 주로 남한에서 많이 쓰인 개념어이다. '대중성'은 남한에서 자본주의의 산업화 과정에서 등장한 '대중'을 대상으로 하는 성격을 가리키는 의미로 쓰였으나 북한에서는 거의 쓰이지 않았다. 북한에서 '대중성'은 그야말로 단어 뜻 그대로 '많은 무리의 요구를 담은 특성'이라는 뜻으로 소수 쓰였을 뿐이며, 남한의 '대중성'과 비슷한 개념

어는 '통속성'이 주로 쓰이고 있다. 북한 초기에는 '군중성'과 '대중성'이 개념어가 아닌 상태로 '군중+무엇'이나 '대중+무엇'의 형태 위주로 쓰였다. 그렇게 혼재되어 논의되다가 1960년대 중반부터 이 둘의 개념어가 문학예술 분야에서는 '통속성'으로 정리되었다.

'통속성'은 '말과 글이나 그 밖의 표현 또는 표현된 것이 대중에게 쉽게 이해되고 통하는 특성'이라고[34] 하여 '대중'에게 통하는 속성으로서의 의미를 갖는다. '군중성'과 '대중성'은 '통속성'을 거쳐 그 의미망이 명확해진다. 이러한 '통속성' 개념의 정식화는 1993년 『문학예술사전(하)』에서 확인된다.[35] '통속성'은 '문학예술에서 광범한 대중의 수준과 요구에 맞게 알기 쉽게 형상하는 특징'을 말하며, '내용과 형식, 표현들이 인민대중의 사상감정과 취미에 맞고 그들에게 쉽게 이해되는 데서 표현'된다고 설명한다. 이에 그치지 않고 '통속성'을 사회주의문학예술의 중요 속성으로 규정한다. 통속성이 구현된 예술에 반대되는 개념은 '예술지상주의'나 '반동적 부르죠아 미학'이다. 그렇다고 '통속성'을 예술성이 낮은 것으로 취급하는 데 반대한다. 그러면서 인민대중이 이해하기 어려운 작품이 예술 수준이 높은 것이라는 시각을 비판한다. 통속성과 예술성이 배치되는 것이 아니라 상호 연결되어 있음을 강조한다. 높은 예술성을 통속성으로 풀어내야 한다는 것이다.

통속성은 여러 다른 유사 개념들을 흡수하면서 그 개념이 확대된다. 『조선대백과사전』(2001~2005) '통속성'에서는 대중화·통속

........

34 『조선말대사전(2)』, 평양: 사회과학출판사, 1992, p.732.
35 사회과학원 주체문학연구소, 『문학예술사전(하)』, 평양: 과학백과사전종합출판사, 1993, p.144.

화의 방법으로 첫째 심오한 사상 연구, 둘째 고유어, 셋째 입말체를 얘기하고 있다.[36] 이는 '통속성'이 단지 대중의 수준과 요구에 맞게 알기 쉽게 형상하는 문제가 아니라 사상성과 민족적 특성까지도 포괄하는 개념으로 확대되었음을 알 수 있다. 북한 문학예술의 본질을 대표하는 성질의 위치까지 올라 있는 개념이라고 할 수 있다.

2) 삼분법 개념의 변형을 통한 담론과 장르의 통합

이번 항목에서는 『조선음악』이라는 북한의 음악전문 잡지를 대상으로 매체분석을 통해서 담론분석을 진행하도록 한다. 『조선음악』은 1950~60년대의 유일한 대표적 음악잡지로서 1955년부터 1968년 2·3호까지 발행되었다. 『조선음악』의 창간부터 종간까지 계층적 구조에 따른 목차를 파악하고 그에 따른 제목들에서 '민족적 특성'과 '현대성', '통속성'에 관한 개념어들을 뽑아서 그 양태들을 파악해보고자 한다. 그것들을 시기와 그 논점들을 위주로 개념의 생성과 변화, 고착화 등으로 살펴보고자 한다.[37] 이와 함께 종합예술 잡지, 연극인·무용가동맹 기관지였던 『조선예술』도 보조자료로 사용할 예정이다.

(1) 민족적 특성(민족성): 민족적 형식과 민족적 내용

'민족적 특성'과 관련한 개념어는 전 시기에 걸쳐 계속 등장하는

.......

36 『전자사전프로그람 《조선대백과사전》』, 평양: 백과사전출판사·삼일포정보센터, 2001~2005.

37 별도의 출처 표시 없이 연도와 호수를 제시한 것은 『조선음악』을 가리킨다.

매우 중요한 음악적 개념어였다. 이러한 개념어로서만이 아니라 그 내용에서 민족성을 다루는 목차는 조선작곡가동맹 기관지로 월간으로 발행되기 시작한 『조선음악』 1957년 1호부터 확인된다. 【유산연구】(【유산】, 【유산계승】)라는 상위목차가 설정되어 1962년 5호까지 이어지고 있으며 1965년도에도 '유산소개'나 '유산' 등의 이름으로 목차에 등장하고 있다. 이처럼 북한음악 초기 건설기부터 '민족적 특성'에 대한 주목은 시작되었다고 할 수 있다. '민족적 특성'과 관련된 개념어들의 특징을 보면 관련 개념어들이 전체 시기에 걸쳐 계속해서 논의되어 왔으며, 그 중에서도 1958~1959년과 1965~1966년에 집중되어 나타났음을 알 수 있다. 특히 1966년도에 집중되었다.

1958~1959년에는 민족적 특성, 풍격, 성격, 정서, 맛 등의 여러 논의가 진행되는데, 이러한 1950년대 후반에 민족적 특성에 관한 논쟁은 작품의 '내용과 형식'의 문제로 제기된다. 이것은 민족적 특성(민족성)의 '내용과 형식'에 관한 논쟁이라고 할 수 있다. '내용과 형식'의 문제는 1960년대 중반 본격적인 논쟁으로 이어진다. 주로 무대예술의 잡지였던 『조선예술』을 보자. 1950년대 후반 민족적 특성으로 민족예술, 즉 전통예술의 형식에 기반을 둔 문학예술을 강조하는 흐름을 비판하며 『조선예술』 1959년 2호에 김창석과 김민혁이 글을 싣는다. 이들 모두 사회주의 사실주의를 위해서 민족적 특성을 중요시해야 한다고 강조한다. 하지만 그 민족적 특성이 민족적 형식에서만 표현되는 것이 아니라는 점과 함께 민족적 형식을 답습해서 표현되는 것도 아니라고 주장한다. 그러면서 민족적 특성에서 중요한 것은 형식이 아닌 내용, 특히 형식이 담아내고 있는 사

상정신적 특성이라고 강조한다. 이 논리는 일종의 전통음악 형식을 중요시하는 복고주의에 대한 비판이라고 할 수 있다.

이 논쟁이 본격적으로 진행되지는 않은 것으로 보이지만, 당시 문학예술계, 음악계에서 논의되던 민족적 특성의 '내용과 형식'에 관한 관점을 살필 수 있다는 데에 의의가 있다. 이 논쟁의 결과는 1960년대 중반 이후를 거치면서 현재 북한음악의 특징이라고 할 수 있는 사상성과 예술성의 문제로 확정된다고 볼 수 있다. 즉 사상성이 우위에 서는 속에서 예술성을 확립한다는 원리는 바로 내용이 우위에 서는 속에서 형식을 확립한다는 것과 같은 맥락이다. 어쨌든 이 시기의 흐름은 차츰 민족적 특성에서 형식보다는 내용이 강조되어 가고 있는 것이다. 이는 항일무장투쟁을 중심으로 하는 사회주의 건설이라는 내용이 민족적 특성에서 중요한 기준점이 되기 때문의 결과이다.[38]

1966년에는 『조선음악』 2호와 3호에 걸쳐 〈우리 음악에서 민족적 특성을 더욱 강화하자〉 특집이 2회 진행되었다.

▶ 1966년 2호 '우리 음악에서 민족적 특성을 더욱 강화하자'
 김성철, 〈평론-음악에서 민족적 특성 구현 문제: 교향시곡《향토》를 중심으로〉
 리창구, 〈지상토론-우리 노래에서 민족적 특성에 대한 몇 가지 의견〉
 김원균, 〈연단-나의 음악창작과 민족적 특성에 대한 생각〉

.......

38 천현식, 『북한의 가극 연구』, 선인, 2013, pp.111-112.

송덕상, 〈연단-민족적 특성은 어떻게 구현되는가〉

본사기자, 〈일문일답-성악연주와 민족적 특성: 공훈배우 김종
덕과의 일문일답〉

▶ 1966년 3호 '우리 음악에서 민족적 특성을 더욱 강화하자'

원홍룡, 〈지상토론연단-민족적 특성에 대한 생각〉

김준도, 〈지상토론연단-사색과 독창성〉

안기영, 〈지상토론연단-폭 넓고 다양하게〉

리광엽, 〈지상토론연단-조선 바탕에 튼튼히 발을 붙이고〉

김정일, 〈지상토론연단-민족적인 정서와 노래 형상〉

위와 같이 2호에 걸쳐 5개씩, 총 10개의 글이 실렸다. 작품분석, 창작, 성악 분야 등 다양한 분야에서 민족적 특성에 관한 의견이 제출되고 논쟁이 벌어진다. 이때는 1958년에서 1959년에 집중되었던 '민족적 특성'에 관한 논의가 1960년대 후반에 정리되어 이후 북한 음악에서 가장 중요한 특징인 '항일혁명가요'로 모아지는 때이다.

그 첫 번째는 '내용과 형식'의 관계에서 '내용', 즉 사상성의 우위이다. 이는 민족적 특성에 관한 '내용과 형식'의 논쟁이라고 할 수 있다. 내용과 형식 중 내용의 중요성을 강조하는 입장으로는 김성철, 원홍룡, 송덕상을 들 수 있다. 그리고 형식을 강조하는 리창구, 김준도, 안기영, 리광엽이 있다. 내용을 중시하는 사람들은 민족적 특성은 고정불변한 것이 아니라고 보며, 형식으로 결정나는 것이 아니라고 주장한다. 그러면서 민족적 특성의 문제에서 민족적 주제와 비장성과 같은 정서가 중요한 것이라고 본다. 그리고 형식을 중

시하는 사람들은 현대악기의 주법을 무비판적으로 모방하는 사례들을 비판하면서 민요와 그에 기초한 음조를 활용해야 민족적 특성을 지켜낼 수 있다고 주장한다. 그런데 형식을 중시하는 사람들의 주장을 자세히 살펴보면 내용과 형식의 논점에서 형식의 중요성을 강조하면서도 마찬가지로 내용과 주제, 사상의 중요성을 함께 강조한다. 그래서 사실 이러한 내용과 형식의 중요성을 주장하는 두 쪽의 대비는 언뜻 보면 명확히 구분되지 않는다. 형식을 강조하는 사람들도 내용의 중요성을 강조하면서 그와 함께 놓치지 말아야 할 점, 함께 고려해야 할 점으로 형식의 중요성을 강조하는 것이다. 이것을 보면 1960년대 중반에 들어서 이미 민족적 특성의 '내용과 형식' 논쟁에서 이미 내용이 우선한다는 데 대해서 합의가 이뤄져가고 있음을 확인할 수 있다.

이는 사상성과 예술성의 관계에서 사상성의 선차적 중요성과 같은 맥락이다. 그 사상성을 담아낼 내용으로 김일성 중심의 항일무장투쟁이 선택된다. 이러한 민족적 특성 논쟁의 결과는 김일성 중심의 '항일혁명투쟁'을 중심으로 하는 국가 건설에서 당연한 것이라고 할 수 있다. 민족적 특성으로 내용이 우선하여 항일무장투쟁이 선택된 것으로 보인다.[39] 이러한 '민족적 특성'의 문제는 다음에서 살펴볼 '혁명적 음악'과 결합되어 양악계와 고전음악(전통음악)계가[40] 통합되면서 해결된다. '민족적 특성'은 음악양식만의 문

.......

39 천현식, 『북한의 가극 연구』, pp.120-121.

40 북한에서는 '1947년 조선고전악연구소' 설립에서 드러나듯이 해방 직후부터 '고전악'(고전음악)이라는 용어가 현재 쓰이고 있는 '민족음악'의 개념으로 쓰였음을 알 수 있다. 남한의 '전통음악'에 해당하는 용어라고 할 수 있다. 천현식, 『북한의 가극 연구』, pp.87-89

제가 아니라 내용과 형식의 통일로써 구현된다는 것이다. 이는 북한 사회주의 미학의 결정체인 종합예술양식을 담당했던 고전음악계의 '국립민족가극극장'과 양악계의 '국립가극극장'이 '국립민족가극극장'(1969. 4)으로 통합되는 것으로 드러났다. 그 결과물이 바로 '혁명적 민족가극 〈피바다〉'였다.[41] 이로써 적어도 음악극 분야에서는 고전음악계와 양악계가 통합된 것이다. 이것이 바로 민족성과 현대성을 둘러싼 북한음악계의 장르적 지향점이었기도 하다. 물론 이는 지향점이었기 때문에 고전음악계와 양악계가 완전히 하나로 합쳐진 것은 아니었다. 음악계는 이후에도 계속해서 고전음악계와 양악계로 구분되었으나 지향점과 함께 계속되는 실험과 모색이 실제 이루어졌다는 점에서 남쪽의 음악 상황과는 차이가 있다. 이러한 흐름은 현재까지도 이어진다.

1965년 초 '혁명적 음악'이 제기되면서 '혁명성'의 개념이 주요 개념으로 논의된다. 『조선음악』 1965년 1호부터 3호까지 '혁명적 음악'에 관한 특집글이 12개 실렸다. 그 중에서 '민족적 특성'과 관련해서 눈여겨볼 글은 1965년 2호 문하연의 「혁명적 음악 창작에서 민족적 특성의 구현」이다. 그는 이른바 '혁명적 음악'의 전형(典型)이 바로 '항일혁명음악'이라고 본다. 그러므로 '항일혁명가요'의 민족적 특성에 대한 주목과 그에 대한 해명, 나아가 '혁명적 음악'이라는 개념에 '민족적 특성'을 포함시키는 작업이 진행되었음을 보여준다. 이러한 작업은 '통속성'과도 연결되는데, '항일혁명가요'가

⋯⋯⋯

참고.
41 혁명가극 〈피바다〉의 첫 수식어는 '혁명적 민족가극'이었다.

바로 '통속성'을 구현한 전형으로 공인되기 때문이다.

향후 통속성으로 수렴되는 군중성·대중성을 보여주는 군중가
요·대중가요에서도 '민족적 특성'에 관한 논의가 전개된다. 그것은
1966년에 집중된다. 이것을 분명히 보여주는 글이 있는데, 그것은
바로 1966년 12호 김중일의 「평론-혁명가요에 대한 생각」이다. 이
글의 목차를 보면 '혁명가요의 대중성', '혁명가요의 음악적 특질',
'혁명가요에서 민족적 특성'으로 구성되어 있다. 혁명가요에 '대중
성', 즉 '통속성'과 '민족적 특성'이 구현되어 있음을 설명하는 글이
라고 할 수 있다. 달리 말하면 '혁명성'의 개념 안에 민족적 특성과
통속성의 개념을 포함시켜서 항일혁명문학예술을 북한 문학예술의
전범으로 삼고자 하는 과정을 보여주는 대목이다.

결국 문학예술의 전형으로 '항일혁명가요'가 정치적 결정으로
먼저 이뤄지고, 이에 맞춰 민족성을 '내용과 형식'에서 내용의 선차
성에 맞춰 일제 강점기 민족모순에 직결시킴으로써 자연히 형식 또
한 그 이전 전래의 것이 아닌 근대 시기 서양음악의 영향이 짙은 가
요풍으로 규정되었다. 그럼으로써 고전(전통)음악을 중심으로 음악
양식적 특징을 재구축하려는 민족음악의 자생적 노력은 한계를 가
질 수밖에 없었다.

(2) 현대성: 진보적인 것과 당대 현실의 문제
'현대성'과 관련한 개념어들은 주로 1958년과 1960~1962년에
집중되어 있다. 앞서 살펴본 '민족적 특성'과 뒤에 살펴볼 '통속성'
이 전 시기에 걸쳐 계속 등장하는 것과는 조금 다른 양상을 보인다.
또한 목차상에서 '현대성'과 관련된 별도의 상위목차도 등장하지

는 않는다. 이것으로 보아 '현대성'은 북한 음악계의 상시적인 기본 개념은 아니었던 것으로 보인다. 하지만 북한음악의 전체적 방향성을 현재까지 좌우하는 매우 중요한 개념이었다. 이는 '민족적 특성'과 연결되면서 내용 면에서는 '현재적 민족현실'을, 형식 면에서는 진보적 현대음악(러시아 중심의 현대 서양음악)을 강조하면서 '민족적 특성'을 과거에 지나간 것이 아니라 새로운 당대 현실의 문제로 위치시켰다. 그리고 통속성(군중성·대중성)과 연결되면서 '현대성'이 전문가 중심의, 일반 '인민대중'이 이해하지 못하는 복잡하거나 이론적인 것이 아니라 대다수 대중의 삶의 현실, 그들의 바로 옆에 있는 당대의 문제임을 강조하였다. 그렇기 때문에 내용과 형식에서 모두 이해가 가능한 '통속성'을 보완하는 개념으로 쓰일 수 있었다.

'현대성'과 관련된 개념들이 가장 많이 등장한 해는 1958년이고, '현대성' 그 자체는 1961~62년에 가장 많이 등장한다. 『조선음악』 1958년 1호에는 '지상토론-현대음악의 발전을 위하여' 특집이 수록되었는데, 그 개별 글들을 보면 다음과 같다.

▶ 1958년 1호 '지상토론-현대음악의 발전을 위하여'
　　신도선, 〈창작과 연주에서 우리의 쓰찔을 개척하자〉
　　리정언, 〈창작에서 현실적쩨마에 대한 창발성은 현대음악 발전
　　　　　의 담보〉
　　김길학, 〈군중음악은 전투적 쟌르이다〉
　　박승완, 〈창작의 앙양은 연주의 적극적인 협동 공작을 요구한다〉
　　윤복기, 〈대중음악 교양에 대한 소견〉

위와 같이 지상토론 '현대음악의 발전을 위하여'에 5개의 글이 실려 있다. 이 특집은 '현대성'과 관련된 유일한 특집 기사이다. 주로 '현대음악'을 수용, 정립하는 문제로, 아직 '현대성' 개념이 정착되기 이전 상황으로 보인다. '현실적 쩨마(테마)'와 함께 '쓰찔(스타일)'에 관한 글이 있고 군중음악과 대중음악에 관한 글로 구성되어 있다. 1957년 10월 박승완의 「현대적쩨마에 의한 가극 창작의 왕성을 위하여」에서 시작된 '현대성' 논의는 위 특집기사를 정점으로 해서 1958년 내내 이어진다. 『쏘베트 음악』(1958년 1호)의 글을 번역해서 실은 「음악에서의 현대적 쩨마에 대하여」(1958년 5월호), 「음악창작 각 분야의 5개년 전망-현대적 쩨마, 민족적 씸포니야와 민족적 가극을: 극음악분야에서」(1958년 8월호)가 그것이다.

　　'소련작곡가동맹 제5차 전원회의' 이후 독자적인 '현대성' 개념이 요구되고 본격화되기 시작한다. 소련의 데. 까발렙쓰기의 「창작생활-음악과 현대성: 쏘련작곡가동맹 제5차 전원회의에서 한 보고요지」(1960년 4호)의 글에서 그 내용이 소개됐다. 이 글은 음악에서 '현대성'이라 하면 현실에 복무하는 것, 즉 현실의 요구에 부응하는 것이라는 전제에서 '현대성' 구현에서 세부작품과 세부 현실에 대한 주목이 필요하다고 주장한다. 이를 위해 '현대적 주제'가 중요하게 논의되고 있다. 이전에 개념화하지 못하고 큰 틀에서 '현대'성을 살리고 '현대음악'을 받아들여야 한다는 식의 논의가 '현대성' 개념에 대한 집중으로 나타난다. 이는 당시까지도 소련의 영향이 짙은 북한음악계, 북한의 모습을 보여준다.

　　이어서 1960년부터 1962년에 이르기까지 '현대적 주제'를 주요 쟁점으로 해서 관련 글들이 수록된다. 민족적 특성의 현대성 구

현이라는 관점을 논의하는 「민족음악 창작에서의 새로운 성과를 계속 확대하자」(1960년 9호)에서 현대적 주제의 문제가 다뤄진다. 그리고 박종섭·남철운, 「연주-현대악기의 연주에서 민족적 특성을 구현하기 위하여: 본지 3호《양악기 주법 창조에서 얻은 몇 가지 경험》에 대하여」에서는 서양악기를 민족적 특성에 맞게 수용하는 문제도 다루고 있다. 나머지로는 1961년 8호 문종상의 「우리 음악에서 현대성 문제」,[42] 박승완, 「평론-민족음악에서의 현대성 구현을 위한 길에서」(1962년 4호), 신영철, 「연단-현대성 구현에서 혁신의 고리」(1962년 6호), 1962년 9·11호 문하연, 「평론-창극창작에서의 현대적주제와 민요적바탕 문제: 창극《강 건너 마을에서 새 노래 들려 온다》의 창조 경험을 중심으로」, 문하연, 「현대성 구현에서의 빛나는 성과」(1962년 12호) 등이 이어지면서 '현대성' 논의가 집중적으로 이루어졌다. 그 중심은 '현대적 주제'였다. 소련작곡가동맹 전원회의 내용과 같이 현실의 요구에 부응하는 당면한 현실에 주목하는 것이 핵심이었다. 이것은 1960년대 후반 '현대적 주제'의 항일혁명음악으로 자연스레 이어진다.

한편, '현대성'은 음악극, 즉 창극이나 가극에서 나타난 '현대적 양식'에 관한 논의로도 나타났다. 1950년대 후반과 60년대 전반기, 전통에 기반을 둔 창극의 현대성 구현 문제는 『조선음악』에 나타난 사실 이외에도 실제 음악계의 주요 문제였다. 1957년 창극계에서는 판소리와 창극의 연계성과 함께 전통성, 현대성 논쟁이 『조선

........

42 세부 목차는 다음과 같다. 1. 현대성과 우리 음악, 2. 현대성과 현대적주제, 3. 현대성과 전통-혁신, 4. 현대성과 예술성.

예술』을 중심으로 벌어졌다. 창극〈심청전〉(1955)과 창극〈춘향전〉(1956)에서 전통적 형식과 민족적 색채가 사라졌음이 지적되었다. 그와 함께 판소리와 창극의 연계성과 창극의 전통성을 주장하는 윤세평, 고정옥, 한효, 김삼불과 판소리와는 단절된 창극의 독자성과 종합극의 지향을 갖기 위해서는 현대성을 추구해야 한다고 주장하는 안영일, 김학문, 신불출과 같은 인물들이 논쟁을 벌였다.

이 논쟁은 드러내지는 않았으나 서양 오페라를 중시하는 사대주의와 전통만을 고집하는 복고주의라는 비판을 서로 진행한 셈으로서, 그 결말은 창극의 현대화를 주장한 쪽이 승리하였다. 이는 당시 특히, 1961년 4차 당대회 이후 북한 사회, 그리고 문학예술계의 주된 기조가 현대성 추구였다는 점에서 전통성을 강조한 세력이 승리할 수 없는 싸움이었다. 당시 북한은 민족성이든 주체성이든 북한사회의 현대화에 이바지하는 데 목표를 두었다. 현대화는 경제면에서도 마찬가지였다. 해방 후 온전한 독립국가를 건설하지도 못한 상태에서 전쟁을 겪었기 때문에 전후복구건설과 함께 논의될 수 있는 것이 바로 현대화였다.

하지만 현대화라는 것이 위 논자들의 주장을 봐서도 알 수 있지만 소련을 거친 '서양화'였다는 점에 문제가 있다. 전통의 현대화, 창극의 현대화가 단기간에 걸쳐 급속히 이루어지는 속에서는 재래의 것을 바탕으로 해서 주체적인 오랜 논의를 거치는 숙고의 과정을 겪기 힘들었다. 빠른 시일 내에 현대화를 진행하기 위해서는 음악극, 가극의 전통으로서 이미 가지고 있던 서양의 오페라가 모범이 될 수밖에 없었다. 결국, 특히 창극계에서 양식적으로는 서양 오페라의 것을 본떠서 실험하는 방식으로 현대화가 진행된다.[43] 이는

음악계 전체에서 양악계가 기본, 기초가 되면서 전통과 대중 음악계의 장점이 수용되는 방식의 일면을 보여주는 것이라고 할 수 있다. 이러한 '현대성'은 양식적 차원에서 '민족성'과 '대중성' 사이에서 양면성을 띠었다. 민족성과의 관계에서 '현대성'은 과거 봉건성이 아닌 현대 서양음악의 그것이었지만 대중성과의 관계에서는 오히려 서양의 최신 현대음악보다는 선율과 조성 음악으로서 익숙한 근대 고전·낭만음악이었다. 결국 일제강점기(현대)의 통속적 음악을 전형으로 삼음으로써 최신 현대 양식의 접목과 음악적 실험을 어렵게 했다.

(3) 통속성(대중성): 인민적인 것과 소통 가능한 것

'통속성(군중성, 대중성)'과 관련한 개념어들은 전 시기에 걸쳐 계속 등장하는 매우 중요한 음악적 개념어였다. '통속성'과 연관된 목차는 조선작곡가동맹 기관지(월간)로 발행되기 시작한 『조선음악』 1957년 1호부터 확인된다. 【써클(이후 소조)자료, 경험】(【써클】)이라는 상위목차가 설정되어 1957년 12호까지 이어지고 있다. 그리고 1958년 1호부터는 【대중음악생활】이라는 목차가 설정되어 1960년 12호까지 이어진다. 이러한 【대중음악생활】 상위 목차 아래에는 '대중악기 소강좌', '써클원교실', '써클생활' 등이 소목차가 설정되었다. 이후에도 1967년까지 여러 형태로 대중음악과 관련된 소목차가 등장한다.

그리고 『조선음악』 1957년 9호를 보면 조선음악가동맹 분과 중

........
43 천현식, 『북한의 가극 연구』, pp.107-108.

에 '군중음악분과위원회'가 존재함을 알 수 있다.[44] 그리고 '극장소식'을 보면 서양클래식 위주의 '국립예술극장', 고전(전통)음악 위주의 '국립민족예술극장'과 함께 대중음악 중심의 '국립대중예술극장'이 확인된다.[45] 국립대중예술극장은 기존에 고전음악계의 '국립고전예술극장'과 양악계의 '국립예술극장'의 구도에서 '대중성'을 담당하는 음악극장으로 1955년에 만들어졌다.[46] 이는 근대 이후 한반도 음악계의 질서를 바탕으로 하면서도 '대중성'에 대해 과감히 접근한 시도라고 판단된다. 그러니까 고전음악, 양악과 함께 '대중음악'이 명실상부 '국립'의 지위를 차지한 것이다.

하지만 이는 1957년까지만 존속했던 것으로 파악되는데, 이는 '대중성'에 대한 주목이라는 점에서는 실험이었지만, 통속성을 예술성과 결합시킴으로써 진보적인 공산주의 인간학을 추구한 북한의 문학예술의 지향과는 맞지 않는 선택이었으리라 판단된다. 결국 본래 확고한 지분을 갖고 있던 고전음악계와 양악계를 현실적으로 인정하면서 대중성과 통속성을 확대해 나아가는 방식을 선택하면서 '국립대중예술극장'은 사라졌다. 음악 장르라는 점에서 보자면 고전음악과 양악이 통합되었으며 그 개념은 '민족음악'이었다. 그리고 이는 현재 '주체음악'으로 이어지고 있다. 결과야 어떻든 북한에서는 이처럼 초기부터 대중음악에 대한 주목이 폭넓고 깊이 있

........

44 다른 분과로는 민족음악분과위원회, 극음악분과위원회, 평론분과위원회 등이 확인된다. 「동맹소식」, 『조선음악』 1957. 9, p.85.
45 국립대중예술극장은 『조선음악』에서 1957년 2호부터 6호까지 '극장소식'에서 확인된다.
46 초기에는 '국립 에쓰뜨라다'라는 이름으로 만들어졌다가 '국립대중예술극장'으로 바뀐 것으로 추정된다. 『조선중앙년감』, 평양: 조선통신사, pp.1956~1959 참고.

게 이뤄졌던 것이 사실이다. 물론 이 당시는 '군중성'이나 '대중성', 그리고 문학예술 개념으로 특화되는 '통속성'으로 개념화되지 않는 일반론적 관심이자 주목이었다고 할 수 있다.

전체적으로 '통속성(군중성·대중성)' 개념을 보면 1958~1959 년에 많이 등장하고, 1966년에 가장 압도적으로 많이 등장한다. 1959년을 보면 '군중가창' 특집과 '대중가요' 특집이 등장하며 군중 성·대중성에 대한 주목이 이뤄지며 주로 군중음악 운동과 대중가 요 창작에 대한 논의가 진행된다. 한 해만 3회의 특집을 편성해서 3 호에 걸쳐 14개의 글이 실리면서 중국의 군중문화 활동의 경험을 받아들이며 군중음악을 부흥시키는 방법과 군중에게 보급할 대중 가요 창작에 관한 글들이 실려 있다. 이어서 독자적인 개념어로 쓰 인 '군중성'이나 '대중성'은 1964년부터 등장하며 1966년~1967년 에는 이것이 '통속성'으로 대체되어 나타난다. '통속성'은 '통속적+ 무엇', '통속가요'와 함께 모두 1966년과 1967년에 등장한다.

다음으로 다른 개념어와의 관계에서, '통속성'과 '민족적 특성' 이 함께 쓰인 경우는 1966년에 확인된다. 1966년에 군중가요의 민 족적 특성에 관한 문제가 논의되면서 통속성과 대중성이 민족적 특 성과 연결되어 개념화되고 있다. 그리고 통속성(군중성·대중성)과 소위 혁명성의 관계를 보면 1959년부터 1967년까지 계속 보인다. 하지만 1966년까지는 혁명가요나 혁명음악이 군중가요와 대등한 관계로 등장하며 개념화가 제대로 이뤄지지는 않는다. 그런데 1966 년부터 시작해서 1967년에는 혁명적 음악의 대중성과 통속성이 무 엇인지에 대한 글들이 본격적으로 실리고 있다. 1966년부터 통속성 이라는 개념이 혁명적 음악에 부여되는 형태가 보인다. 특히 이 해

에 '민족적 특성'과 함께 가장 많고 다양한 논의들이 진행된다. 4호부터 9호까지 6개월에 걸쳐 6회의 특집(40개의 글)이 '군중가요 창작에 더욱 힘을 집중하자'라는 제목으로 실리면서 이 논의가 진행된다.

1960년대 후반에 이르면 음악에서 통속성을 강조하며 내용, 즉 '민족적 내용'뿐만이 아니라 '민족적 형식'으로 항일혁명가요를 제시한다. 1966년 2월 4일 김일성은 "통속적인 군중가요를 더 많이 창작할데 대하여"라는 교시를 내린다. 이 교시에 따라서 3월 16일 조선음악가동맹은 중앙위원회 제4차 전원회의 확대회의를 열어 '통속적인 군중가요를 더 많이 창작할데 대한 수상 동지의 1966년 2월 4일 교시' 관철을 위한 대책을 토의한다. 그리고 4월 30일 김일성은 2월 4일 교시의 내용을 정식화해 작곡가들에게 「혁명적이며 통속적인 노래를 많이 창작할데 대하여」라는 담화를 발표한다.

요즘 새로 나오는 노래들 가운데는 전문예술인들이 무대에서 부를 노래는 많지만 광범한 인민들이 부를 노래는 많지 못합니다. … (중략) … 오늘 우리에게는 광범한 인민들이 부를수 있는 혁명적이며 통속적인 노래가 필요합니다. … (중략) … 항일혁명투쟁시기에 유격대원들과 인민들을 혁명적으로 교양하는데서 혁명가요가 매우 큰 역할을 하였습니다. … (중략) … 그러나 요즘 나오는 노래들은 부르기 힘들기 때문에 인민들속에 널리 보급되지 못하고 있으며 따라서 노래가 인민들을 혁명적으로 교양하는데 적극 이바지하지 못하고 있습니다.[47]

위와 같은 김일성의 교시에 따라 『조선음악』 1966년 4호부터 9호까지 6회분에 걸쳐 '군중가요창작에 더욱 힘을 집중하자'라는 특집이 진행된 것이다. 여기서 인민들이 쉽고 편하게 부를 수 있는 군중가요 창작에 집중하자는 구호 아래 군중가요의 평이성, 통속성, 대중성, 민족성, 인민성들이 논의된다. 이 중 군중가요의 특징을 한 단어로 말해주는 것이 바로 통속성이었다. 1966년 내내 통속성 있는 군중가요를 강조한 뜻은 그 모범으로서 '항일혁명가요'의 중요성을 부각시키기 위함이었다.[48] 위 특집글들을 보면 제목 자체에서 드러나기도 하고 내용에서도 나타나는데, 이때의 가장 중요한 문제는 군중가요를 창작하는 데 있어서 인민들의 감정과 기호에 맞추는 '통속성'이다. 기본적으로는 '군중가요'에 대한 주목이지만 그 내용을 살펴보면 '통속성' 개념을 부여하는 문제와 함께 더 나아가서 '통속가요'로 대체하는 모습을 보여준다. 그러한 '통속가요'를 대표하는 것으로 김일성 중심의 '항일무장투쟁' 시기의 '항일혁명가요'가 되는 것이다. 이러한 '항일혁명가요'가 내용과 형식에서 전형(典型)이 되어 당대의 새로운 '통속가요'로 재탄생하기를 바라는 정책적 방향에 따른 것이다. '내용과 형식'의 관계에서 사회주의적이며 혁명적인 성격은 '내용'의 선차성과 중요성으로 표현되었지만, '통속성과 민족적 형식'의 관계에서 사회주의적이며 혁명적인 성격은 '통속적 형식', 즉 항일혁명가요의 결정으로 드러났다.

이렇게 통속적 형식이 전형으로 결정되면서 예술성의 문제가

.......

47 김일성, 『사회주의문학예술론』, 평양: 조선로동당출판사, 1975, pp.403-404.
48 천현식, 『북한의 가극 연구』, pp.121-122.

제기된다. 이에 대해서는 통속성과 예술성이 배치되는 것이 아니라 상호 연결되어 있음을 강조한다. 높은 예술성을 통속성으로 풀어내야함을 강조하는 것인데, 이는 이론적으로만 가능한 것으로 실제에서는 어려운 논리이다. 예술 수준은 담아내는 사상감정과 함께 양식의 다양함과 복잡한 구조까지 포함하고 있어서 이해하기 쉬운 것이라는 '통속성'에만 갇혀 있을 수는 없다. 결국 새롭지 않은, 재미 없는 대중음악이 양산될 가능성이 많아서 오히려 '대중성'을 놓칠 수 있다. 그럼에도 북한에서는 예술 수준을 선차적으로 사상성에서 '내용'적으로 해결한다는 논리를 내세움으로써 이 문제를 해결하려고 하고 있다. 하지만 기존의 익숙한 것을 뛰어넘는 자유로운 실험적 예술의 탄생을 방해하는 것만은 사실이다.

4. 남북한 음악계 장르의 분화와 통합의 비교

1950~60년대 남한과 북한의 음악계에서 중요하게 논의되었던 개념인 '민족성(민족적 특성), 현대성, 대중성(통속성)'을 음악 장르와의 관계를 중심으로 살펴보았다. 민족성에 대한 개념적 사유를 현대성에 대한 문제의식과 연결하고, 동시에 대중성의 문제를 검토하는 것은 음악적 근대화와 관련된 남과 북 공통의 과제였다. 하지만 분단 이후 이러한 공통의 문제의식과 관련된 개념들은 서로 다른 방식으로 정의되고 다른 방향으로 규정된다.

음악 잡지라는 제한된 연구 대상을 통한 분석이었지만, 남한의 음악계에서 이러한 세 가지 개념이 각각 '국악-양악-대중음악'의

제도적 삼분법과 장르 성립을 위한 논리로 기능하는 과정을 읽을 수 있었다. 양악계에서 '현대성' 개념은 사실상 모더니즘적인 현대 음악기법의 수용문제로 귀결되었으며, '민족성'이나 '민족음악'이 라는 개념과 관련해서도 19세기 서양음악사의 '국민악파'를 모델 로 한 소재주의에 대한 고민에 머무는 모습을 보였다. 반면, 국악계 는 전통 양식의 고수라는 방식으로 '민족성' 개념을 전유하고자 했 다. 이렇듯 '양악-국악'의 제도적 이분법을 배경으로 엘리트 음악인 들은 대중음악계를 진지한 음악적 논의에서 철저히 배제했고 대중 성의 문제를 현대성이나 민족성 개념과 연결시켜 다루고자 하지 않 았다. 이 점은 적잖이 유감스러운 일인데, 옛 '궁정의 음악'으로부 터 '시장의 음악'(공공음악회장의 탄생을 배경으로 한)으로 옮겨오 는 18~19세기 서양음악의 근대화 과정에서 '대중성'과 '공공성(公 共性)', '민족성' 등의 개념들이 서로 중첩되어 다루어졌다는 점을 고려할 때 더욱 그렇다. 물론 무분별한 시장논리로부터 제도적으로 보호된 '자율적 음악'의 영역이 필요한 것은 사실이지만, '국민개창 운동'의 사례에서 전형적으로 나타나듯 남한의 제도적 음악계가 실 제로 정치적 입김으로부터 자유로운 모습을 보였던 것은 아니다.

한편, 같은 시기인 1950~60년대에 북한에서도 '민족적 특성', '현대성', '통속성'과 같은 개념들이 음악계의 논쟁을 통해 과제로 대두되었다. 사회주의 국가로서 사회주의 미학을 추구한 북한은 이 세 가지의 개념에 대해서도 내용을 중시하는 내용미학의 관점에서 항상 사상적·이념적 내용을 선차적으로 고민하면서 형식을 포괄하 였다. 이런 상황에서 초기에는 당대의 다양한 현실을 담아내야 한 다는 전제 아래 각각 고전(전통)음악의 형식에서 민족성을 찾고 서

양음악의 형식에서 현대성을 찾는 모습을 보였다. 하지만 장르적 분화와 이분법적 개념을 극복하고자 정책적으로 상호 교류와 협력을 추진했으며 어느 정도 성과를 냈던 것으로 보인다. 이로써 민족성은 고전음악의 형식뿐 아니라 현대 인민이 공감하는 양악에서도 재구축될 수 있으며 현대성은 고전음악이 개량과 현대화를 통해서 달성할 수 있는 개념이 되었다. 그리고 북한에서 현대성은 당시 소련을 중심으로 한 사회주의권의 음악 상황과 함께 새롭게 부각되어 당대 현실의 요구를 실현하는 것이라는 상위 개념이 내용과 형식 모두에 적용되어 1950년대 후반과 60년대 초반 북한음악계의 중요 쟁점이 된다. 이 과정에서 민족적이면서도 현대적인 것은 인민대중과 소통 가능한 것이라야 한다는 주장에 따라 통속성이 이 둘을 보완하는 것을 넘어서 북한음악의 기본이 되는 개념이 되었다. 북한음악은 세 가지 개념을 통합하고자 하였는데, 이는 결국 고전(전통)음악과 양악, 대중음악 장르의 통합을 지향하였다.

　이러한 개념화와 장르 통합이 1960년대 후반에 이르면서는 급격히 국가주도로 이뤄지기 시작한다. 국가적 전형(典型)이 상부에서 정치적으로 결정되어 세 가지의 모든 개념을 둘러싼 내용과 형식을 통일시키게 되는 것이다. 그러한 통합에 있어서 중심적 개념은 '혁명성'이라고 할 수 있으며, 그 음악적 전형이 바로 '항일혁명가요'였다. 이 음악이 조선민족의 결정적 문제를 다루기 때문에 민족성의 전형, 현대의 결정적 문제인 제국주의와 식민지 모순을 다루기 때문에 현대성의 전형, 결정적 주체인 당대 인민대중의 현실과 함께 소통했기 때문에 통속성의 전형이라는 것이다. 결국 1960년대 초까지 당대 현실의 주제를 다루면서 민족성과 현대성, 통속

성(대중성)을 통합시킴으로써 장르 통합을 시도했던 북한 음악계의 노력은 이러한 국가적 정책에 따라 굴절되었다. 민족성을 식민지의 역사적 민족모순과 직결시킴으로써 고전(전통)음악을 중심으로 음악양식적 특징을 재구축하려는 노력이 힘을 잃게 되었고, 현대성에서 일제강점기(현대)의 역사적 사건을 전형으로 삼으면서 서양음악의 최신 양식에 둔감하게 했으며, 대중성을 통속적인 것에 직결시킴으로써 다양한 예술적 가능성을 위한 음악적 실험을 어렵게 했다. 이렇듯 나뉘어 있던 고전(전통)음악, 양악, 대중음악의 세 갈래를 당대의 소통 가능한 새로운 '민족음악'으로 통합하고자 했던 노력은 국가의 정치적 지향으로서의 '혁명성'이라는 틀에 갇혀 버리는 식으로 변형, 통합되었다고 할 수 있다.

5. 남북한 음악 개념의 '교류사' 모색

다른 문화예술 분야에서도 비슷한 양상이 나타날 수 있겠지만 남한의 경우 대체로 음악 장르의 제도적 분화가 근대화와 관련된 여러 개념들에 대한 폭넓은 통합적 상상력에 대한 걸림돌로 작용한 측면이 있다면, 북한의 경우 반대로 관주도의 통합적 논의가 자유로운 음악적 상상력의 개별적 층위를 제한시킨 측면이 있어 보인다. 이는 언뜻 대조적으로 보이지만, 남한의 경우도 제도적 장르 분화가 사실상 관료주의적이거나 정치적인 판단과 불가분 얽혀 있었다는 점을 고려하면 남북한의 음악이 모두 체제 경쟁적 민족국가 건설 초기에 비슷한 양상의 제약을 겪고 있었다고 볼 수도 있다.

해방 후 남북한의 음악인들은 이와 같은 여러 제약과 한계 속에서도 의미 있는 음악적 실험들을 수행해냈다. 남한의 경우 윤이상을 필두로 나운영, 이상근, 김희조와 같은 개별 작곡가들의 여러 작품들을 통해서, 북한의 경우 국가적 전통악기 개량사업과 배합관현악 실험, 그리고 민족가극 양식을 통해서, 한(조선)반도의 음악적 근대화 과정에서 촉발된 민족성과 현대성, 나아가 대중성(통속성)의 여러 개념들에 대한 고민들이 지속적으로 탐구되고 있었다. 특히 1980년대 이후 남한에서 이루어진 '제3세대 작곡동인'의 작곡활동과 실천적인 민족음악운동(이 글에서 다룬 1950~60년대의 관주도 '민족음악' 논의와는 달리 '아래로부터의 운동'의 성격을 뚜렷이 가졌던)은 세 가지 개념을 아우르는 통합적 상상력을 보여주었다는 면에서 특기할 만하다. 그리고 북한을 보면 비록 관주도였고 기존 〈피바다〉 양식이라는 전범에 의해 다시 규정되었으나 1960년대 민족가극을 복원하고 혁명가극에서 벗어나고자 했던 1980년대 후반 1990년대 '〈춘향전〉식 민족가극'의 창작은 이 글에서 살펴봤던 북한식 '혁명성'의 갇힌(통합) 틀을 극복하고자 했다는 점에서 주목할 만하다. 남북 양자가 모두 재래의 민족성(민족적 특성)으로 당대의 현실(현대성)과 새롭게 소통(통속성)하고자 했다고 평가할 수 있다.

이 글에서 다룬 개념들, 민족성(민족적 특성), 현대성, 대중성(통속성)은 '세방화(世方化, glocalization)'로 일컬어지는 21세기의 음악 상황에서도 그 중요성을 잃지 않고 있다. 예컨대 남한에서 현재 활발히 이루어지고 있는 '창작국악' 내지 '퓨전국악', 북한의 모란봉악단으로 대표되는 '전자음악'과 '대중음악' 등의 다양한 실험들은 이들 개념에 대한 지속적 고민의 연장이라 할 만하다. 남북한 음악

개념의 분단사를 되짚어 보는 것은 이렇듯 현재와 미래의 음악을 모색하는 작업에 여러 시사점을 던져줄 것이다. 그것은 궁극적으로 남북한 음악 개념의 '교류사'를 위한 것이다.

참고문헌

1. 남한 문헌

『음악문화』, 신문화사·음악문화사, 1960~1961.

『음악생활』, 국민음악연구회, 1965~1966.

『음악세계』, 음악세계사, 1964.

『음악』, 국민음악연구회, 1955~1956, 1958~1959.

「국민개창운동 추진회 신발족」, 『동아일보』, 1951. 8. 29.

구갑우·이하나·홍지석, 『한(조선)반도 개념의 분단사: 문학예술편 1』, 사회평론아카
데미, 2018.

구인모, 『유성기의 시대, 유행시인의 탄생: 시와 유행가요의 경계에 선 시인들』, 현실문
화, 2013.

권보드래 외, 『아프레걸 사상계를 읽다』, 동국대학교출판부, 2009.

권보드래·천정환, 『1960년대를 묻다: 박정희 시대의 문화정치와 지성』, 천년의 상상,
2012.

김성경·이우영·김승·배인교·전영선, 『한(조선)반도 개념의 분단사: 문학예술편 3』,
사회평론아카데미, 2018.

김성수·이지순·천현식·박계리, 『한(조선)반도 개념의 분단사: 문학예술편 2』, 사회
평론아카데미, 2018.

문화공보부, 『문화공보 30년』, 문화공보부, 1979.

배인교·박지인 조사·연구, 『한민족음악총서5: 북한 『조선음악』 총목록과 색인』, 국립
국악원, 2016.

천현식, 『북한의 가극 연구: 〈피바다〉와 〈춘향전〉을 중심으로』, 선인, 2013.

한국예술연구소·세계종족무용연구소 엮음, 『북한 월간 「조선예술」 총목록과 색인』,
한국예술종합학교 한국예술연구소, 2000.

한국예술종합학교 한국예술연구소 엮음, 『한국현대예술사대계 I: 해방과 분단 고착 시
기』, 시공아트, 1999.

_____, 『한국현대예술사대계 II: 1950년대』, 시공사, 2000.

_____, 『한국현대예술사대계 III: 1960년대』, 시공아트, 2005.

2. 북한 문헌

『광명백과사전6: 문학예술』, 평양: 백과사전출판사, 2008.

『대중 정치용어사전』, 평양: 조선로동당출판사, 1957.

『대중 정치용어사전』, 평양: 조선로동당출판사, 1964.

『문학예술대사전(DVD)』, 평양: 사회과학원, 2006.

『문학예술사전』, 평양: 과학백과사전출판사, 1972.

『전자사전프로그람《조선대백과사전》』, 평양: 백과사전출판사 · 삼일포정보센터,
　　2001~2005.

『정치사전』, 평양: 사회과학출판사, 1973.

『조선말대사전 삼홍(아리랑판)』, 평양, 2002(추정).

『조선말대사전(1)』, 평양: 사회과학출판사, 1992.

『조선말대사전(2)』, 평양: 사회과학출판사, 1992.

사회과학원 주체문학연구소, 『문학예술사전(상)』, 평양: 과학백과사전종합출판사,
　　1988.

_____, 『문학예술사전(중)』, 평양: 과학백과사전종합출판사, 1991.

_____, 『문학예술사전(하)』, 평양: 과학백과사전종합출판사, 1993.

사회과학원, 『정치용어사전』, 평양: 사회과학출판사, 1970.

엘. 찌모페예브 · 엔. 웬그로브, 『문예소사전』, 최철윤 옮김, 평양: 조쏘출판사, 1958.

『조선예술』, 평양: 조선예술사, 1956~1961.

『조선예술』, 평양: 조선문학예술총동맹출판사, 1962~1968.

『조선예술』, 평양: 문예출판사, 1968~1970.

『조선음악』, 평양: 조선작곡가동맹 중앙위원회, 1955~1956.

『월간 조선음악』, 평양: 조선음악사 · 조선음악출판사, 1957~1959.

『조선음악(월간)』, 평양: 조선음악출판사 · 조선문학예술총동맹출판사, 1959~1962.

『조선음악』, 평양: 조선문학예술총동맹출판사, 1965~1968.

『조선중앙년감』, 평양: 조선중앙통신사, 1956~1959.

김일성, 『사회주의문학예술론』, 평양: 조선로동당출판사, 1975.

리히림 · 함덕일 · 안종우 · 장흠일 · 리차윤 · 김득청, 『해방후 조선음악』, 평양: 문예출판
　　사, 1979.

조선작곡가동맹중앙위원회, 『해방후 조선음악』, 평양: 조선작곡가동맹중앙위원회,
　　1956.

20세기 이후 '민요' 개념의 사적 검토

배인교 경인교육대학교

1. 민요를 둘러싼 의문들

한반도에서 나고 자라 살고 있는 21세기의 한민족이 인식한 민요는 어떤 모습인지 궁금해진다. MBC라디오의 음악프로그램 중간 시간 알림 전에 "우리의 소리를 찾아서. ○○도 ○○군, 면, 리에서 거주하시는 ○○님이 ○○○ 할 때 부르는 노래입니다"라는 아나운서의 말에 이어 들리는 향토성 강한 노래와 KBS 열린음악회에서 민요가수들이 관현악 반주에 맞춰 부르는 화려한 노래 중 어떤 것을 민요로 인식할까? 향토성 강한 노래는 왜 한자어 '민요'를 획득하지 못하고 '소리'로 남고, 〈천안삼거리〉, 〈노들강변〉은 '민요'라는 한자어를 획득하였는가?

한편 20세기 초반의 조선인들과 20세기 중후반의 한국인들, 21세기의 한국인들이 생각하는 민요는 같은가? 또한 분단 이후 북한 사람들이 생각하는 민요는 어떤 모습인가? 분단으로 인해 민요의 개념이 달라졌는가? 아니면 여전히 같은가? 이와 함께 학술적으로

민요는 전근대용어인가? 남과 북의 민요 분류는 왜 다른가? 그리고 북에서 강조하는 참요를 남한에서 방기(放棄)하였는가도 의문이다.

한민족과 늘 함께 있어 왔다는 민요에 대한 개념사적 검토가 필요한 지점이다. 더하여 분단 이후 민요 개념 역시 분단되어 남북한에서 같은 의미로 사용되었을 것이라고 생각하는 민요의 개념 역시 서로 다른 사회발전의 결과에 힘입어 다른 방식으로 개념화의 과정을 겪었다고 할 수 있다. 민요의 개념사적 연구는 남북한 모두 분단 이전의 민요를 남북공존, 남북공통의 중요한 콘텐츠로 인식하고 있어 향후 남북교류와 한민족공동체 형성의 중요한 의미를 갖는다.

2. 민요, 민속가요, 이요

민요(民謠)는 한자말이며, 백성의 노래라는 뜻을 가지고 있다. 한자어로 생성된 이 개념어는 『조선왕조실록』[1] 중 『성종실록』에서 찾아볼 수 있다. 1472년 1월 12일 성종은 축시(丑時, 새벽 1시)에 종묘에 가서 신주를 받들고 향례(享禮)를 행한 후 묘시(卯時, 새벽 5시)에 환궁하였다. 이때 왕이 탄 가마의 앞에는 백희(百戱)가 베풀어졌고, 연도에는 왜인(倭人)·야인(野人) 등이 돈화문(敦化門) 밖에 시립(侍立)하는 가운데 기로와 유생, 기녀는 각각 노래를 바친다. 그중 기로가 바친 노래의 서문에 해당하는 인사말 끝에 "손으로 춤추고 발로 뛰면서, 원컨대, 민요(民謠)를 바치려 합니다(手之舞, 足之

.......

1 http://sillok.history.go.kr

踏, 願獻民謠)"하고 임금의 공덕을 찬양하는 가사를 실어 놓았다. 기로 외에 유생과 기녀의 치사(致詞)에는 민요가 언급되지 않았다. 기로가 바친 민요는 왕의 관점에서 만백성의 노래라는 의미이다.

그러나 『조선왕조실록』에는 '민요'보다는 '민속가요(民俗歌謠)'가 더 많이 사용되었다. 민속가요는 『조선왕조실록』 중 세종실록, 성종실록, 중종실록, 명종실록, 효종실록에 각 1회씩 총 5회 출현한다. 세종 15년 9월 12일에는 "예조에서 아뢰기를, "성악(聲樂)의 이치는 시대 정치에 관계가 있는 것입니다. 지금 관습도감(慣習都監)의 향악(鄕樂) 50여 노래는 모두 신라 · 백제 · 고구려 때의 민간 속어[俚語]로서 오히려 그 당시의 정치의 잘잘못을 상상해 볼 수 있어서, 족히 권장할 것과 경계할 것이 되옵는데, 본조가 개국한 이래로 예악이 크게 시행되어 조정과 종묘에 아악(雅樂)과 송(頌)의 음악이 이미 갖추어졌사오나, 오직 민속 노래[民俗歌謠]들의 가사를 채집 기록하는 법 마련이 없사오니 실로 마땅하지 못하옵니다. 이제부터 고대의 노래 채집하는 법[採詩之法]에 의거하여, 각 도와 각 고을에 명하여 노래로 된 악장이나 속어임을 막론하고 오륜(五倫)의 정칙에 합당하여 족히 권면할 만한 것과, 또는 간혹 짝 없는 사내나 한 많은 여자의 노래로서 정칙에 벗어난 것까지라도 모두 샅샅이 찾아내어서 매년 세말에 채택(採擇)하여 올려 보내게 하옵소서."하니, 그대로 따랐다"[2]는 기록이 있다. 이를 보면 유교의 경전인 『詩

.......
2　禮曹啓: "聲樂之理, 有關時政. 今慣習鄕樂五十餘聲, 並新羅, 百濟, 高〈句〉麗時民間俚語, 猶可想見當時政治得失, 足爲勸戒. 我朝開國以來, 禮樂大行, 朝廟雅頌之樂已備, 獨民俗歌謠之詞, 無採錄之法, 實爲未便. 自今依古者採詩之法, 令各道州縣, 勿論詩章俚語, 關係五倫之正, 足爲勸勉者及其間曠夫怨女之謠, 未免變風者, 悉令搜訪, 每年歲抄, 採擇上送."從之.

經』의 것처럼 조선에서도 백성의 생각을 얻는 방법의 일환으로 민요를 수집했다는 것을 알 수 있으며, 이때 쓰인 민속가요는 민요와 같은 개념으로 조선 초에 이미 유통되었음을 알 수 있다.

민요나 민속가요 외에 백성들이 불렀던 노래를 지칭하는 개념어로 이요(俚謠)도 있었다. 속된 노래라는 뜻을 갖는 이요는 한자어를 모르는 사람들이 한글로 지어 부른 노래를 지칭하는 말이라 할 수 있다. 숙종 3(1677)년 5월 26일에 동래부사 이복이 민간의 〈고공가(雇工歌)〉를 높이 평가한 보고서에 대하여 사간원이 "항간(巷間)의 속된 노래[俚謠]를 망령되이 어제(御製)라 하며 언어(諺語)로 번역하여 올"렸다고 비판하면서 파직을 주장[3]하였다. 이를 보면 당시 지배층들은 한자를 알지 못하는 머슴들의 노래[雇工歌]를 이요(俚謠)로 인식하였음을 알 수 있다. 민요나 민속가요와 달리 이요는 1910년대에도 유의미한 개념어였다. 경술국치 이후인 1912년 초에 조선총독부는 〈通俗的讀物及俚諺俚謠調査＝關スル件〉을 각 도지사들에게 발송하여 민요, 속담, 수수께끼 등을 전반적으로 조사하여 보고하게 하였으며, 1912년 3월부터 5월 사이에 전국에서 보고 받은 바 있다.[4]

이처럼 전근대 시기에 지배계급의 입장에서 피지배계급이었던 백성의 노래를 지칭하는 말은 '민요', '민속가요', '이요'였으며, 모두

........

3 東萊府使李馥以俗傳雇工歌, 謂之宣廟御製, 譯以諺語, 自爲序跋, 隨疏投進, 至謂之堯, 舜心法, 平治要道, 皆在於此. 政院以僭藝可駭, 還給而請推之, 上命勿推. 後, 諫院又以馥前後啓聞, 辭語胡亂, 人多傳笑. 今以閭巷俚謠, 妄謂御製, 諺飜投進, 題跋亦多猥藝. 謬妄如此, 他事可知, 請罷職.

4 임동권, 『한국민요사』, 집문당, 1974(3판), p.218.

현재성을 견지한 노래를 지칭하였다. 또한 주변국에서 사용했던 민가(民歌)나 속요(俗謠)[5]는 조선왕조실록에 보이지 않는다. 19세기까지 조선에서 통용되었던 민요와 관련된 다양한 개념어는 1920년대 이후 '민요'로 통일되어 현재까지 사용하고 있다고 하겠다. 그러나 20세기 초반에 한반도에서 사용된 개념어인 '민요'는 근대적 지식과 문물을 습득한 지식인들이 전근대인, 혹은 무지한 민중들이 알 수 없는 과거로부터 현재까지 향유해 온, 근대적이지 않은 과거의 노래를 지칭하는 용어로 사용함으로써 계급적 개념이 아닌 계층적, 시간적 개념어로 사용되었다는 데 큰 차이가 있다.

3. 일제강점기 민요 개념의 중첩과 신민요

1) 민요의 발견과 의미 쌓기

조선시대 유학자들이 선진이었던 중국의 학문을 거침없이 수용했던 것처럼 일제강점기 식민지 조선의 지식인들은 '선진적' 근대(modern)라는 배경을 등에 업고 들어온 서구의 학문적 경향에 빠져들었다. 그리고 이와 함께 새로운 서구식 개념어들이 서구와 19세기 중엽 서구식 근대를 경험한 일본으로부터 직접, 혹은 간접적으로 조선에 들어왔다.

.......

5 중국에서는 민요를 '民歌'라 쓰며, 19세기 일본에서는 '속요(俗謠)'라는 말을 사용하였다. 그리고 국악계에서는 민요의 연관어로 속요(俗謠)를 쓰기도 하였다.

개념어로서의 '민요', 혹은 민요의 '개념'을 연구한 기존의 연구는 주로 일본으로부터 이식된 근대적 개념어인 민요가 한국에 정착하며 성장하는 양상과 식민지 시기 민요 연구에 대한 평가[6]가 있으나 그 수는 많지 않다. 민요 역시 서구식 개념이 일본으로 통해 식민지 조선에 이식된 결과물이라는 연구를 보면, 일본은 독일어 Volkslied의 번역어로 당시 일본에서 사용하던 속요가 아닌 민요를 새롭게 만들어 보편화시켰으며, 이것이 3·1운동 이후 1920년대 민족주의와 함께 식민지 조선에 이식되었다[7]고 하였다. 그렇다면 서구로부터 근대를 먼저 경험한 일본 지식인들이 정리한 민요의 개념은 무엇이었는지, 그리고 그들이 생각했던 조선 민요의 조건은 무엇이었는지를 살펴보면서 동시대 조선 지식인들의 글과 비교해볼 필요가 있다. 더하여 일본과 식민지 조선의 지식인들이 '일본으로부터 이식된' 민요의 개념에 어떠한 개념들을 포함시켜왔는지에 대하여 살펴보도록 하겠다.

(1) 일제강점기 일본 지식인들의 민요 개념

앞서 언급한 바와 같이 1912년 초 조선총독부는 〈通俗的 讀物及

........

6 강등학, 「고정옥의 민요연구에 대한 검토」, 『한국민요학』 4, 1996, pp.23-38; 임경화, 「'민족'의 소리에서 '제국'의 소리로 - 민요 수집으로 본 근대 일본의 민요 개념사-」, 『일본연구』 44, 2010, pp.5-27; 임경화, 「식민지 조선에서의 창가, 민요 개념 성립사 - 일본에서의 번역어 성립과 조선으로의 수용 과정 분석」, 『대동문화연구』 71, 2010, pp.331-333; 임경화, 「'민족'에서 '인민'으로 가는 길: 고정옥 『조선민요연구』의 보편과 특수」, 『동방학지』 163, 2013, pp.261-288.

7 임경화, 「식민지 조선에서의 창가, 민요 개념 성립사 - 일본에서의 번역어 성립과 조선으로의 수용 과정 분석」, pp.331-333.

俚諺俚謠調査=關スル件〉을 각 도지사들에게 발송하여 민요, 속담, 수수께끼 등을 전반적으로 조사하여 보고하게 하였으며, 같은 해 3월부터 5월 사이에 전국에서 보고 받았다. 그리고 이 조사의 대상은 이후에 민요로 통칭되기 전의 '이요(俚謠)'였다. 임동권[8]에 의하면, 이 조사보고서는 도별로 13책인 듯하며, 그가 입수한 평안남북도, 충청남북도, 강원도, 황해도, 경상북도의 7개도 7책 안에는 〈이별가〉, 〈수심가〉, 〈사랑가〉, 〈담바구타령〉, 〈홍타령〉, 〈아리랑타령〉, 〈중중(重重)가〉 등 전체 600수의 민요가 삽입되어 있다고 하였다.

한편, 총독부의 민속조사사업 전인 1911년 12월과 1912년 2월 사이에 가네쓰네 기요스케(兼常清佐)의 조선음악조사[9]가 있었으며, 이를 정리한 것이 『日本の音樂』에 수록된 「朝鮮の音樂」이다. 가네쓰네 기요스케 이후에 조선음악을 소개하거나 연구한 일본인 학자로는 다나베 히사오(田邊尙雄), 이시카와 기이치(石川義一), 다카하시 도루(高橋亨), 야마다 사나에(山田早苗), 히타카 에이스케(日高えいすけ) 등이 있다. 이들 중 다나베 히사오는 1921년 3월부터 4월까지 한 달가량 조선에 머물며 이왕직아악부의 음악을 조사하였고, 야마다와 히타카는 이왕직아악부의 악기에 대한 조사와 해설서, 사진첩 등을 발간하여 민요 연구와는 거리가 있다. 그에 비해 이시카와 기이치는 1920년대~30년대, 다카하시 도루는 1930년대에 조선에 머물면서 민요 연구를 수행하였다[10]고 한다.

.......

8 임동권, 『한국민요사』, 집문당, 1964, pp.218-219.

9 이지선, 「1910년대 일본인의 조선음악 연구: 가네쓰네 기요스케(兼常清佐)의 『朝鮮の音樂』을 중심으로」, 『한국음악사학보』 50, 2013, pp.213-215.

10 이지선, 「1920년대 일본인의 조선음악 연구: 다나베 히사오의 「조선음악고」를 중심으로」,

가네쓰네 기요스케는 「朝鮮の音樂」에서 조선의 궁중음악과 민간음악, 판소리, 속요 등에 대한 전반적인 조사 내용을 다루었다. 그는 조선의 노래를 가(歌), 사(詞), 조(調), 요(謠)의 4종류로 나누되 앞의 세 가지는 기생에 의해 불린다고 하였다. 그리고 "'요'는 속요"라고 하였으며, "일반인이 부르는 속가(俗歌)"를 말하는데, 〈아리랑〉이 가장 유명하다[11]고 하였다. 1910년대 조선총독부의 조사보고서와 가네쓰네 기요스케의 글을 통해 이 시기에는 '이요'나 '속요', '속가'가 민요를 지칭하는 개념어로 사용되었으며 민요라는 개념어는 사용되지 않았음을 알 수 있다.

이제 3·1운동 이후 1920년대 민족주의와 함께 들어온 개념어 '민요'가 식민지 조선에서 일본 지식인들에게 어떻게 사용되었는지 살펴볼 차례이다. 1920년대와 1930년대 조선에 머물면서 조선민요 수집과 연구를 진행한 이시카와 기이치(石川義一)는 1924년에 『동아일보』에 「조선민요」[12]를 2회에 걸쳐 연재하였으며, 이경손이 한글로 번역하여 수록하였다.

제시된 자료에서 보듯이 그는 지금까지 조선민요를 연구한 사람이 전혀 없다고 단언하면서 조선의 민요는 ① 조선의 옛 음악 중 속악(俗樂)으로부터 변화한 민요, ② 옛날부터 전하여 오는 민요, ③ 지방의 민요, 이렇게 세 종류로 구별하였다. 이는 가네쓰네 기요

........

『국악교육』 35, 2013, pp.87-109.

11 이지선, 「1910년대 일본인의 조선음악 연구: 가네쓰네 기요스케(兼常清佐)의 『朝鮮の音樂』을 중심으로」, pp.225-226.

12 石川義一 述, 李慶孫 譯, 「朝鮮民謠」, 『동아일보』, 1924. 10. 31. 4면; 石川義一 述, 李慶孫 譯, 「朝鮮民謠」, 『동아일보』, 1924. 11. 1. 4면.(네이버 뉴스 라이브러리 검색)

자료 1 이시카와 기이치의 「조선민요」1-『동아일보』1924년 10월 31일자.

자료 2 이시카와 기이치의 「조선민요」2-『동아일보』1924년 11월 1일자.

스케의 가(歌), 사(詞), 조(調), 요(謠)에 노래의 유래가 보강된 것으로 볼 수 있다. 먼저 ① 속악으로 변화한 민요는 시조(時調)라고 하여 지금의 민요와는 거리가 있는데 풍류음악인 〈영산회상〉을 언급한 것에서도 알 수 있다. 다음으로 ② 옛날부터 전하여 오는 민요로는 단가와 잡가를 들었다. 특히 이시카와 기이치는 "이 短歌와 雜歌는 純全한 朝鮮民謠이요 쏘한 朝鮮 二千萬人의 創作으로써 成立된 音樂이다. 따라서 참 朝鮮音樂이란 것은 이 短歌 雜歌안에 잇다고

하여진다"고 할 정도로 단가·잡가[13]를 민요의 중요한 축으로 인식하였다. 단가·잡가는 기생들에 의해 가창되며, "妓生들이 長鼓(장구)를 억개에다가 축처지게 비스듬이 메고 獨唱 或은 合唱을 하는 것이 卽 短歌 또는 雜歌"라고 하였다. 마지막으로 ③ 지방의 민요는 "各地方流行民謠"로 설명하면서 단가나 잡가에 조금씩 지방색을 더한 것에 지나지 않는다고 보았다. 이와 함께 남부의 〈육자백이〉와 〈아리랑타령〉, 북부의 〈수심가〉를 언급하였고, 민요의 가사는 "男女間 戀愛에 關한" 것이 많으며, 곡조 역시 어렵지 않아 "別로히 工夫할 必要도 업시 부를 수가 잇다"고 하였다. 특이한 것은 "朝鮮人은 短歌 雜歌와 地方的 音樂과는 전혀 틀닌다고 主張하고 잇지만 내生覺에는 그 根本에 잇어서는 全然히 同一한 것이라고 밋는다"고 하여 자신의 주장, 즉 단가·잡가에 조금 지방색을 더한 것이라는 의견을 굽히지 않았다.

이시카와 기이치는 10년 전의 개념어였던 '이요'나 '속요'가 아닌 '민요'라는 개념어를 사용하였다. 그리고 그가 설명한 '민요'는 조선시대의 민요에 버금할 정도로 범위가 넓다. 즉 지식인들의 노래 중 시조, 기생들이 부르는 단가·잡가, 그리고 '지방색'이 더해진 지방의 민요라는 설명에서 궁중 연향에서 춤과 함께 불렸던 악장부터 이요까지 망라되어 있기 때문이다. 그러나 주목할 점은 바로 "지방색"이다. 지방색은 향토성과 함께 식민지 조선에 부여한 지배이데올로기의 주요한 축으로 작용하였다. 즉, 문명국 일본은 지방색, 향토성이 강한 식민지 조선을 문명화시키는 주체라는 인식을 부여

.......
13 "단가·잡가"라 표기한 이유는 단가와 잡가가 아닌 "短歌 또는 雜歌"라는 표현 때문이다.

하기 위함[14]이었다. 이시카와 이후 식민지 조선의 민요는 중앙이 아닌 "지방"이 부각되었다.

1927년에는『朝鮮民謠の研究』(東京, 坂本書店)가 이치야마 모리오(市山盛雄)[15]의 편저로 출판[16]되었다. 이 책에는 모두 14편의 글이 수록되어 있으며 최남선, 이광수, 이은상의 글도 일어로 번역되어 수록되어 있다.

이노우에 오사무(井上收)의「서정시 예술로서의 민요」에 정의된

표 1『朝鮮民謠の研究』(1927) 수록 목록

순번	제목	저자
1	朝鮮舞踊に就て	永田龍雄
2	朝鮮民謠の槪觀	崔南善
3	朝鮮民謠の味	濱口良光
4	抒情詩藝術としての民謠	井上收
5	朝鮮の民藝に就て	淺川伯敎
6	朝鮮の民謠に現はれた諸相	岡田貢
7	民謠に現はれたる朝鮮民族性の一端	李光洙
8	朝鮮民謠の特質	難波專太郎
9	朝鮮の民謠	今村螺炎
10	靑孀民謠小考	李殷相
11	火田民の生活と歌謠	道久 良
12	朝鮮の民謠に關する雜記	市山盛雄
13	朝鮮の鄕土と民謠	淸水兵三
14	民謠の哲學的考察に基づく組織體系の構成	田中初夫

.......

14 나카네 타카유키,『'조선' 표상의 문화지: 근대 일본과 타자를 둘러싼 지知의 식민지화』, 건국대학교 대학원 일본문화언어학과 역, 도서출판 소명, 2011.

15 이치야마 모리오(市山盛雄) 편,『조선 민요의 연구-1920년대 일본어로 쓰인 조선 민요 연구서의 효시』, 엄인경·이윤지 역, 역락, 2016. 이 책의 저자인 이치야마는 당시 노다(野田) 간장회사 서울 출장소장으로 재직하면서 잡지『眞人』을 발행했으며, 조선민요에 관심을 갖고 이를 정리하여 간행하였다고 한다.

16 최철,「『민요의 연구』를 엮으면서」,『민요의 연구』, 정음사, 1984, pp.4-14.

민요는 "민중의 노래"이며, "지방의 가요이자 민족의 가요"이다. 그는 민요라는 말이 일본에서도 최근에 사용되기 시작하였다고 말하면서 민요는 "민족정신으로 배양된, 창조적 표현이다. 이러한 의미로부터 조선의 민족성, 민족정신의 원식적 근원, 혹은 그 기조를 알고자 한다면 … 이 민요(folk song)를 무심하게 내버려 두어서는 안된다"[17]고 주장하였다.

이마무라 라엔(今村螺炎)은 「朝鮮の民謠」에서 "민요는 俚謠의 형태가 다듬어져 보편화 한 것"이라고 하였다. 또한 "이요는 어른들의 동요"라고 하면서 "동요는 순박한 자연의 감정을 기교 없이 있는 그대로 발로한 것"[18]이라고 하였다. 그가 말한 동요는 어린이들의 노래, 즉 부르는 대상이 명기된 노래 종류가 아닌 어린아이처럼 순수하고 꾸밈이 없는, 즉 내용이나 노래의 성격에 부과한 글자이며, 결국 민요를 어른들이 부르는 순박한 노래라고 한 것에서 민요에 원시성, 소박함 등을 부여하였음을 볼 수 있다.

시미즈 헤이조(清水兵三)는 「조선의 향토와 민요」[19]에서 "조선 민족의 순진한 감정을 허식도 기교도 없이, 그저 마음에서 우러나오는 대로, 남녀의 구별 없이 불렀던 노랫말이 소위 '조선의 민요'라고 생각"한다고 하면서, "민요는 무학자(無學者)의 입으로도 창작 가능한 산물"이라고 하였다. 또한 민요는 "자유분방하고 거친 그대로, 다듬지 않은 그대로이며, 원시적인, 목가적인, 향토적 색채가 농후한 것"이라고 하면서 민요를 지역에 따라 영남, 호남, 경성, 서도의 4

........

17 이노우에 오사무, 「서정시 예술로서의 민요」, 『조선 민요의 연구』, pp.81-82.
18 이마무라 라엔, 「조선의 민요」, 『조선 민요의 연구』, p.153.
19 시미즈 헤이조, 「조선의 향토와 민요」, 『조선 민요의 연구』, pp.219-224.(219-252)

개로 구분하였다. 그러나 그가 열거한 민요에는 노동요부터 대중적인 민요, 잡가, 가사, 시조를 망라하고 있어 일본의 한 지방으로 인식한 식민지 조선의 노래를 모두 민요라고 보고 있음을 알 수 있다.

1920년대 일본지식인들이 인식한 조선민요는 민중성과 함께 순박 혹은 순진 등의 원시성, 지방 또는 향토성이 강조되었으며, 식민지 조선의 다양한 성격의 노래들이 망라된 것으로 보아 식민지 조선을 일본의 한 지방으로 인식한 결과임을 알 수 있다.

한편 1910년대 조선총독부의 조사보고서는 보고서로만 남고 책으로 출판되지는 않은 것으로 보인다.『朝鮮民謠の硏究』의 편자인 이치야마 모리오(市山盛雄)가 편집자로서의 입장을 정리한「조선 민요에 관한 잡기(朝鮮の民謠に關する雜記)」에서 "총독부 학무국의 이와사(岩佐) 편집과장을 방문하여 자료를 요청했지만, 총독부에서는 머지않아 조선 민요집 간행을 계획하고 있어서 편집 중에 외부로 유출되는 것을 바라지 않는 듯했고, 또한 편집 임무를 담당한 다토 간가쿠(加藤灌覺)씨에게 접견 연구물의 일부 발표를 부탁했으나, 나중에 보기 좋게 거절당하여 총독부 쪽은 완전히 기대할 수 없게 되었다"[20]고 하였기 때문이다. 따라서 1910년대 조선의 민요에 관한 논의는 이어지지 않았다. 그러나 이들의 조사 작업 자체는 일정 정도 지식인 사회에 영향을 끼쳤을 것으로 보인다. 조선총독부에서 경술국치 이후 처음으로 실시한 대규모 민속조사 사업이며, 지식인들의 것이 아닌 일반 민들의 생활과 관련한 조사였기 때문이다.

.......

20 이치야마 모리오,「조선 민요에 관한 잡기」,『조선 민요의 연구』, p.204.

(2) 일제강점기 식민지 조선 지식인들의 민요

식민지 조선의 지식인으로 민요에 관한 연구와 입장은 1920년대 이후에 드러나기 시작하였다. 1910년대 조선총독부에 의한 전국적인 민속조사 이후인 1920년대 민요를 연구하거나 민요를 거론하는 지식인은 거의 문학가, 혹은 시조시인이었다. 민요를 '채집'하면서 민요의 가사와 율격에 집중하였고, 새롭게 창작될 근대시의 기본 틀을 민요에서 구하여야 한다는 어조가 지배적이다. 1920년대 식민지 조선의 지식인사회에서 형성된 민요 개념의 추이를 찾아보자.

먼저 1923년 『개벽』 6호에 수록된 'C.S.C. 生'의 「多恨多淚한 慶北의 民謠-새벽길삼지기는넌, 사발옷만 입더란다」에서 저자는 민요의 개념을 명확하게 규정하지는 않았다. 그러나 경북에는 비교적 "民間의 歌謠도 甚多"[21]하다는 글과 함께 경북지방의 민요를 소개하고 있어 민요를 민간에 전승된 노래로 보고 있으며, '多恨多淚'라는 제목에서 알 수 있듯이 노래의 내용에 집중하였음을 볼 수 있다. 그가 채록한 민요는 〈사승노래〉, 〈소노래〉, 〈꽃노래〉, 〈驛奴歌〉, 〈생금노래〉, 〈놋다리〉, 〈기와노래〉, 〈尙州謠〉, 〈聞慶謠〉 등이며 대부분 노동요와 놀이요이다. 이 중 〈사승노래〉는 〈삼삼는소리〉이며, 〈놋다리〉와 〈기와노래〉는 모두 경북지역의 답교놀이와 관련된 노래이다. 또한 지명이 명기된 〈상주요〉는 현재 〈상주모심기소리〉로 보이며, 〈聞慶謠〉는 아라리계통의 노래인 듯하다. 이를 보면 C.S.C.

........

21 C.S.C. 生, 「多恨多淚한 慶北의 民謠」, 『開闢』 1923. 6(최철·설성경 엮음, 『민요의 연구』, 정음사, 1984, p.17).

生이 정의한 민요는 지방에서 민중들이 생활의 감정을 솔직하게 표현하며 불렀던 노래로 지방성과 소박한 원시성이 포함되었음을 알 수 있다.

다음으로 1924년 『朝鮮文壇』 12호에 실린 이광수의 「民謠小考 (一)」를 살펴보자.

① 지금 우리 사람들이 부르는 노래는 대부분이 민요다. 근래에 학생간에 새로 지은 노래가 류행하게 되엇스나 그것은 학생간과 기생의 일부분에 한한 것이오 ② 다수 동포는 녜로부터 나려오는 민요로만 만족하고잇다.

민요라 함은 노래와 곡조의 작자를 알지 못하고 언제 시작한지 모르고 누가 지엇는지 모르게 녜로부터 전해 오는 노래를 니른 것이다.

그럼으로 민요는 그것을 부르는 민족의 공동적 작품이다. 그 곡조나 그 사설이나 그 리즘이나 엇던 한두 개인이 지은 것이 아니다. 비록 맨 처음 그것을 부른 사람이 작가자도 되고 작곡자도 되겟지마는 그것은 그 작가자나 작곡자의 명성으로 전파된 것도 아니오(민요 아닌 시가는 그러한 것이 쐐 만타) 쏘 어느 권력의 강제를 바다 전파된 것도 아니오(국가, 교회의 찬미가, 교가 모양으로) 다수 백성의 맘에 마저서 그야말로 저절로 퍼진 것이니, 그럼으로 비록 처음에는 엇던 사람 하나가 시작하엿다 하더라도 기실은 그 사람이 우연히 여러 사람을 대신하야 부른 것이며, 쏘 이 민요는 부르는 사람마다 누구든지 그 곡조나 사설을 변경할 수가 잇는 것임으로 엇던 민요가 멧십 년 멧

백 년 동안에 여러 만 명의 여러 백만 명의 입을 거처 오는 동안에 저절로 변경이 되고 진화가 되어온 것임으로 이 의미로 보아서 민요는 더욱 민족적 작품이라 하겟고 또 민요의 가치도 이 속에 잇는 것이다. 그럼으로 민요에 나타난 리듬과 사상은 그 민요를 부르는 민족의 특색을 들어낸 것이니 그럼으로 그 민족의 문학은 민요(전설도 포함하야)에 긔초하지 아니치 못할 것이다.[22] (숫자와 밑줄은 필자)

이광수가 정의한 민요는 민족, 혹은 동포에 의해 과거에 만들어져 현재까지 불리는 노래이며, 민족의 사상과 특색을 반영한 노래이다. 그러나 이광수가 현재를 이야기하고 있음에도 불구하고 "지금"이라는 현재성의 의미는 약하다. 그의 글 후반부에 "우리 민요는 퍽 녯날(아마 삼국 적)부터 그 곡조와 후렴을 간신히 유지하면서 내용을 변해 가며 오늘까지 나려온 것"[23]이나, "우리는 다만 이 '순박하'고 '녯냄새나'는 민요를 아직도 우리를 깃브게 하는 이 민요를 녯것으로 두고 맛보자"[24]면서 결국은 "과거"에 방점을 두고 있기 때문이다. 민요에 민족성이 내재되어 있기에 시간의 축적이 필요하였고 순박하고 옛 냄새가 나는 노래가 되었다.

이광수는 'C.S.C. 生'과는 달리 민요의 주체를 상당히 광범위하게 설정하였으며, 장황하게 민요의 개념을 서술하였다. 그가 이렇게 민요의 의미를 자세히 기술한 것은 이 당시에 민요의 의미가 다

22 이광수, 「民謠小考(一)」, 『朝鮮文壇』 1924. 12(최철·설성경 엮음, 『민요의 연구』, p.25).
23 위의 글(최철·설성경 엮음, 『민요의 연구』, p.29).
24 위의 글(최철·설성경 엮음, 『민요의 연구』, p.33).

양하게 만들어지고 있었기 때문이며, 이 시기가 민요의 개념이 형성되는 시기임을 반증하는 자료라고 할 수 있다. 이러한 춘원의 민요관은 이은상의 「靑孀民謠小考」에서도 확인할 수 있다.

우리 民族이 所有한 傳來 民謠 中의 어느 것이던지 울프지는 한 小謠를 들을 째에 우리는 그 淳樸한 가사와 단순한 調子 속에서도 째째로 우리 先朝의 生活 狀態를 엿보게 되는 것도 잇고 그째의 自然을 想像할 수도 잇는 동시에 歷史를 사랑하는 마음, 國土를 向하는 敬虔한 마음, 民族을 爲하는 쓰거운 생각을 가지게 되는 일이 적이 아니한 것이다.

文學의 文學을 詩라 하고 詩의 詩를 民謠라 하는 말은 우리가 일쯕 아는 말이어니와 어쩌한 形式 어쩌한 思想을 가진 詩임을 不抱하고 民謠를 例事로히 하지 못할 것이며 이것을 基調로 하여 發展한 以上이라야 優雅한 文學的 價値를 씌게 될 것이라고 생각한다. …

우리에게서도 '코스모폴리탄'이란 말이 자주 들리어 잇지마는 萬一에 自己의 民族, 自己의 國土, 自己의 歷史를 쩌나 '코스모폴리탄'이란 말이 完全히 實際에 잇을 수 업는 바를 나는 밋고저 한다.[25]

시조시인 이은상에게 민요는 향토애에서 시작된 민족주의와 애국심을 고취시키기 위한 수단이자 기표이며, 이러한 점에서 춘원이

........
25 이은상, 「靑孀民謠小考」, 『東光』 1926. 7, p.33(최철·설성경 엮음, 『민요의 연구』, p.43).

말했던 민족, 혹은 동포의 노래라던 말과 의미가 통한다고 할 수 있다. 노산은 이에 더 나아가 자기의 민족, 국토, 역사를 떠나 국제주의는 가능하지 않음을 설파하고 있으며, 가장 민족적인 노래의 첨병이 바로 민요라고 보았음을 알 수 있다. 마치 지금 시대의 "가장 민족(혹은 한국)적인 것이 세계적인 것"이라는 슬로건을 적나라하게 제시하였다고 할 수 있다. 또한 "後日에 우리에게 잇어야 할 傳來 民謠集이나 傳來 民謠論이 나올 것은 疑心업는 일"이고 "民謠란 鄕土 藝術의 長"이라고 한 것에서 민요는 과거의 옛 노래이며, 도시노동자들이 부르는 현대의 노래로 확대되지 못한 전근대 농촌사회의 "尊重히 녀겨야할" 작품[26]이었다.

최남선은 노산의 민요 개념에서 좀 더 진전되었다. 그는 「조선민요의 개관」(1927)에서 민요는 민중의 진실하고 소박한 감정이 꾸밈 없는 형태로 발로된 것이며, 기교나 교양, 지식, 우아, 권위가 아닌 순수하고 거칠게 다듬는 것만이 요구된다[27]고 보았다. 즉 그는 민요의 소박함과 원시성을 언급하였으며, 이로 인해 지방색[28]과 민중성을 강조하였다.

> 또 한 가지 조선의 민요 발달에 있어 간과할 수 없는 가장 큰
> 인연은 피압박자로서 전부 타단되어 어찌할 도리가 없는 민중

........

26 위의 글, pp.33-34(최철·설성경 엮음, 『민요의 연구』, p.44).
27 최남선, 「조선 민요의 개관」, 『조선 민요의 연구』, p.31.
28 "웅혼하며 위압적인 '영남'풍(경상), 부드럽고 여유가 있는 '호남'풍(전라), 청화 한아하며 궁정적 기분이 넘치는 경성풍, 촉박하고 애절하며 상심어린 곡조를 이루지 않을 수 없는 '서도'풍(평안, 황해)"(위의 글, pp.45-46).

의 슬픈 신음을 민요라는 유일한 출구를 통해 발로한다는 점이다. 그 내부에는 애절한 호소가 있었다. 예리한 풍자도 있었다. … 「홍타령」을 통하여 주구(誅求)에 대한 원한을 들고 나왔고, 「담바고(淡婆姑)」에 의하여 침입자에 대하 적개심을 토로하는 등 상당히 광범위에 걸쳐 그 활약의 보폭을 넓혔다. (중략)

이처럼 민요가 혁명수단으로서의 심상찮은 효력을 과시한 것도 한두 번에 그친 일이 아니었다. 조선의 민요는 이와 같이 사회적으로도 역사적으로도 실로 중대한 역할을 수행했으며, 다른 나라들과 마찬가지로 단순한 원시 시형의 일종이나 민중 예술의 한 귀퉁이로서만 존재하는 것과는 전혀 다른 부류에 속한 것이었다.[29]

이광수나 이은상, 최남선에게 민요는 기본적으로 조선적인 것을 획득하기 위한 수단으로 존재하였다. 특히 최남선은 조선민요의 연구가 "진정한 조선, 본래의 조선, 적나라한 조선을 총괄적으로 연구하는 것과 동가치인 것을 생각하면 용기도 날 것이고, 의욕도 생길 것"[30]이라고 하였다. 그리고 이들 이후의 글에서 민요는 일제에 대응하는 민족적인 성격의 것으로, 계급, 혹은 계층적 격차에서 상기된 민중적인 성격의 것으로, 그리고 본향, 혹은 조선에서 이탈한 조선인들의 디아스포라로 작용하기 시작하였다.

1925년 『조선문단』 8호에 수록된 양명(梁明)의 「文學上으로 본

.......
29 위의 글, pp.37-38.
30 위의 글, p.44.

民謠 童謠와 그 採輯」에서는 민요에 대한 또 다른 관점, 즉 강하게 드러낸 민중성을 확인할 수 있다. 사회주의 운동가였던 양명은 조선시대 지식인들의 허위의식과 피지배계층의 노래를 대비시켜 언급하면서 천대했던 "下等輩"들이 간직했던 노래의 가치를 설파하였다.

中國 古代 文化에 換腸된 過去 우리 民衆은 남의 歌謠(詩經)는 이처럼 神聖視하여야 그 '愛之重之'하면서 自己네의 그것은 賤待를 斷續하여왔다. 自己 말을 常말이라 하고, 自己 글을 常말글(諺文)이라 하여 蔑視한 그네들은 임의 歌謠는 '三經의 一'이라 하여 追尊하면서 自己네에 그것은 '野鄙하고 淫亂하고 粗暴한 下等輩의 그것'이라 하야 賤待하기 싹이 업섯다.[31]

所謂 '有識者'들이 絶句 四律로 唐·宋 文人의 종노릇을 하고 잇는 동안에 우리의 無知한 民衆은 自己네의 固有한 말노 自己네의 固有한 懷抱를 을펏다. 우리의 所謂 '兩班'이 '喜怒不視於色'이라는 허수애비를 理想的 人物로 誤認하야 虛僞와 假飾을 일삼는 동안에 所謂 '常놈'이라는 우리의 民衆은 自己네의 喜怒哀樂을 多情 多恨한 民謠 童謠에 부치어서 自由自在로 表現하엿다. 民俗學 言語學上의 價値는 그만두고 文學上의 그것만으로라도 우리 歌謠는 確實히 古今 우리의 모든 作品 中에서 最高 位置(勿論 그의 內容, 그의 體裁가 모든 方面으로 보아 甚히 不充分한 것은 事實이지만!)를 占領한 것이다. 그의 材料의 多方面임과

........

31 이광수, 「民謠小考(一)」, 『朝鮮文壇』 1924. 12(최철·설성경 엮음, 『민요의 연구』, p.34).

그의 內容이 純朴함과 天眞爛漫함으로 보아서 過去 우리의 作品 中에는 이에 比肩할 만한 것이 하나도 업섯다.[32] (밑줄은 필자)

위의 인용문에서 양명은 민중의 입장에서 과거 지식인들이 중국의 『시경』은 삼경 중에 하나라고 추존하며 애지중지하면서 자기의 말과 글은 상말, 상글(언문)이라고 멸시하고 그 말과 글로 창작한 것들에 "도야하고 음란하고 조폭한 하등배의 그것"이라는 멸시의 말을 남발하였음을 지적하고 있다. 이와 함께 그는 과거에 천대받던 "무지한" "상놈"을 "민중"으로 인식하고 그들이 자기들의 말을 자신의 감정을 자유자재로 노래한 가요를 민요라고 본 것이다. 이렇게 민중문화의 가치를 높이 평가하고 있는 것으로 보아 그의 민요관은 민중 지향적이며, 지식인의 입장에서 민요를 "무지한" 민중의 노래로 인식하였고, 그가 인식한 채집의 대상인 민요는 현재의 노래이기보다는 '과거'의 노래였음을 알 수 있다.

양명과 비슷한 관점을 가지고 있는 논자의 글로는 양우정의 「民謠小考」[33]를 들 수 있다. 양우정은 서정시인 梁雨庭, 공산주의자 梁昌俊, 그리고 전향한 반공주의자 梁又正으로 알려져 있으며, 카프의 기관지인 『軍期』의 발행자[34]이기도 하다. 그리고 이 글은 양우정이 함안농조사건으로 서대문형무소에 구금되었던 1931년 12월 전

........

32 梁明, 「文學上으로본民謠童謠와그採輯」, 『朝鮮文壇』 1925. 8(최철·설성경 엮음, 『민요의 연구』, pp.35-36).

33 梁雨庭, 「民謠小考」, 『音樂과 詩』 1931. 8(최철·설성경 엮음, 『민요의 연구』, pp.122-124). 전체 5장으로 구성되어 있으며, 4. 민요의 사적 고찰을 제외한 전문을 게재한다.

34 후지이 다케시, 「양우정의 사회주의운동좌 전향 – 가족, 계급, 그리고 가정-」, 『역사연구』 20, 2011, pp.245-269.

에 발표된 글이며 전향하기 전 양우정의 사상이 담겨 있다.

一. 民謠의 意義

民謠란 무엇인가? 或者는 이것을 民族의 노래 쏘는 國民의
노래라고 하엿다.

文藝란 大體로 그 時代 時代의 社會生活 乃至 民衆意識의 表
現이요 그 表現하는 言語와 文字에 싸라서 愛蘭文學이니 日本文
學이니 하고 불으듯키 民謠도 各其 種族의 特有한 言語와 文字
로 表現하는 文藝의 一部門이니마치 그 言語와 文字를 싸라 愛
蘭民謠, 朝鮮民謠 等等이라고는 말할 수 잇는 것이지만 民謠의
意義를 民族의 노래 쏘는 國民의 노래이라고 하여서는 아니 될
것이다.

그러케 定意한 사람들의 말을 빌면 民謠의 民字는 民族이란
民字 쏘는 國民이란 民字를 取하엿기 째문이라고 한다.

그러나 나는 구태여 民謠의 民字는 民衆의 民字 쏘는 平民이
란 民字에서 取한 것이라고 主張하고 십다. 그리고 그러케 하여
야만 올흘 것이다.

왜?

在來로 民謠란 絶對로 民族 全體의 노래가 아니여섯다. 知識
階級, 兩班階級이 詩(朝鮮에 이서서는 漢詩와 時調)를 가젓슬
째 常民 卽 無産階級, 文盲階級은 오직 이 民謠를 가저섯든 것
이다.

그리고 우리는 民謠와 詩가 使用한 言語와 調子에 이서서도
詩의 貴族的인 데 比하여서 民謠는 어데까지든지 平民的이요 民

衆的이라는 것을 發見할 수 잇는 것이다.

二. 民謠의 字意

現今도 民謠를 불으는 民謠의 主人公 卽 所謂 平民 常民들은 民謠라는 글字를 몰으는 것이다.

그들은 그것을 '노래'이라고 하여야만 알어듯는 것이다.

이것을 보아도 '民謠'라는 어려운 글字를 無識한 그들이 命名하엿슬 理는 萬無한 일이다.

그것은 高慢한 知識階級 兩班들이 平民들의 노래를 輕蔑하는 意味에서 命名한 것이 卽 이 '民謠'라는 글字이다. 이 点에 잇서서도 民謠란 民字는 그들 兩班이 가장 淺하기 녀기는 農民이란 民字 常民이란 民字에서 取한 것이 分明하다.

그리고 그 反面에 自己네들 노래를 가러처 詩歌이라고 하엿든 것이다.

要컨대 民謠의 字意는 '常놈의 노래'이라는 것이 안일가?

여긔서 우리들은 民謠의 別名인 俗謠라는 俗字의 意義도 究明하여야 할 것을 니저서는 아니 될 것이다.

三. 民謠의 特徵

民謠의 特徵-이것을 或者는 이러케 말하엿다. '民謠란 文字로서 記錄하는 것이 아니고 입으로서 傳하는 것이라'고

이것을 在來의 民謠가 全部 文字로서 記錄되여 불녀진 것이 아니고, 입으로서 傳達되여 불녀진 까닭이다. 理由는 民謠의 主人公은 모다가 無識한 文盲이엿기 째문이다. 그러타고 民謠의

特徵을 文字로서 記錄하지 안는 것이라고 主張하여서 文字로서 記錄되는 노래는 民謠의 特徵을 喪失한 것으로 보아서는 아니될 것이다.

나는 여기서 이러케 말하고 십다.

民謠는 文字로서 記錄하지 안는 것이 아니라, 文字로서 記錄할래도 記錄하지 못한 것이다라고. (중략)

五. 結論

民謠란 어듸까지든지 平民의 것이다.

1930年代의 民謠란 1930年代의 農民 勞動者(男女)의 感情과 意志의 發露이여야만 할 것이다.

그는 이광수와 이은상 등이 민요를 민족이 노래나 국민의 노래라고 칭하는 것을 정면으로 비판하며, 평민, 혹은 민중의 노래임을 강조하였다. 그 이유는 민족 중 양반계급을 제외한 "常民 卽 無産階級, 文盲階級"이 가지고 있던 노래가 민요이며, 글자를 모르는 이들은 자신들의 노래를 '노래'라 하기 어려운 "민요"라고 명명하지 않았고, 민요의 가창 주체가 모두 문맹이어서 문자로 기록되지 못하였기 때문에 피지배계급[민중, 평민]의 노래이지 지배계급이었던 자들을 포함한 민족, 국민의 노래는 될 수 없기 때문이라는 것이다.

앞서 이광수와 이은상, 최남선이 민요는 예로부터 내려오는 민족의 노래라고 주장한 것에 비해 양명과 양우정은 예로부터 전해진 피지배계층이었던 민중의 노래였음을 강조하였다. 그리고 이러한 논의는 30년대 들어 통합되어 나타났다.

1932년『東光』에 수록된「朝鮮民謠論」에서 최영한은 "조선의 민요는 조선이라는 향토를 배경을 한 조선 민중의 가요"이며, "이 나라 백성들의 느낌이 넘쳐흘러 나온 노래니 노래의 작자도 알지 못하고 언제 시작된지 모르게 예로부터 傳해 나려"온 것이기에 "民衆의 歌謠인 民謠는 유교의 형식적 도덕에 빠지지 아니"하며, "우리 민요는 우리 민족의 공동적 작품"이라고 정의[35]하였다. 최영한의 글에 적힌 '민족'은 물론 피지배계급이었겠으나 일제강점기에는 과거의 양반계급 역시 일제의 피지배계급이라는 관점이 존재했을 것이고, 그런 의미에서 일본이 아닌 한민족의 민족주의가 강하게 작용한 것이 아닐까? 그 결과 민요의 주체, 혹은 주인공은 과거 피지배계급이 아닌 민족이 되었고, 형식은 유교의 형식적 도덕에 빠지지 않은 그들만의 형식을 유지한 것, 그리고 그것을 "世界大戰亂 以後에 발생된 노래" 〈아리랑〉으로 귀결[36]하고 있다. 이는 양우정의 마지막 언급, 즉 "民謠란 어듸싸지든지 平民의 것"이며 "1930年代의 民謠란 1930年代의 農民 勞動者(男女)의 感情과 意志의 發露이여야만 할 것"이라는 글과 일맥상통한다. 양우정과 최영한으로 인해 민요는 과거의 옛스러운 노래에서 나아가 현재성을 갖는 노래라는 개념이 더해졌다. 이는 1920년대 강조되었던 "옛날부터 전해 내려온"에 망각되었던 민요라는 개념어 이전의 '이요' 혹은 '속요'가 갖고 있었던 현재성의 재현이라고 할 수 있다.

민요라는 개념어가 1920년대부터 의미를 함축시켜가는 과정에

.......

35 최영한,「朝鮮民謠論」, 東光』 1932. 5(최철·설성경 엮음,『민요의 연구』, pp.133-136).
36 위의 글(최철·설성경 엮음,『민요의 연구』, pp.139-140).

서 다양한 논의들이 전개되었음을 살펴보았다. 민요는 노래를 만드는 주체와 부르는 주체가 같으며, 조선 민요의 주체는 조선이라는 위치 또는 지방·향토의 영향을 많이 받아야 한다. 그리고 형식과 내용은 중국문자를 사용하지 못하는 피지배계층[상놈]의 것이어야 하므로 중국문자로 기록되지 못하고 입에서 입으로 전승되어야 한다. 일제강점기에 형성된 개념어 민요가 포괄하는 내용의 큰 틀은 지금까지 크게 변하지 않는 듯하다. 조선민요가 되기 위해서는 조선이라는 향토를 배경으로 하며, 이 땅에 살았던 민중들의 생활과 감정이 넘쳐흘러 형성된 노래여야 한다. 그리고 입에서 입으로 구전됨으로써 노래의 시작과 끝을 알지 못하며, 유교적=중국적=지배계급적 감성을 배제한 자생적=피지배계급의 감성을 지향한 노래를 뜻하는 개념어로 굳어진 것을 알 수 있다.

2) 민요의 분류

1920년대 민요담론은 대체로 이야기에 방점이 찍혀 있었고, 앞서 살펴본 바와 같이 논자의 대부분이 문학인들이었다. 이들에 의해 1920년대부터 진행된 민요의 개념 형성과 개념 쌓기는 1930년대 들어서 고정화되어 갔다. 그리고 민요에 대한 굳어진 개념을 바탕으로 범주화와 분류·체계화의 과정을 거쳤다. 앞서 언급한 바와 같이 이시카와 기이치(1924)는 ① 조선의 옛 음악 중 속악(俗樂)으로부터 변화한 민요, ② 옛날부터 전하여 오는 민요, ③ 지방의 민요, 이렇게 세 종류로 구별하였다. 그러나 민요가 과거의 노래에서 벗어나 '현재성'을 추구하면서 이전과는 다른 분류방법을 요구하였다.

다나카 하쓰오(田中初夫)(1927)는 「민요의 철학적 고찰에 기초한 조직 체계의 구성」에서 민요를 표현 형태와 표현주체의 주객관계(主客關係)에 의해 분류하고 있다. 그는 표현 형태에 의해 ① 이요(俚謠)-자연민요, ② 유행가, ③ 동요, ④ 창작 민요로 구분하였으며, 동요는 자연동요와 창작동요가 있다고 보았다. 그리고 "이요는 유행화하지 않은 자연 그대로의 민요를 의미한다. 유행가는 시정(市井)에 유행하는 속요(俗謠)이다. 동요는 아동의 노래이며, 창작민요는 현대 민요 시인이라 칭하는 사람들의 작품"이라고 규정하였다. 다음으로 표현주체의 주객관계에 따라 서사(徐事)민요와 서정(抒情)민요로 분류하였으며, 일본에 비해 서사민요가 발달한 것은 특수한 사회적 사정에 의한 것이라고 보았다.[37] 다나카의 구분을 지금의 개념어로 대치해 보면, 자연 그대로의 민요는 향토민요이며, 유행가는 통속민요, 자연동요는 전래동요, 창작동요는 창작국악동요, 창작민요는 신민요 정도에 해당될 것이다. 그러나 다나카의 설명에서 보듯이 창작민요는 민요스타일의 시를 말할 뿐 음악계에서의 〈신민요〉와는 거리가 있다.

김사엽은 「조선민요의 연구」[38]에서 "조선민요는 조선족이란 一團의 사상감정 속에 발효된 순진한 정서를 조선어로 표출한 민중의 가요"라고 명시한 후 표현 형태에 따라 동요, 이요, 민요, 신민요와 신동요로 나누었으며, 표현주체의 주객관계를 중심으로 서사민요와 서정민요로 나누었다. 10년 전 다나카의 분류를 그대로 채용하

.......

37 다나카 하쓰오, 「민요의 철학적 고찰에 기초한 조직 체계의 구성」, 『조선 민요의 연구』, pp.256-258.
38 金思燁, 「朝鮮民謠의 硏究 (1)」, 『동아일보』, 1937. 9. 2. 7면.

여 신문에 발표하였음을 알 수 있다. 이후 김사엽은 「農民과 民謠」[39]에서 "六堂이 일즉이 '민요는 조선 민중문학의 최대 분야이며 조선은 민요를 통해서만 문학국이라'고 설파한 바와 같이 인구의 팔할을 전거하는 농민 대중의 민요에서 우리는 조곰도 가식 없는 사상 감정 내지 상상 등의 내면생활의 고백을 엿들을 수 있으며 이는 또한 시의 정의에서 오는 질박, 순후한 내용을 풍부히 담아 있어 난삽(難澁)한 한시 한문에서는 도저히 맛볼 수 없는 문학적 가치를 발견할 수 있다"는 1920년대 민요 담론을 여전히 유지하면서 농민의 민요만을 따로 떼어 노동민요와 오락민요로 분류하였다. 그리고 노동민요에는 農歌考, 모숭기노래(移秧歌), 사승가(績麻歌)를 두었고, 오락적 민요에는 쾌지나칭칭노-네, 의식가와 지신밟기를 배치하였는데 주로 영남지방에서 불렸던 노래들로 보인다. 김사엽은 이 분류 외에 글의 말미에 지역에 따른 분류를 시도하였는데 아래 인용문에서 보듯이 최남선의 1920년대 논의인 지역적 분위기와 민요를 결합시켜 설명한 글을 그대로 따르고 있어 육당의 생각이 1930년대에도 지속되었음을 알 수 있다.

男謠는 늘 경성 중앙에서 유행되던 유행가의 영향을 받어서 민요의 가사보다도 곡조가 변형이 많고 다양성이 풍부하다. 대체로 영남은 아정하여 위압적이고, 호남은 유화하고 여유가 있고, 서도는 促迫 哀楚 傷心하며, 경성은 淸和閑雅宮廷的이라 함이 정론일 듯하다.

.......

39　金思燁, 「農民과 民謠」, 『朝光』 1941. 4 (최철·설성경 엮음, 『민요의 연구』, pp.234-244).

김사엽과 달리 고정옥은 그의 경성제대 졸업논문에서 조선 문학의 분류를 시도하였다. 조선 사상 및 조선 문자의 조선문학 부문에서 시가 항에 기술된 민요의 범주 및 분류는 ① 극적 민요, ② 가사적 민요, ③ 순수민요 (서정민요, 서사민요), ④ 동요, ⑤ 유행가, ⑥ 무가로 구성[40]되어 있다.

한편 고정옥은 이 논문을 제출하고 난 후에 고위민(高渭民)이라는 필명으로 민요의 분류만 따로 떼어 『春秋』[41]에 「朝鮮民謠의 分類」를 발표하였다. 그는 글의 서두에서 "原始的 未分化 綜合藝術體인 民謠의 학문적 처리는 단순한 일이 아니"라고 단언하면서 "문제는 분류에만 끄치고 또 지면 관계로 일일이 例謠를 들지 못하며 분류의 역사적 민속학적 근거도 천명(闡明)히 하지 못하나 민요에 심을 가지는 분에게는 다소 참고가 되리라고 믿는다"고 하였다. 그리고 다음과 같은 분류 원칙, 혹은 기준을 제시하였다.

大體 分類란, 立場 又는 基準에 따라 여러 가지로 可能하다. 內容, 謠者의 性과 老若, 地域, 新古, 接觸되는 生活面, 形式, 曲調, 名稱, 言語의 貴賤, 長短, 後斂의 有無, 謠者數 等? 그러나 以上 中의 다만 한 立場 又는 基準으로 分類를 企圖함은 至難의 일이다. 自然科學的 正確性을 要望함은 차라리 無謀한 일이며 境遇에 따라서는 無意味한 일이다. 그러므로 나는 內容을 主로 謠者

.......
40 임경화, 「식민지기 '조선문학' 제도화를 둘러싼 접촉지대로서의 '민요' 연구」 『동방학지』 177, 2016, p.51에서 재인용(pp.33-65).
41 고위민, 「朝鮮民謠의 分類」, 『春秋』 1941. 4 (최철·설성경 ○○○○의 연구』, pp.220-233).

의 性과 老若, 接觸되는 生活面, 名稱 等을 考慮에 넣어 다음과 같이 朝鮮民謠 分類를 試驗해 보았다.[42]

고정옥은 민요 가창자의 성별과 생활, 명칭 등을 기준으로 ① 男謠, ② 童男童女 問答體謠, ③ 婦謠, ④ 童女謠의 4가지로 분류하였다. 그리고 각각의 하위분류를 정리하면 〈표 2〉와 같다.

고정옥의 작업은 "1920~30년대에 다양하게 행해진 민요수집 및 조선 내외의 연구 성과, 특히 지도교수들의 연구를 참조했을 뿐아니라, '조선문학' 강좌 출신 학생들의 과제인식을 계승하여 종합적으로 완성된 식민지기 조선민요 연구에 관한 가장 충실한 보고서"라는 평가[43]를 받았으나 지역, 형식, 곡조, 장단 등 음악적 요소는 전혀 고려되지 못한 철저히 '문학'으로서의 민요 연구에 지나지 않는다고 하겠다.

3) 동요와 요참(謠讖)

식민지 조선의 지식인들에게 민요는 조선 시형의 원시성과 소박함을 보여주는 콘텐츠였으며, 이것을 적나라하게 보여줄 수 있는 것이 바로 동요(童謠)였다. 지금의 서양식 동요와는 달리 1920년대 초반의 동요는 전래동요였다.

........

42 위의 글(최철·설성경 엮음, 『민요의 연구』, p.220).
43 임경화, 「식민지기 '조선문학' 제도화를 둘러싼 접촉지대로서의 '민요' 연구」, p.60.

표 2 고정옥의 조선 민요 분류(1941)

대분류	중분류	소분류	의미/부언
남요	노동요	보리타작노래, 모심기노래, 나무꾼노래, 배사공노래, 방아찌키노래, 꼴베기노래, 밭밟기노래, 불무노래, 새날림노래, 소죽노래, 송구노래	이외의 무수한 노동요는 모두 소멸된 듯
	타령	새타령 등, 보리 · 담배 · 엿 · 떡타령, 장타령, 활타령, 각설이타령, 달노래 등	동물 식물 생활도구 자연 등을 노래한 것. 대부분 명칭이 타령
	양반노래		이망(羨望)과 辱說의 두 종류
	도덕노래		유교윤리로 관철된 민요
	무상요(無常謠)		염세(厭世)와 퇴폐(頹廢)의 노래로 도덕 노래와 정반대
	취락요(醉樂謠)		
	아리랑		近代의 노래
	민간신앙요		무가와의 접촉면
	만가(輓歌)		
	경세요(警世謠)		
	생활요	가난뱅이노래	
	정치요		민요의 사회적 기능
	전설요	담가(譚歌)	
	어희요(語戱謠)		
	유희요(遊戱謠)	윷, 줄다리기, 널뛰기 노래 등	
동남동녀 문답체요	상주함창공골못系		
	일흔댕기系		
	찌저진쾌자系		
	네집내집系		
	주머니系		
	원정(怨情)系		
	연담(戀譚系		
부요	시집사리노래		유교적 道德律下 조선 여성생활의 赤裸裸한 外現
	작업요	베틀, 방아, 밭매기, 목화따기, 삼삼기, 물레, 바느질, 부엌일, 빨래, 海女노래	
	母女愛戀요	자장가, 계녀(誡女)요, 戀母요	
	女歎歌	不遇, 不滿, 靑孀, 妾노래	
	貞烈歌		
	꽃노래	부모생신축하노래, 화전노래, 佳人노래	
동녀요	채채요(採菜謠)	나물노래, 시집노래	
	감상요(感傷謠)	고독, 애수, 우정, 이상, 불안	
	치장요(治粧謠)	옷맵시, 방치장, 큰애기푸리, 家族愛謠	

朝鮮童謠集 (嚴弼鎭 編)

　民謠와 童謠의 復活이 朝鮮의 詩形과 精神을 찾기에 가장 切
實한 이때에 朝鮮童謠集이 出現한 것은 編者의 明見과 功勞를
몬저 謝禮하지 안을수가 없다한데 이러한 말은 登朧望蜀일지는
몰으나 우리는 編者에게 좀더 苦心하야 在來의 것에 修正을 더
하야 形式과 語句를 고처 面目을 새롭게 하엿으면 하고 십다.[44]

　1924년 출판된 『조선동요집』에 대한 소개에서 보듯이 당시 민
요와 동요에 대한 재인식 과정이 있었음을 볼 수 있으며, 1923년부
터 각 지역에 전해진 동요를 발굴하여 소개하는 글을 찾을 수 있다.
동요에 대한 관심은 식민지 조선의 아이들을 대상으로 했던 계몽과
교양운동의 한 축으로 시작되었을 것이다. 그러나 당시 식민지 조
선의 지식인들이 동요에서 찾고자 하는 것은 원시성뿐만이 아니었
다. 원시성, 소박함에서 촉발된 사회 고발적 요소, 즉 민심의 반영이
었으며 이는 참요(讖謠)에 대한 연구로 이어졌다. 이은상은 1932년
7월 23일부터 8월 7일까지 11회에 걸쳐 참요와 관련된 글을 『동아
일보』에 연재하였다. 그 글의 대부분은 서동요를 시작으로 역사에
나타난 참요의 소개에 할애되었으며, 참요에 대한 이해와 의미는
처음과 끝에 제시되었다.

　1. 朝鮮의 童謠를 歷史的으로 硏究하고저하면 무엇보다도
이 謠讖을 알아야할뿐아니라 童謠의 根幹이 이 謠讖인만큼 謠

.......

44 『동아일보』, 1924. 12. 19. 「신간소개」.

識은 歷史上乃至文學上에 重要한 價値를 가진 者이므로 우리
는 그것에 對하야 探索, 整理 또는 批判의 必要를 늣기는 것이
다.(중략)

　"康衢에 童謠를 듣는다"는 말은 支那의 故事로서, 童謠를 一
種의 聽政的資料로 삼아온 起源이오 "童謠란 天上의 熒惑星이
地上에 나려와 童子로 變成하여 노래지어부르는것이라"는 말은
童謠를 어떤 時變의 先兆로 存在하는 것으로 알아온 民信의 始
初어니와 말하면 童謠란 것은 民衆의 입을 빌려 가장 正直히 發
表되는 示唆的 또는 後驗的인 一種의 豫言이라 할수잇다.

　이것은 古人의 童謠에 對한 定義 또는 見解라고도 보려니와
그러므로 그들은 童謠란 것을 今日과 같이 藝文의 一種類로 보
지 않고 다만 讖緯의 一部門으로 생각해온 것이다.[45]

　3. 대개 文學的 考檢에 依하면 民謠의 한 別流요, 社會的 見
地에 據하면 民意의 한 表象이라 할 이 謠讖은 그것이 政治上의
變革을 豫言한 것이거나 宮壼中의 君寵싸움을 밝히는 것이거나
또는 誅求者의 怨嗟하고 侵入者를 先示함에 그 如何한 種類임
을 莫論하고 一切가 다 民衆의 正當한 所見의 赤裸한 孵化임이
母論이다.

　또한 範圍를 널려 民謠의 一般을 들어 論할지라도 낮게로는
賤民生活面의 單純한 娛樂으로부터 높이로는 政治機運上의 複
雜한 經緯까지 그 勢力이 決코 微微한 것이 아니엇든 것이니 우

........
45　이은상, 「朝鮮의 謠讖 1」, 『동아일보』, 1932. 7. 23. 5면.

흐로 저 高宗帝같은이가 남달리 俚謠民譚을 愛好하여 한때 關內를 民聲의 喇叭場을 삼아 "아리랑"等 多數한 新謠의 길을 열어놓든 것이나, 아래로 저 南方의 炯眼使徒라 할 東學黨의 崔濟愚 等이 이 童民謠를 思想宣傳의 둘없는 武器를 삼아 先導의 活潑한 步武를 자랑하는 것이 다 리를 證左하는 事實이다.[46]

11. 朝鮮의 童謠는 그 讖緯的 種類만으로 論할지라도 그 範圍 甚히 넓어서 政治的 問題로부터 民間의 事實에까지 그것의 干涉이 자못 적지않았든 것이라 하겠다.

그리고 "아리랑타령"은 李朝末葉史에 重大한 關係를 가지엇든 "아라사"의 干涉을 豫言한 것이라는 說에 對하여는 次日의 完全한 考究를 必要로 하는 바어니와 다시 一般 民謠에까지 論及하자면 闖入者의 先示로 "담바꼬타령"이 나온 것이라든지 誅求者의 怨嗟로 "興타령"이 생긴 것이라든지가 다 한가지 童謠民謠의 社會的 意義를 說明함에는 有力한 例證이 된다고 본다. 이만큼이나 되는 여러 種類의 謠讖을 總覺하건대 古昔의 童謠란 것은 그 어느 것을 毋論하고 다 "民衆의 正義感에서 發露된 것"아님이 없는 줄도 깨닫게 되거니와 이 一稿를 畢了함에 際하야 한가지 企望하는 바는 朝鮮의 豫言的 童謠 以外의 다른 傳來 童謠의 硏究로부터 現代의 藝術童謠에 이르기까지의 全體的 歷史를 編次하야 朝鮮文學의 重要한 一部를 竣成하자는 것이다.[47]

........

46 이은상, 「朝鮮의 謠讖 3」, 『동아일보』, 1932. 7. 26. 5면.
47 이은상, 「朝鮮의 謠讖 11」, 『동아일보』, 1932. 8. 7. 5면.

조선의 동요는 아이의 입을 빌어 민중의 소리를 대변한 노래이며, 역사적으로나 정치사회적으로 큰 의미를 갖는다고 본 것이다. 또한 〈아리랑타령〉, 〈담바구타령〉과 〈홍타령〉이 모두 어른들이 부르는 노래임에도 이것을 참요적인 성격을 갖는 동요의 범주에 넣어 인식하고 있는 점도 흥미로운 지점이다.

손진태는 여기에서 한 걸음 더 나아가 민요에서 '朝鮮心'을 찾을 수 있으며, 순진함과 소박함, 적극성, 용진성, 생동성으로 구체화된 조선심은 민요 동요에서 구현된다고 보았다.

4. 민요 동요상에 나타난 朝鮮心

민요상에 나타난 朝鮮心은 대체로 보아 순진하고 소박한 것이 그 가장 현저한 점이다. 그들은 허위와 가식과 巧智를 사려하엿다. 그러나 그 순진과 소박은 오즉 단순한 순진과 소박이 아니오 세상의 모든 辛酸과 苦甘을 남김없이 맛본자의 도달의 경지에서만 얻어볼수 잇는 그러한 의미의 순진과 소박이엇다. 그들은 즐겨 연애를 노래하고 오락을 조하는 민족이엇다. 그러고 그것이 모다 그러한 순진과 소박으로 표현되여잇다. 또 그들은 희생비애를 즐겨 노래하엿으나 그것은 결코 절망적이 아니엇고 그들은 어디까지 자기를 사수코저 맹서하엿다. 그들의 이상에 향하는 세간의 소위 모든 명리와 명예에 조곰도 굴치 한고 또한 動心치 아니하엿다. 또 그들은 특권계급에 대하야 한업은 증오를 느꼇다. 그러나 그 증오는 결코 잔인을 반치안코 차라리 거기는 모멸이 잇엇다.(중략)

그들은 부자계급이란 것이 사회적으로 어떠한 것인줄을 명

확히 인식하엿으며 소위 양반계급이란 것이 六畜에 비하야 얼마만한 정도의 차이에 잇는 것을 십분 짐작하엿다. 이대지 그들은 증오와 경멸감을 가젓든 것이엇다. 민속극을 보라. 小調五廣大의 가면극에 나오는 양반은 입술이 찌저진 불구자이며 저능아이며 탕자이며 패륜한이 아닌가. 이 특권계급에 대한 반역이 아니고 무엇이랴.[48]

(前承) 이것도 禪者의 해학이다. 그러면 우리는 다 못 禪者이오 아무 적극적 용진성이 없는 민족이냐. 아니다 우리의 童謠를 보라 그 얼마나 생동적이냐.[49]

이렇게 당시의 식민지지식인들이 민요나 동요가 가지고 있었던 참요적 성격과 사회비판적 성격을 부각시켰던 이유는 식민지였던 조선에서의 음악운동에 대한 기대가 반영된 것은 아닌가 한다. 즉 1930년대 당시에 민요의 개념으로 민족주의와 애국심의 요소가 추가되고, 여기에 더하여 사회저항적 요소를 드러냄으로써 더욱더 이 민족인 일제에 대한 부정적 인식을 민요를 통해 드러내려 했다고 할 수 있다.

4) 새로운 민요에 대한 기대: 신민요와 민요의 모방

민요는 주지하다시피 노래와 이야기가 촘촘하게 얽혀 있다. 그

........
48 손진태, 「朝鮮心과 朝鮮色 (其一) 朝鮮心과 朝鮮의 民俗」〈五〉, 『동아일보』, 1934. 10. 16.
49 손진태, 「朝鮮心과 朝鮮色 (其一) 朝鮮心과 朝鮮의 民俗」〈六〉, 『동아일보』, 1934. 10. 17.

러나 1920년대 민요담론은 대체로 이야기에 방점이 찍혀 있었고, 앞서 살펴본 바와 같이 논자의 대부분이 문학인들이었다. 이들에 의해 1920년대부터 진행된 민요의 개념 형성과 개념 쌓기는 1930년대 들어서 고정화되어 갔다. 그리고 1930년대에 민요론은 세 가지 방향으로 전개되었다. 하나는 과거의 민요를 어떻게 정리하고 분류할 것인가, 두 번째는 민요의 현재성은 어디에서 찾을 것인가, 그리고 세 번째는 미래의 조선 음악의 전형을 민요에서 찾을 수 있는가이다.

기존의 논의를 통해 우리는 전근대 시절 '이요'가 가지고 있었던 현재성이 1910년대~20년대 민요담론 안에서는 "과거"의 노래에 집중되면서 사라졌다가 1930년대 초반 다시 재현된 양상을 살펴보았다. 이는 과거 민요 담론에 대한 비판적 견지에서 비롯되었다고 할 수 있다. 그러나 민요는 당시에 현재성보다는 과거에 집중되었고 그 결과 '현재'의 민요인 '신민요'가 등장한 것이라고 볼 수 있다. 다시 말해서 민중의 노래라는 의미를 갖는 민요에 옛 노래가 아닌 동시대의 감성으로 새롭게 창작된 노래라는 신민요는 근대 민중들이 향유할 수 있는 '현재적 노래'에 대한 지향의 결과물이라고 할 수 있다.

그렇다면 신민요라는 개념어는 언제 성립된 것일까? 신민요의 등장과 성립에 대해서는 현재 학계의 다양한 논의들이 존재하나 이 글에서는 식민지시기 신문자료를 제시하는 것으로 대신하고자 한다.

앞 장에서 우리는 민요의 분류 양상을 살펴본 바 있다. 그 중 다나카 하쓰오는 1927년에 조선의 민요는 ① 이요(俚謠)-자연민요,

② 유행가, ③ 동요, ④ 창작 민요로 구분하면서 신민요의 존재를 알리는 듯하다. 그러나 그가 제시한 창작민요는 현대 민요 시인이라 칭하는 사람들의 작품이라고 설정한 것으로 보아 이 무렵의 창작민요는 음악작품이 아닌 민요시의 형태인 것을 알 수 있다.

새로운 민요는 '신민요'라는 이름으로 김동환의 「初夏의 關北紀行 (1)」[50]에서 발견할 수 있다.

함경도 산천을 여행하다가 견문한 바를 집박하게 적어보겠다.

삼천리를 혹은 차로 혹은 배로 작구 북으로 향하야 가다가 국경의 요새지대인 나남부근에 닐으러 목이 갈하기에 길가 술막에 들엇더니 메밀국수를 놀으로 안젓든 머슴아이가 싸리나무 채로 국수들을 뚝뚝처가며 초성 조케

"밧이 조흐면 신작로가 되구요 딸년이 엡브면 청루에 팔린다"하고 능청스럽게 한곡조를 뺀다. 놀애는 아리랑조로 나오나 그보다 더 처연하고 강개한 맛이 잇어 평안도 사람의 육자박이를 듯는 듯이 남의 마음을 몹시 건드려 놋는다. (중략)

마치 녯날 경복궁을 지을때에 을축갑자지년에 운운 하며 처연한 놀애가락이 팔도역군의 입으로부터 흘러나와 장안 네거리를 덥듯이 지금 관북에 와보니 청루와 신작로에 인연을 둔 이 놀애가 새로운 민요가 되어 만인의 입술을 오르내고 잇는 것이다.

.......

50 김동환, 「初夏의 關北紀行 (1)」, 『동아일보』, 1928. 7. 15.

아마 이전가트면 소주잔에 얼근하게 취한 총각들이 버들방축에 잣바저서 청천한울이나 바라보며 인생 한번 죽어지면 만수장림에 운무로구나 하고 수심가나 성주풀이를 부르고 안젓슬 것이로되 지금은 그런 놀애는 점점 자최를 감추고 실생활에서 울어나는 이 종류의 <u>신민요</u>가 성행하는 중이다.

김동환이 말하는 신민요는 노랫말이 청루와 신작로 등과 같은 당시의 상황을 묘사하며 부르는 것에서, 즉 "실생활에서 울어나는" 가사를 가지고 있는 노래를 '새로운' 민중의 노래라고 명명한 것으로 보인다.

최영한(1932)은 민중의 노래이자 민족 공동의 작품인 민요가 급격하게 사라져 가는 것을 경고하였다. 그는 민요가 과거에 삶 속에서 영위되었으나 "물질문명에 신경이 疲勢된 現代人은 '娛樂으로의 民謠'내지 '音樂으로의 民謠'"를 구하고 있음에도 불구하고 과거에 유행하였던 가요는 망실되고 그 남은 잔재는 "현대 청년에게 조금도 흥미가 없다"고 지적하였다. 그리고 그 자리를 차지한 것은 축음기와 라디오에서 나오는 퇴폐적 속요이며, 이것이 농촌을 망치고 있다고 하면서 "朝鮮 農村이 <u>新民謠</u>에 依하여 生活에 潤澤을 가지게 되는 날"을 기대하였다.[51]

이렇게 문학가나 예술인들에 의해 거론된 신민요 외에 레코드와 방송목록에서도 신민요를 찾아볼 수 있는데 라디오방송보다는 SP음반이 더 이르다. 음반으로 발매된 신민요는 1931년에 처음 보

.......

51 최영한, 「朝鮮民謠論」, 『東光』 1932. 5 (최철·설성경 엮음, 『민요의 연구』, pp.140-141).

인다.

C.40159

歌詞紙:

四〇一五九-A　新民謠齊唱 방아씻는색시의노래

金水卿作歌 洪蘭坡作曲　崔命淑 李景淑

徐錦榮 管絃樂伴奏

四〇一五九-B　新民謠齊唱 녹쓴가락지

尹福鎭作歌 洪蘭坡作曲　崔命淑 李景淑

徐錦榮 管絃樂伴奏

〈東亞日報〉:1931.2.22.(三月新譜)

洪蘭坡氏作 新民謠 는처음發表

방아씻는색시노래 · 녹슨가락지　中央保育學校 李景淑 · 徐錦

榮 · 崔命淑 三孃의齊唱

콜롬비아레코드의 음반 C.40159는 '신민요'로 기록된 첫 번째 음반이다. 두 곡 모두 홍난파가 작곡하였다. 그리고 『매일신보』에 게재된 경성방송국 방송프로그램 안내글 중에서 '신민요'는 1931년 3월 29일 일요일 방송의 프로그램에서 확인할 수 있다. 이날 방송된 프로그램은 "신민요 레코-드集"인 것으로 보아 2월에 발매한 음반을 3월에 방송에서 송출한 것으로 짐작된다.

그리고 같은 해 『매일신보』 8월 31일자 방송프로그램 안내에는 가야금병창으로 10곡의 노래가 불렸는데 그 중 아홉 번째 곡이 "아리랑(新民謠)"이었다. 이를 보면 1920년대 중반 영화 〈아리랑〉

의 삽입곡으로 만들어 퍼진 "신민요" 〈아리랑〉을 전통음악인이 가야금병창으로 부른 것을 알 수 있다. 이후 1933년부터는 "신민요"라는 갈래명을 붙인 음반들이 지속적으로 발매되었으며, 방송목록에도 1934년 이후 활발하게 등장하였다. 그리고 다나카의 창작 민요 이후 거의 10년 뒤 김사엽은 다나카의 구분법과 동일하나 마지막 창작 민요 대신 신민요와 신동요로 설정하고 있어 1930년대 초에 형성된 신민요가 광범위하게 확산되어 사용되고 분류의 갈래명으로도 채용되었음을 알 수 있다.

새로운 민요인 신민요의 등장과 달리 기존 민요의 변화를 요구하는 분위기도 마련되었다. 안기영은 「朝鮮民謠와 그 樂譜化」(1931)[52]에서 "朝鮮民謠라 하면 朝鮮사람들이 오래동안 두고 부르든, 또 부르는, 또한 불을 노래"라고 하면서 과거와 현재, 그리고 미래의 노래형태임을 강조하였다. 그러나 그간 "점잔코 有識하다는 이"들에 의해 천대받고 무시당해 왔음을 고발하면서 "아모리 퇴화되고 악화되엇을지라도 조선의 민요는 우리의 노래니 우리가 구원하여야 된다. 짓밟혀서 더럽게 되고 찌그러지고 떨어지엇을지라도 한탄만 할 것이 아니라 다시 집어서 그것으로써 될 수 잇는 최선을 다"할 결의를 하고 실행하였다. 그는 이화여전의 음악교수로 있으면서 합창대를 조직하여 "조선민요의 음악적 가치가 고귀함을 알리우기 위하여 순회 음악 연주회를 열게 되"었으며, 반대를 무릅쓰고 〈양산도〉와 〈방아타령〉에 화성을 넣고 피아노반주를 넣어 실행에

.......

52 안기영, 「朝-鮮民謠와 그 樂譜化」, 『東光』 1931. 5 (최철·설성경 엮음, 『민요의 연구』, 1984, pp.118-120)

옮긴 결과 의외의 대성공을 거두었다고 자찬하였다.

한편 김관은 1934년에 「民謠音樂의 諸問題-朝鮮音樂에 關한 覺書」를 『동아일보』에 2회에 걸쳐 연재하였다. 그는 그간의 민요수집의 한계를 지적하면서 음악인으로써 민요 연구의 지향을 밝혔다.

1. 오늘까지의 민요수집의 운동이 민요의 가사만을 탐사하는 것으로서 만족한 것은 문화적 도큐멘트를 파양하는 오류이엇음을 깨달어야할 것이다. …(중략)… 民謠蒐集의 푸론트게이트는 민요의 가사와 선율을 兩柱로 한 것이어야 한다. 이유는 간단하다. 즉 민요에 잇어서 가사와 선율은 내재적으로 "유니피케이슌"된 것이고, 결코 분리되어서 존립될 것이 아니기 때문이다. 이땅에 잇어서 오늘까지의 민요수집운동이 그 가사에만 偏傾되어 기형화하고만 것은 민속학자나 민요시인 등의 서재소유물로 되어잇엇고 他方 민족음악의 예술적 가치에 대한 극히 셀피쉬리-한 태도를 취하고 잇는 음악연구자의 건망증에 이유하는 것이다. …(중략)… 정세하에 처한 소국에 잇어서의 비상한 민요수집운동은 민요의 수집과 개척과 유보하는데서 부터 민요 가운데 잠재하고 잇는 민족적 감정의 고무와 그 정세에 대한 어떤 정도까지의 반발을 고양시키는 것을 볼 수 잇는 것이다.

2. "口傳"민요는 민족음악양식으로서의 집단음악이나 이것은 문자의 표준으로 된 민요보다 직접적이고 광범하기 때문이다. 구전민요의 가장 넓히 알려진 가치잇는 선율을 예술적 분야로서와 타방 과학적 분야의 하나인 즉 우리들의 민족음악과 다른 국민의 민족음악과의 상호작용을 확립하여야 할 것이다. …

(중략)…

　3. 농민음악은 예술적 견지에서나 혹은 민족적 예술가요로
서 보드라도 중요한 것이다. 농민음악은 농촌에 잇어서 중농, 빈
농의 이데오로기-를 대표한 것이며 또는 그들의 생활과 결부되
어 잇는 음악이며 따라서 그러한 내용을 가진 음악이 아니면 아
니될 것이다. 이 나라에 잇어서 농민음악이란 대개가 (거이 전
부라하여도 좋을지 모르겠다. 당장은 단언적으로 말하기가 곤
란하다.) 민요가 그것을 대표한 음악이다. 오늘날 불리우는 민요
는 주로 봉건제도에 잇어서 농민의 이데오로기-를 반영한 음악
이다. 새로운 농민음악의 첫걸음은 그러한 봉건적음악으로 기
초로 한 요소로서 발전시켜야할 것이다. …(중략)… 활동적인
음악연구가의 끈기잇는 수집이 없엇든 오늘까지의 형편이 다시
계속된다면 시간이 가저가는 보히지 않는 포대에는 소리도 없
이 담겨가는 소멸의 운명밖에는 없을 것이다. (후략) [53]

　위의 글에서 보듯이 김관은 "민요"가 민요시인이나 문학인들의
수집의 대상으로 전락한 것과 음악인들의 민요에 대한 무관심, 혹
은 소극성을 비판하였다. 그는 민요를 민족적 감정을 고무시키고
고양시키는 훌륭한 도구로 인식하였으며, 이는 단순히 민요를 시
(詩)의 형태로 가사를 음미하고 읊는 것에서 나오지 않고, "멜로띠"
와 "리듬"을 통해 구현된다고 본 것이다. 그에게 민요는 구전된 농

.......

53　김관, 「民謠音樂의 諸問題-朝鮮音樂에 關한 覺書 上」, 『동아일보』, 1934. 5. 30. 3면; 김관,
　　「民謠音樂의 諸問題-朝鮮音樂에 關한 覺書 下」, 『동아일보』, 1934. 6. 1. 3면.

민음악이며, 중농과 빈농의 사상이 반영된 음악으로, 향토성과 계급성이 강조되어 있다. 사라져 가는 민요, 새로운 민요의 부재에 대한 안타까움과 함께 음악학자들의 활동을 촉구하고 있으나 이 역시 쉽지 않은 작업이었다. 문제는 "현대인의 생활감정은 옛 조선음악의 "리듬"이나 "멜로띠-"나 율동 등에 만족하지는 않"기 때문이었다. 김관은 이를 해결하기 위해 옛 조선의 가요에 서양음악의 반주나 화성을 연결하여 "A+B=AB의 뜻이 아니라 A+B=C의 화학방정식"이 이루어져야 한다고 주장하였다. 그 이유는 "새로운 노동과 새로운 생활형식에는 반드시 새로운 가요의 성립을 요구"하기 때문에 "옛날의 가요는 점점 소멸하고 마는 것"이어서 "구 민요의 모방으로서 된 민요의 걸은 길은 입을 벌리고 기다리는 어두운 소멸의 세계밖에 없다"는 것이다. 이를 보면, 김관의 입장에서 안기영의 작업은 점점 소멸로 가는 길에서 벌인 작업에 불과함을 짐작할 수 있다.

4. 해방기 민족음악과 민요

일본의 패망과 함께 시작된 민요부흥운동은 새로운 민족음악 건설이라는 시대적 과제의 주요 안건으로 상정되었다. 그 이유는 일제강점기에 일본의 영향을 받아 성장하였다고 하는 유행가, 혹은 대중가요가 갖는 퇴폐성에 대한 반발 때문이었다. 이는 「대중가요 정화문제에의 제의」(1946)[54]라는 글에서 확인할 수 있다.

.......

54 구원회, 「大衆歌謠淨化問題에의 提議」, 『경향신문』, 1946. 11. 21. 4면.

대중가요-우리가 흔히 유행가 경음악 등을 통칭하는 가요
의 정화문제는 오늘날 비로소 제기된 것이 아니오 벌서 日政時
代서부터 오랫동안 宿題가 되어오는 것이다. 저 레코-드기업에
의한 유행가 만능시대에 각 영리회사로부터 산출한 대중가요
가 그 퇴폐적가사와 불건전한 선율로써 社會風敎에 좋지 못한
영향을 끼쳐준 것은 부인할 수 없는 사실이오, 解放今日에 있어
서도 아직 그 잔재를 청소하지 못한 것도 누구나 시인하고 있는
바이다. (중략)

종래의 유행가요가 일반적으로 저속하다고 해서 그 내용에
대한 개별적검토를 하지도 않고 전적으로 此를 驅逐하는 동시
에 몇거름 더 나가 유행가요의 존재의 필요성까지 부정하는 類
의 暴擧에 나오든가 그렇지않으면 倭敵幻影에 사로잡혀 조선고
유의 민요에서 출발한 신민요와 순수한 조선정서에서 우러나온
유행가요까지 일본의 그것에 관련시켜 억지로 그 유사점을 詮
索하므로써 재래의 대중가요를 모조리 소탕하고 당연히 舊歌謠
部門에 소속될 고래의 향토민요만을 우리 민족의 것이라고 주
장한다면 이는 결국 頑迷한 보수주의자의 편협한 자기도취에
지나지 못할 뿐이오 따라서 이와같은 小乘的態度로서는 도저히
조선의 대중가요의 정당한 발전을 기대하기 어려울 것이다.

구원회는 대중가요의 퇴폐성은 알고 있으나 일제강점기 대중가
요와 신민요 등이 왜색에서 자유롭지 못하니 이를 모두 없애고 옛
날의 향토민요만을 주장한다면 새로운 시대의 대중들이 원하는 대
중가요의 발전을 이룰 수 없을 것이라고 본 것이다.

이에 비해 음악평론가 박영근은 민족음악의 위대한 발전을 위해 모든 과거의 잔재를 청소하고 과거의 음악유산을 국수주의적이 아닌 정당한 계승과 함께 외래음악의 조선적 선택을 하게 되면 새로운 민족음악이 건설될 수 있다고 보았다.

　　現下 우리 악단에 있어 당면과업의 하나인 「민족음악을 如何히 건설하느냐」는 문제에 대하여는 해방후 기회있는대로 구호만으로 외쳤으나 아직 아무런 성과가 없음을 자기비판치 아니치 못하겠다. 이것은 음악가자신들의 능동적공작이 부족하였든 것을 인정하는 동시에 무엇보담도 생활환경의 혼란 속에서 이 문제 해결의 구체적 표현이 될 「애국가」조차 멸망당한 스콘랜드민요로써 대행되고 있다는 엄연한 사실이 이를 대변하고 있는 것이 아닐 수 없다.(중략)

　　우리 음악의 위대한 발전을 위하야 외래음악의 이론과 실기를 섭취, 소화하는데서 일보전진을 약속하는 것이다. 우리 음악유산의 정상한 계승에 잔재일절을 청소하고 외래음악의 조선적섭취가 끝나면 이에 진정한 우리 민족음악의 건설이 가능하게 될 것이오, 작곡가의 좋은 세계관에서 문인과의 이해있는 협동에서 새로운 창작이 산출될 것이다. 이것이야말로 국제음악과의 연계에서 공헌에까지 발전되는 것이다. 이리하야 건설되는 우리 음악은 인민과 더불어 검토하고 연마하므로써 진정한 인민음악에 약진할 것이오, 이렇게 되려면 오직 우리 정부의 위대한 문화정책 밑에서만이 사회시설을 확충하며 학교교육을 혁신하며 음악가의 생활을 보장할 것이며 진정한 음악의 대중화

는 드디어 음악의 생활화에까지 추진될 것을 믿어마지않은바이
다.[55]

이렇게 새로운 민족음악의 수립에 대한 열망은 과거의 것을 부
정하던 발전적 계승을 하던 국수주의에서 벗어나 서양음악적 요소
를 받아들이고 그것을 조선화시켜 새로운 음악 창작으로 나아가려
는 방향으로 이끌었다고 할 수 있다. 나운영 역시 이러한 경향에 동
조하면서 민족음악을 수립하기 위해 민족적인 요소와 양악적인 화
성, 대중음악의 요소를 잘 이해할 필요가 있다고 보았다.

민족음악 수립의 방향을 결정하여야 할 것이다. 일제적 유행
가조와 봉건적 잔재음악인 찬송가조(오해 없기를 바란다) 창가
조를 청산하고 국악 특히 민요와 농악을 연구하는데서부터 국
악에 있어서의 화성문제, 채보기보법에 대한 문제, 장고장단의
연구 등은 물론이고 특히 서양의 현대음악(본격적인 「째즈」를
포함함)에 대한 이해를 가져 대중이 요구하는 음악을 대중이 이
해할 수 있는 직각적인 말로서 표현하여 먼저 보급시키고 다음
에 향상시켜야 할 것이다. 오늘날까지 우리 작품은 극히 미미한
상태에 있으나 그중에서도 어느 것은 찬송가에서 한 발자욱도
전진하지 못하여 시대적인 감각적인 새로운 맛이 없고 또 어느
것은 고도의 소위 현대음악이어서 대중이 쉽게 이해할 수 없을
뿐 아니라 즐길 수 없다. 또 한편 사이비 「째즈」로서 건전한 것

........
55 박영근, 「民族音樂에 대한 管見」, 『경향신문』, 1946. 11. 21. 4면.

을 내지 못 하고 있는가 하면 일방적으로나 국악에서는 전연 창
작이 없고 골동품을 무의식적으로 재연하고 있을 뿐이다. 우리
는 서양의 현대음악과 국악을 철저히 연구하여 세계음악으로서
의 우리 민족음악을 수립하기에 노력하여야 할 것이다.[56]

이와 함께 가장 '조선적인' 민요 관련 저술들이 출판되었는데,
『조선민요집성』(1948)과 『조선민요연구』(1949)이다. 방종현, 최상
수, 김사엽 공저의 『조선민요집성』을 소개한 글을 보면, "민요는 우
리 민족이 오천년동안 민족으로서 생활하여 온 감정과 정서와 사회
생활의 복합된 결정체"[57]와 "민요는 민중이 그 사상감정을 하등 수
절함이 없이 솔직히 토로한 그것인만큼 우리는 이 민요를 통해서만
가장 昭然히 그 시대 시대의 세태를 언어 인정 풍속 등을 파악 관찰
할 수 있는 것"[58]이란 설명에서 이 시기의 사람들은 민요를 가장 민
족적인 콘텐츠로 인지하고 있음을 알 수 있다. 또한 1949년에 출판
된 『조선민요연구』[59]에 대한 이재욱의 서평[60]에서도 "민요는 우리
민족의 언어의 세태사상 감정 및 풍속 등을 가장 충실히 전해주는
그것"이라고 명시한 후 고정옥의 민요 연구서를 민족정신과 민족혼
을 되찾기 위한 필독서로 간주하였다.

.......

56 나운영, 「작품과 연주」, 『경향신문』, 1949. 11. 14. 2면.
57 손진태, 「조선민요집성」, 『경향신문』, 1948. 12. 30. 3면.
58 이재욱, 「조선민요집성을 읽고」, 『동아일보』, 1948. 12. 31. 2면.
59 고정옥, 『조선민요연구』, 수선사, 1949[『동문선 문예신서 71 조선민요연구』, 동문선,
 1998].
60 이재욱, 「고정옥 저 조선민요연구」, 『경향신문』, 1949. 4. 6. 3면.

우리들이 새 조선을 건설함에 있어서 우리의 과거를 가장 솔직히 전해주는 이 민요의 연구가 선행과업의 하나일진댄 본서가 우리들을 裨益하는 바는 자못 크다고 말할 수 있을 것이다. 그리고 자료수집의 광범과 이론전개의 精緻는 본서에 대한 우리들의 신뢰를 더욱 깊게 한다고 하겠으며 또 此種圖書의 백미라 해도 과언이 아닐 것이다.

그런데 우리가 진정한 의미에 있어서의 민주사회를 건설하려면 과거에 있어서 가장 국민적이요 자연적이며 또 향토적인 분위기속에서 배태생장 또 전파되어오는 이 민요를 연구 음미하여 그 精華를 섭취하는 것이 긴급공작인 이상 이 곤란하고도 또 유의의한 사업을 능히 대성한 저자의 고심과 노력은 참으로 장하다고 아니할 수 없다. 방금 우리 민족이 혼란의 와중에서 방황하고 있는 것은 민족정신과 민족혼에 대한 연구 관심의 부족에 기인한다고 볼 수 있을진댄 이러한 의미에 있어서도 우리 국민은 그 누구를 물론하고 한번을 꼭 읽어야할 그것이라고 굳게 믿으며 또 국민각위에게 감히 추장(推獎)함을 주저하지 않는다.

고정옥의 『조선민요연구』는 경성제대 졸업논문을 일부 수정하여 출판한 것으로, 시대와 의식의 변화로 인해 체제와 내용에서 약간씩 들고남이 있다[61]고 한다. 고정옥은 해방기 민요의 의미를 논하면서 문학적인 민요에 그치지 않고 시대가 요구하는 민요의 음악적인 모습을 서구 연주자들의 말을 인용하여 제시하였다. 즉 민속학

........
61 임경화, 「식민지기 '조선문학' 제도화를 둘러싼 접촉지대로서의 '민요' 연구」, pp.54-59.

자가 주장하는 민요를 원형 그대로 부르게 하는 것과 음악가들이
화성을 넣어서 부르게 하는 것에 대한 그의 입장이 드러났다.

> 상고하건대 이 두 연주법은 공존할 수 있을 것이다. 일반 음
> 악애호 대중의 모인 자리와 역사적인 것에 깊은 관심을 가진 학
> 구의 도가 모인 또 다른 자리에서, 그리하여 일부에서 현대적 연
> 주법은 민요를 모독하는 것이라고 비난한다 하더라도, 대중이
> 그를 즐긴다면 대세는 그의 승리에 돌아갈 것이다. 옛 문화에 정
> 열을 쏟는 것은 그 결과가 현대 문화를 살찌게 하고 미래 문화
> 를 창조하는 역할을 하기 때문이다. (중략) 각 민족의 민요에는
> 각각 특이성이 있는 것이므로, 우리들은 지금부터 소위 〈시행착
> 오〉의 원칙에 따라 여러 가지로 시험을 하여 가장 우리 민요에
> 적당한 연주법을 건설하여야 할 것이다.[62]

그의 학문적 경향은 과거의 것에 집착하는 민속학에 가깝다고
할 수 있으나 민요의 대중성과 인민성에 방점을 찍고 있으며, 이는
그의 정치적 성향과도 관련이 있다고 할 수 있다.

해방기 조선인들이 가지고 있었던 새로운 민족음악에 대한 갈
망은 가장 조선적이고 향토적인 민요와 옛날 음악을 기본으로 하면
서 민족정신과 민족혼을 고취시키며, 나아가 서양음악과 대중음악
적 요소를 발전적으로 수용하여 새로운 작품으로 구현하고자 하는
것으로 귀결되었다고 할 수 있다.

.......

62 고정옥, 『조선민요연구』, 1949, pp.97-98.

일제강점기의 민요 개념이 해방기에도 이어지면서 민요의 분류에 대한 논의도 이어졌다. 앞서 살펴본 바와 같이 이시카와 기이치의 분류는 민요와 단가, 잡가 등이 섞여 있었고, 다나카 하쓰오의 분류에서도 민요와 잡가가 섞여 있었다. 민요와 잡가의 구분은 지금까지도 논란을 일으키는 장르로 일제강점기와 해방기에도 여전히 논란의 대상이 되었다.

이희승은 시조와 가사, 속요, 민요의 구별에 대하여 논하였다. 시조와 가사를 구별하는 근거는 정형시의 여부였다. 그러나 민요와 속요는 가사의 내용에 따른 분류를 하였다.

> 민요는 이와 매우 취향이 다르다. 조선 사람의 진솔한 기분과 정서를 가장 똑바루 가장 뚜렷하게 들어다볼 수 있는 것은 이 민요 외에 다시 없다. 속요도 민요만 못지않게 순진성이 담겨 있으나 그러나 민중의 心緖에 가장 깊이 뿌리박고 있는 점은 도저히 민요에 미치지 못할 것이다. 말하자면 가사의 일반화한 것이 속요요, 민요의 一段昇化된 것이 역시 속요일 것이다. 그러나 속요는 민요와 같이 대중 전체의 마음속 깊은 곳에서 울어나온 것이 아니오 따라서 대중의 심금을 속속들이 파고 들어가서 울릴 수는 없는 것이다.[63]

제시된 글에서 보듯이 자유형식이면서 좀 더 전문적인 노래가 속요이어서 예술화된 노래인 것에 비해 민요는 적나라한 감정의 표

........
63 이희승, 「시조와 민요」, 『경향신문』, 1948. 4. 25. 4면.

현을 가능하게 하는 기층적인 노래로 보았다.

고정옥 역시 『조선민요연구』(1949)에서 1930년대의 것과는 조금 달라졌으며, 중분류와 소분류의 체계와 내용은 비슷하나 대분류가 상당히 간략해졌다. 즉, 1930년대에는 4개의 항목으로 나누었던 것에 비해 1949년의 것은 노래가 불리는 성별에 따라 男謠와 婦謠로 대별하고, 1930년대의 남요와 동남동녀문답체요가 모두 남요로 분류되면서 동남동녀문답체요의 체제가 대분류-중분류에서 중분류-소분류로 한 단위씩 하향하였다. 그리고 남요의 〈무상가〉와

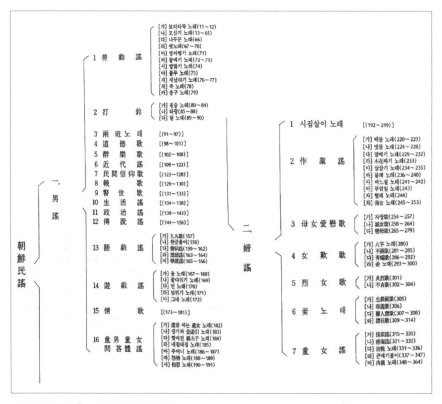

자료 3 고정옥의 『조선민요연구』 민요 분류

〈취락가〉가 단행본에는 〈취락가〉 하나로 합쳐졌으며, 아리랑은 '근대요'로 분류되었다. 부요 역시 남요의 것처럼 수정되었다. 즉, 동녀요는 부요의 하위범주로 자리함으로써 중분류-소분류 체제를 유지하였다.

한편 해방기에는 민요의 사회참여적 성격은 부정적 의미로 제시되었고, 위의 자료에서 보듯이 고정옥의 『조선민요연구』(1949)에도 찾아볼 수 없다.

군정은 지난 십오일 오전영시로 종지부를 찍었다. 해방후 삼년동안의 군정기간은 참으로 지리멸렬 모든 것이 자주적이 못되고 의타적이고 拜宗的이었다.(중략) 민심의 자극과 격동도 여기서 일어났고 반발과 보복도 인땜에 생기어 일례를 들면 제주도사건과 같은 좌익계열의 선동적민요도 一因이 관공리의 방자횡포에 있었다는 것을 상기할 때 이 얼마나 통심할 일이랴.[64]

위의 인용문은 이승만정권의 수립 이후인 1948년 8월 18일의 기사이다. 그리고 기사는 미군정기에 관공서직원들의 행동이 잘못되었다는 것을 제시하였다. 그러나 4·3사건을 치른 제주도민들의 움직임을 좌익계열의 선동에 의한 사건으로 규정하였다. 그리고 이들에 의해 불렸던 민요를 "선동적민요"라는 반사회적인 의미를 부여해 놓았다. 중요한 것은 이러한 사회저항적 성격을 유행가나 잡가, 속요가 아닌 "민요"에서 발견하였다는 점이라고 할 수 있다.

········

64 미상, 「軍政의 終幕과 官公吏猛省期」, 『경향신문』, 1948. 8. 18. 1면.

해방기에 논의되었던 유행가와 신민요에 대하여서는 고정옥의 글을 찾아볼 수 있다.

소위 신민요란, 기계문명이 수입되고 봉건적 관념형태가 붕괴되기 시작하고 조선이 개화한 뒤에 생긴, … 〈20세기의 민요〉를 지칭하는 것이 아니다. 〈20세기의 민요〉는 그 이전의 민요와 마찬가지로 〈민〉의 노래인 점에서 하등 일반 민요와 구분될 것이 아니기 때문이다. 신민요란 창작민요를 말하는 것이다.

교통의 발달, 교육의 보급, 능력에 의한 계급의 이동, 민족적 집단의식의 박약화 등, 근대 사회의 여러 정세에 따라 민요가 민요 본래의 특성을 가지고 만들어지지 못하게 된 새 시대에 있어, 시인 개인이 될 수 있는대로 시인 자신의 개성을 죽이고 민요의 정신에 입각해서 널리 민중에게 불리우기 위하여 지은 노래가 곧 신민요다. 신민요는 대개가 횡으로 근대문명 중에 서식하는 비교적 교양의 정도가 낮은 젊은 사람들을 총체적 상대로 하는 만큼 일정한 의식적인 방향이 없고, 그러므로 자연히 감상적, 연정·비속한 골계에 흘러가기 쉽고, 또 한편 제재와 표현이 도시 집중적 경향에 사로잡히고 만다. 그 결과 유행가와 변별할 수 없게 되어 버리는 것이다. (중략)

신민요를 포함한 유행가는, 민족과 전통과 역사와 피와 흙과 물 속에서 긴 세월 동안의 배태기를 지나서 필연적으로 분만된 민요와는 전혀 다른 것으로, 다만 시대의 응급적인 소산이라 하겠다. 조금 才氣가 있는 어느 특정인이 한 시대·한 시기를 얕게 파악한 것이 우연히 또는 요행히 그때 사람들의 기호와 투합하

여 유포되었다가, 어느 사이에 거짓말같이 소멸해 버리고 마는 노래가 유행가다. 유행가의 공적이 있다면 그것은 젊고 철없는 시절의 회상 매개자의 역할이라고나 할까.[65]

이 글에서 고정옥은 신민요가 20세기의 창작민요이며, 민요의 정신에 입각해서 널리 민중으로 하여금 부르도록 지은 노래라고 하였다. 그러나 노래의 창자는 교양이 낮은 젊은 사람들이기에 감상적이고 연정이나 비속을 추구하며 도시에 집중되어 결국 유행가와 차이를 갖지 못할 정도라고 하였다. 그 이유는 배태된 시간이 너무 짧고 급하게 만들어져 유통되기 때문이며 이러한 성격으로 인해 기존의 민요와는 전혀 다른 성격을 갖는다고 보았다. 이것은 축음기와 라디오의 속요가 민요를 망쳐놓았다는 식민지 지식인 최영한의 의견과도 일치한다.

5. 남북한의 분단과 민요 개념의 변화

일제강점기에 형성된 민요에 관한 논의는 대체로 지식인들의 오리엔탈리즘, 민중성, 민족주의, 애국애족의 마음 등이 모두 섞여 있었다. 민요는 순진하고 소박하며 향토성에 기인하되 백성 혹은 민중의 성격을 띤 조선인들에 의해 만들어져 불리고 조선이라는 땅과 연결되어 있었다. 그러나 해방과 함께 민요를 바라보는 시각의

.......
65 고정옥, 『조선민요연구』, pp.61-62.

차이가 극명해졌으며, 이는 분단 이후 고착화되었다.

1) 남한에서의 민요 개념과 분류

일제강점기 민요 연구가 문학인들에 의해 이루어졌던 만큼 해방기와 한국전쟁 이후 남한에서의 민요 연구는 일제강점기의 방식, 즉 문학 위주의 민요 연구가 주를 이루었다. 그리고 새로운 체제의 민족음악 수립을 위한 논의에서 민요가 거론되기는 하였으나 주된 담론으로 제시되지는 못하였다.

남한에서 민요연구는 국문학자 임동권을 위시한 문학계가 주도하였다. 그는 "8·15 민족해방을 계기로 민족문화의 보전 내지는 앙양책(昻揚策)으로 민요의 채집 연구의 관심이 높아지고, 학(學)으로서의 민요론이 대학 강과로 진출하기에 이르렀음은 반가운 현상이다. 민요가 기계문명의 그늘에 눌려 쇠퇴 일로에 처해 있는 것은 비단 한국 민요만이 당면한 문제가 아니고 전세계가 공통된 현실에 놓여 있다. 따라서, 금후의 과제는 자료 채집과 병행해서 연구에 중점을 두어야 할 것이다"[66]라고 하면서 1960년대 박정희식 근대화의 물결과 함께 빠르게 사라져가는 과거 민요의 수집에 집중하였다.

1960년대 임동권에 의해 정리된 민요의 개념은 다음과 같다.

민요란 원래 어느 개인의 감정이나 시상에서 울어난 것이 아니고, 집단적 민중의 공명과 지지하에서만 성립이 가능한 것이

........

66 임동권, 『한국민요사』, p.259.

다. 즉, 여러 만인이 가지고 있는 공통심이 결정되어 노래로 표현되는 곳에 민요의 발생이 있으므로, 민요에는 특수성이 배제되었고 민중적 보통성이 그대로 반영되었던 것이다.

　민중이 지배자에게 가지는 공통적인 생각이라든가 생활의 공명, 슬픔과 즐거움이 그들의 심금에 울려 자연발생적으로 흉중에 싹이 트고 입을 통해서 외부에 나타나게 된다. 그러므로, 민요의 발전이나 도태란 문제는 특수한 인위적인 힘에 의해서 이루어지는 일이 없고, 오직 민중적 집단만이 그 개폐가 가능하다.[67]

　이러한 민요관은 일제강점기 지식인들의 논의를 계승한 것으로, 별다른 이견 없이 현재까지도 이어지고 있다. 1980년대 한국민족문화대백과사전에서 민요는 "민중들 사이에 저절로 생겨나서 전해지는 노래"이며 "구전되어 엄격한 수련을 거치지 않고 생활하면서 자연스럽게 익히는 노래"라고 하였다. 그리고 2010년대 국립민속박물관에서 발간한 『한국민속문학사전』에서 민요는 좀 더 자세하다. 대강의 내용은 다음과 같다.

　민요는 민중의 노래라는 뜻이다. 그리고 여기서 민중은 근대 이전 사회의 피지배 계급을 말한다. 그러므로 민요는 본디 노래 담당층의 계급성에 기반을 두고 형성된 용어라고 할 수 있다.
　민요는 민중이 생활의 필요에 의해 부르는 노래다.

.......

67　위의 책, p.3.

민요는 민족적으로, 지역적으로, 그리고 계급적으로 그 고유성이 강하게 유지되는 노래이다.

민요는 구전물의 하나로서 비전문적인 민중이 삶의 필요에 따라 불러온 노래이다. 그러기에 민요는 기능적이고 자족적인 성격을 보이며, 또한 계급적·지역적·민족적인 고유성을 간직하고 있다. 이러한 점에서 민요는 무형 문화 중에서도 기층성이 가장 강한 장르라고 할 수 있다.

이를 보면 민중성과 기층성에 중점을 둔 것은 같으나, 21세기에 들어서는 그 이전과 달리 다시 계급성을 부각시켜 놓았음을 알 수 있다. 그리고 계급성이 강조된 이면에는 민요는 과거의 노래라는 인식이 자리한다고 할 수 있다.

한편 국악계에서 민요에 대한 연구는 1970년대 김기수, 성경린, 장사훈, 한만영 등에 의해 본격화되었다. 김기수는 『국악입문』(1971)에서 민요가 "민족성이 짙고 자연발생적이며, 민족정서를 노래한 국민의 노래"라고 하였다.[68] 그리고 장사훈과 한만영 공저의 『국악개론』(1975)에서는 속요(俗謠)에 비해 민요는 "시대적으로 비교적 오래된 것이고, 작곡자를 알 수 없으며, 덜 세련"된 장르이며, "예술음악의 대칭으로서 민중들의 입에서 입으로 거쳐 내려 온 전통적인 소박한 노래"로 거의 노동과 관련되어 있다고 하였다.

민요란 무엇이냐에 대하여 속요(俗謠)와 비교함으로써 그

........

68 김혜정,「민요의 개념과 범주에 대한 음악학적 논의」,『한국민요학』7, 1999, pp.98-99.

성격을 뚜렷이 하고자 한다. 속요란 시대적으로 최근에 가깝고, 세련되어 있다. 민요는 이와 반대의 입장을 취한다. 즉 시대적으로 비교적 오래된 것이고, 작곡자를 알 수 없으며, 덜 세련되어 있다.(중략)

민요란 예술음악(藝術音樂)의 대칭으로서 민중들의 입에서 입으로 거쳐 내려온 전통적인 소박한 노래이다.(중략)

우리의 민요는 전파 정도와 세련도에 따라 토속민요(土俗民謠)와 통속민요(通俗民謠)로 구분되는데, 토속민요란 국한된 지방에서 불리어 지는 것으로, 그 사설이나 가락이 소박하고 향토적이다. 상여소리, 김매기, 모내기, 집터다지는소리등은 그 예이다. 이에 반하여 통속민요란 직업적인 소리꾼에 의하여 불리는 세련되고 널리 전파된 민요이다. 사설은 옛 싯구(詩句)나 중국고사(中國故事)를 인용하는 등 세련되어 있지만, 이 곡 저 곡에 끌어 대어 쓰기 때문에 중복이 많고 들축 날축하다. 육자백이·수심가·창부타령·강원도아리랑 등이 그 예이다. 민요 하면 흔히 이 통속민요를 가리키는게 보통이다.[69]

이를 보면 국악계에서는 민요를 전문음악인들에 의해 불린 예술음악이 아닌 기층 민중들의 노래로 인식하였음을 알 수 있다. 그러나 국문학계의 민중성에 기초한 민요와 달리 국악계에서는 민요의 하위 범주로 "전파와 세련된 정도"라는 기준으로 토속(향토)민요와 통속민요라는 개념어를 설정하여 구분하고 있다. 가사의 내용

69 장사훈·한만영, 『국악개론』, 서울대학교 출판부, 1975, p.213.

이 아닌 음악적 양상에 따라 개념을 분리하였던 것이다. 그리고 음악적으로 다른 양상을 띠나 일반 사람들이 인식하는 민요는 통속민요라고 명시하여 일반인들과 학계가 민요를 달리 인식하고 있는 것을 보여 주었다.

그럼에도 불구하고 국악계 역시 민요의 민중성을 주목하고 있으며, 민요가 민중들에 의해 구전된 소박한 노래로 전문가음악은 아니라고 보았다. 그리고 이러한 설명은 별 이견 없이 지속되었다. 장사훈이 편찬한 『국악대사전』(1984)에서는 "민중들의 소박한 노래"라는 단순한 설명만을 실어놓았다. 『국악개론』(1975) 출판 이후 40년 뒤에 출판된 『국악개론』(2015)에서도 크게 벗어나지 않았다. 즉, "민요는 민중들 사이에서 생겨"났으며, "대부분의 민요는 작사자나 작곡가가 알려지지도 않았으며, 악보와 그 노랫말이 문자로 기록되지도 않은 채 여러 세대를 거쳐 입에서 입으로 전승되는 음악"이라는 설명[70]에서 확인할 수 있다.

문학계와 국악계의 논의를 비교해 보면 우선 '과거'에 발생한 민요의 '민중성'을 중시한다는 점에서는 동일하나 문학계에서는 민요의 가사에, 그리고 국악계에서는 민요의 음악적 형식에 집중하고 있는 것을 볼 수 있다. 민요가 가사가 있는 음악으로 존재하기에 문학적 해석과 음악적 해석으로 나뉘어 있다고 하겠다.

민요를 두고 문학계와 음악계의 분리는 음악의 분류에서도 차이가 생겼다. 즉, 가사의 내용을 중시하는 문학계와 음악적 선율구조에 집중한 음악계가 학계의 입장에 따라 민요를 달리 구분했기

.......

70 김영운, 『국악개론』, 음악세계, 2015, p.224.

때문이다.

　문학계에서는 창자의 연령과 성별, 주제 및 내용, 가창과정 등을 근거로 남성과 여성의 노동요, 신앙성요, 내방요, 연정요, 만가, 타령으로 나누었으며, 동요의 경우 동물요, 식물요, 연모요(戀母謠), 자장, 정서요(情緒謠), 자연요, 풍소요(諷笑謠), 어희요(語戲謠), 수(數)요, 유희요, 기타요[71] 등으로 나누었다. 1980년대에 민속 조사와 간행이 이루어진『한국구비문학대계』민요편에서 시도한 분류를 보면, 노래의 내용보다는 기능성에 의해 노동요, 의식요, 유희요로 대별한 후 하위범주로 세분화[72]하였다.

자료 4 『한국구비문학대계』 민요 분류

.......

71 임동권,『조선민요연구』, 삼우사, 1974, pp.43-51.
72 http://yoksa.aks.ac.kr/jsp/ur/Directory.jsp?gb=1&cd=2

위의 자료에서 보듯이 기존에 성별로 분류하였던 노동요를 노동의 종류에 따라 농업, 어업, 벌채, 길쌈, 제분, 잡역으로 나누었고, 의식요는 세시, 장례, 신앙의식요로, 유희요는 세시, 경기, 조형, 풍소, 언어유희요로 나누어 기존 분류의 범주를 2단계로 체계화하였다. 그리고 비기능요로 분류된 노래에는 통속민요와 서사민요, 신민요 등을 비기능요로 묶고 별도의 장르로 발달한 시조와 판소리를 일반 민중의 노래한 경우까지 채록하여 민요항에 별치하였다.

1990년대 초반부터 출판되기 시작한 『MBC 한국민요대전』에서도 전국민요조사를 바탕으로 민요의 기능별 분류표를 작성하였다. 여기에서는 『한국구비문학대계』의 2단계 분류에서 하나 더 나아가 세 단계로 구분하였다. 그러나 1993년에 출판된 『MBC한국민요대전 전라남도민요해설집』[73]과 1995년에 출판된 『MBC한국민요대전 경상북도민요해설집』[74]의 내용이 약간 다르다. 전라남도 편에서는 대분류에 노동요, 놀이요, 기타민요, 의식요를 두고 중분류에서 농요, 어로요, 기타노동요를 배치하였다. 이에 비해 경상북도 편에서의 대분류는 1. 농요, 2. 어로요, 3. 기타노동요, 4. 의식요, 5. 놀이노래, 6. 기타민요, 7. 기타자료를 두고 중분류에는 "논농사, 밭농사, 목축·퇴비"와 같이 각기 다른 노동의 현장을 제시하여 범주의 층위가 서로 다름을 알 수 있다. 그러나 소분류는 물푸는소리, 논가는 소리, 논고르는 소리"처럼 대체로 비슷하다.

1995년의 분류표에서 주목되는 것은 놀이노래, 기타민요, 기타

.......

73 MBC, 『한국민요대전 전라남도민요해설집』, MBC, 1992, pp.32-33.
74 MBC, 『한국민요대전 경상북도민요해설집』, MBC, 1995, pp.8-10.

자료이다. 1992년의 것에서는 놀이요의 하위범주에 마당놀이, 화전놀이, 방안놀이를 두고 기타민요에는 시집살이 노래, 신세타령, 각종 타령, 각종 노래를 배치한 후 기타자료는 제시하지 않았다. 이에 비해 표 3에서 보듯이 1995년의 것은 잡가, 동요, 근대민요, 판소리-단가, 무가, 내방가사, 시조-한시, 종교음악, 창가 등이 포함되어 있다.

표3 『MBC한국민요대전 경상북도민요해설집』 한국민요 기능별 분류표 중

대분류	중분류
5. 놀이노래	51. 세시놀이
	52. 집단 가무
	53. 잡가
	54. 기타 놀이노래
6. 기타민요	61. 신세타령
	62. 각종 타령 · 노래
	63. 서사민요
	64. 동요
	65. 근대민요
7. 기타자료	71. 판소리, 단가
	72. 무가
	73. 내방가사
	74. 시조, 한시
	75. 불교음악
	76. 찬송가
	77. 창가

1992년의 것에서는 "분류의 목적이 노래를 적절히 배열하는데 있으므로 더 이상의 세밀한 범주 구분은 생략"하기로 하였다고 밝혔으나 1995년의 것에서는 20세기 전반기까지 불렸던 노래를 모두 '민요'로 넣어 별치한 것이다. 이것들은 『한국구비문학대계』에서도 제시되지 않았다. 이들을 민요로 포함시킨 이유는 가창자가 지닌 민

중성과 향토성으로 보인다. 전문적으로 음악을 배우지 않았던 사람들이 불렀던 과거의 노래를 민요라고 인식했던 20세기 전반기 민요관의 재연이라고 할 수 있다.『MBC한국민요대전』에서 좀 더 세분하여 분류하였음에도 현재는『한국구비문학대계』를 모본으로 하여 대체로 대분류는 노동요, 의식요, 유희요[75]의 세 가지로 두고 있다.

이에 비해 국악계에서는 문학-민속학계의 분류를 인지하면서 별로도 음악적 분류를 해왔다.『국악개론』(1975)에서는 "노래들은 거의가 농업·어업 등의 노동과 관계"가 있다고 하면서 가창자의 음악적 전문성 여부와 지역적 특성이라는 기준으로 다음과 같은 설명을 하였다.

민요는 언어가 그런 것처럼 지방에 따라 토리(idiom)가 다른데, 토리에 따라 지방적으로 볼 때 대개 다음과 같이 분류할 수 있다.

경기 민요-경기도 충청도 일부

남도(전라도) 민요-전라도 충청도 일부

서도 민요-평안도 황해도

동부 민요-경상도·강원도·함경도

제주도 민요

『국악개론』(1975)의 설명에서 보듯이 민요의 가사는 특정 선율에 특정 가사를 쓰는 것이 아니라 특정 선율에 고정되지 않은 가사

.......

75 『한국민속문학사전(민요편)』민요 항.

를 쓰기 때문에 노랫말에 의한 분류보다는 음악적 양상에 따른 분류가 적합하다는 입장임을 알 수 있다. 또한 민요의 지방별 분류는 식민지 시기에 최남선이 음악적 느낌에 따라 영남풍, 호남풍, 서울풍, 서도풍으로 나눈 것을 상기하면 개인적인 감상에 의한 지역적 민요의 분류에서 민요 선율의 차이에 따른 지방별 분류로 구체화되었다고 하겠다.

한편 1990년대 중반부터는 '토속민요'의 '토속'이 지방을 비하하는 의미를 갖는다고 하여 토속민요가 향토민요로 대치되었으며, 20세기 전반기에 창작된 신민요를 민요 범주 안에 넣어 구분하기 시작하였다. 결국 『국악개론』(2015)에서는 향토민요, 통속민요, 신민요의 세 가지 종류가 있다고 하면서 "20세기 전반기에 전통음악의 일부 양식을 모방하고 외래음악의 요소를 도입하여 새롭게 작사·작곡한 다음, 음반이나 방송 등의 상업적이 유통구조를 통하여 전파·향유된 민요풍의 대중가요를 '신민요'라 한다"고 하였다. 결국 국악계에서도 민요는 과거의 노래로 전유되었으며, 신민요도 근대의 산물로 인식하면서 이 역시 과거의 노래로 규정하게 되었다.

이와 같이 문학-민속학계와 국악계 모두 민요의 개념을 정립함과 동시에 다양한 분류체계를 유지하고 있으며, 앞서 언급한 바와 같이 문학-민속학계는 민요의 기능과 가사의 내용에 집중하는 반면, 국악계에서는 음악적 특성에 주목하고 있는 점이 다르다. 그러나 국악계를 포함하여 1960년대 이후 남한에서의 민요 관련 연구 성과에서는 일제강점기에 부각되었던 민요에서의 사회 저항적 성격, 즉 참요적 성격은 부각되지 않음을 알 수 있다. 참요에 대한 설명은 여타의 분류에서 찾아보기 어려운데 이는 30여 년에 걸친 군

부독재문화의 결과물로, 사회비판적 성격을 부각시키지 못한 것이라고 할 수 있다. 민요에 대한 설명에서 참요가 언급되지 않았으나 참요적 성격, 혹은 사회 저항적 성격은 지속되었으며, 이는 비제도권에서 만들어낸 수많은 민중가요에서 찾아볼 수 있다.

비록 음악적 형태는 민요의 모습을 띠지 않으나 민요와 동요의 참요적 성격은 현재진행형이다. 박근혜 전 대통령의 탄핵 당시 초등학생들을 중심으로 급속도로 확산된 〈사랑을 했다〉를 패러디한 〈정치를 했다〉[76]는 어른들이 부르는 사랑노래를 사회참여적 가사로 바꾸어 어린 아이들의 입을 통해 퍼지게 했다는 점에서 참요적 성격을 적나라하게 드러낸 것이라고 할 수 있다.

2) 북한에서의 민요 연구와 개념어의 변화

분단 이후 북한에서 민요는 고전 유산 계승 문제와 함께 제기되었다. 그리고 문학 쪽에서는 월북한 고정옥을 중심으로, 음악계에서는 한시형을 중심으로 민요 수집 사업이 이루어졌다. 고정옥은 김일성대학의 부교수로 재직하던 1962년에 『조선구전문학』을 집필하였고, 민요는 전체 350여 쪽 중 50쪽 정도를 차지하였다. 고정옥의 민요에 대한 생각은 식민지 시기나 해방기의 그것에 비해 크게 달라진 것이 없으나 월북 이후의 글에서는 좀 더 인민 지향적이며, 민요는 현실을 반영하고 있다는 것을 강조한 점에서 차이가 있

........

76 〈정치를 했다〉의 가사 일부는 다음과 같다. "정치를 했다 순실이 만나 지우질 못할 역사를 썼다 볼만한 범죄 드라마 팬찮은 독방 그거면 됐다 난 사형이다(하략)."

다. 특히 『조선민요연구』(1949)에서는 참요에 대한 서술을 찾기 어려우나 『조선구전문학연구』(1962)에서는 1930년대 이은상의 논의에서 본 것처럼 동요와 참요의 관계를 언급하고 그것이 봉건적 착취에 시달리던 인민들의 저항의식이 반영된 것이라고 하여 민요의 현실성과 저항성에 주목하였음을 볼 수 있다. 민요의 저항성은 노동요를 설명하는 부분에서도 드러난다.

로동 과정, 작업 과정 및 로동 도구를 직접적으로 노래하지 않은 로동가요들에도 근로하는 인민들의 감정이 로동과의 관련에서 보편적으로 표현되어 있다. 특히 지주를 비롯한 지배자들에 대한 증오의 감정, 자기들의 불행한 처지에 대한 울분은 로동하는 그들의 의식 속에서도 결코 사라질 수 없었다.[77]

위의 인용문에서 보듯이 고정옥은 "사설분석을 통해" "봉건사회에서 고통받는 소위 인민들의 생활상과 감정을 드러내는 일에 중심"[78]을 두었다.

한편 잘 알려진 것처럼 북한의 조선작곡가동맹중앙위원회와 작곡가들은 1954년부터 민족음악유산수집연구사업에 참여하였다. 한시형은 민요수집에 참여할 연구자들을 위한 경험을 소개한 글에서 1950년대 북한의 지식인들이 인식하고 있었던 민요에 대한 생각을 살펴볼 수 있다.

.......

77 고정옥, 『조선구전문학연구』, 평양: 과학원출판사, 1962, pp.201-202[건국대학교인문학연구원통일인문학연구단, 『조선구전문학연구』, 민속원, 2009].
78 강등학, 「고정옥의 민요연구에 대한 검토」, 『한국민요학』4, 1996, p.29.

민요는 오랜 력사를 두고 전해 내려온 인민들의 생활 감정을 전형적으로 표현한 것들이기 때문에 그 내용은 조국에 대한 사랑, 생활에 대한 신념, 로동을 즐기며 착취자를 증오하는 감정들, 기쁜 일, 슬픈 일들을 성실하고 소박한 감정으로 읊고 있다.

이와 같이 우리 민요에는 봉건 귀족 통치하에서 무권리하였던 인민들의 생활 속에서 우러나온 그들의 진실한 념원을 담은 것과 봉건 귀족 통치를 반대하여 싸운 전투적인것, 또는 귀족 계급을 풍자적으로 야유한것등, 실로 수많은 것을 찾아볼 수 있다. 동시에 통치 계급들의 생활을 노래한 민요들도 있다.[79]

인용문에서처럼 한시형의 글 또한 고정옥의 관점과 맞닿아 있는 것을 볼 수 있다. 즉 민요는 과거의 노래이며, 인민들의 생활 감정을 소박하게 표현하되 지배계급에 대한 저항의식을 표출할 수 있는 장르로 본 것이다. 이러한 1950~60년대 북한 지식인들의 민요 개념은 거의 변함이 없이 현재까지 유지되고 있다. 아래 인용문으로 제시한 1990년대에 출판된 『문학예술사전』과 2006년의 『문학예술대사전』에서도 앞의 내용을 확인할 수 있다.

오랜 력사적과정에 근로인민들속에서 창조되고 불리여온 노래. 민요는 인민들의 로동과 생활과정에서 발생발전하였으며 인민들자신이나 직업적인 인민가수들에 의하여 불리여지면서 여러 지방과 오랜 세기를 거쳐 전파되는 과정에 보다 세련되고

........
79 한시형, 「민요 수집 사업에서 얻은 나의 경험」, 『조선음악』 1956. 1, p.72.

풍부화되였다. 민요에는 우리 선조들의 생활과 지향 그리고 시대상이 소박하고 진실하게 반영되여있으며 력사적으로 공고화된 우리 인민들의 민족적정서가 풍부히 담겨져있다.[80]

이를 보면, 민요의 민중성, 향토성, 저항성이 강조된 분단 이후 북한에서 사용하고 있는 민요의 분류는 남한과는 다른 방식을 취하고 있음을 알 수 있다. 먼저 남한에서는 일반적으로 민요의 민중성을 기준으로 향토민요와 전문가집단의 통속민요로 나눈 후 향토민요는 기능에 의해, 통속민요는 지역에 의해 구분하고 있다. 이에 비해 북한에서는 향토민요와 통속민요의 개념어 자체가 존재하지 않기 때문에 당연히 민요를 향토민요와 통속민요를 구분하지 않으며, 고정옥이 식민지 시기에 분류했던 것을 간략하게 축소시켜 사용하고 있다.

고정옥은 『조선구전문학연구』(1962)에서 민요를 동요-참요, 로동가요, 부요, 사랑노래, 애국주의사상노래-가족과 향토에 대한 사랑노래로 나누었다. 그리고 언급한 것처럼 월북 이전의 글과는 달리 참요에 대한 인식이 추가되었으며, "전통적 조선 민요 가운데는 농민들-그들은 주민들의 절대 다수를 차지했으며, 다른 인민층들도 그들 속에서 분화한-이 창조 전승한 전통적 민요 밖에 무속 속에서 발생 발전한 신가(神歌), 그리고 주로는 봉건 말기의 도시 상인 및 수공업자들의 생활 감정을 노래한 잡가(雜歌)도 포괄되어야"

.......

80 사회과학원 주체문학연구소편, 『문학예술사전』(상), 평양: 과학백과사전종합출판사, 1988, p.817.

한다고 보았다. 그러면서도 고정옥은 "전통적 인민가요의 향락성과 잡가의 것은 구별되어야 한다. 왜냐 하면 민요의 약점은 인민들의 인식의 제약성에서 우러나온 것인데 대해서 잡가에서의 향락적 기분의 로출은 부르죠아적 퇴폐주의와 련결되기 때문"[81]이라고 하면서 민요에 혼재되어 있던 잡가의 성격을 경계하는 모양새를 띤다.

민요의 범주 안에 다른 장르의 음악을 추가하는 것은 1954년의 한시형의 분류에서도 찾을 수 있다. 한시형은 민요 수집 사업을 수행할 때 전수조사를 기본으로 하며, 정리하고 분석한 후에 나쁜 것은 버려야 한다고 하였다. 이에 그는 수집할 민요의 장르를 크게 민요와 신민요로 대별한 후 가사의 내용과 연행되는 성격으로 분류한 후 세분[82]하였는데 아래 표에서 보듯이 민요라기보다는 민속조사의 성격이 강한 것을 볼 수 있다.

표 4 한시형의 조사대상 민요의 종류와 분류

민요(성악, 기악)	1. 서정적인 것	민요, 만가, 잡가, 가요, 동요, 가사, 가곡, 시조, 기악곡, 기타
	2. 서사적인 것	판소리, 단가, 잡가
	3. 로동에 관한 것	로동 가요
	4. 무용에 관한 것	탈춤, 농악, 대풍류 및 민요(성악곡), 동요
	5. 축제에 관한 것	무당, 소경, 불교, 유교, 기타
	6. 풍자 및 유희에 관한 것	민요
신민요 (약 40년 전후로 한 것)	1. 혁명에 관한 것	혁명 가요
	2. 서정적인 것	신민요, 속요, 가요, 류행가, 동요
	3. 풍자적인 것	신민요, 류행가

.......

81 고정옥, 『조선구전문학연구』, pp.182-183.
82 한시형, 「민요 수집 사업에서 얻은 나의 경험」, 『조선음악』 1956. 1, pp.73-74.

20세기 후반과 21세기 초반의 『문학예술사전』에서는 "로동민요, 서정민요, 륜무가형식의 민요, 풍자민요, 서사민요"로 구분하고 있다. 로동민요는 민요 중 가장 많은 비중을 차지하는 것이라고 하였고, 서정민요는 〈아리랑〉, 〈양산도〉, 〈도라지〉 등을 들고 있어 남한에서의 신민요나 통속민요 등을 지칭하는 것으로 보인다. 륜무가형식의 민요는 "〈강강수월래〉와 〈쾌지나 칭칭나네〉와 같은 애국주의적 주제"의 노래를 예로 들고 있는 것으로 보아 유희요에 해당하는 것으로 보인다.

한편 1950년대 중반부터 1970년대까지 이루어진 북한의 민족음악유산조사사업 중 민요와 관련된 결과물은 『조선민족음악전집 민요편』 1~4권(1998~1999)에서 확인할 수 있다. 그리고 총 네 권의 단행본에는 모두 2835곡의 민요가 수록되어 있다. 이 중 일제강점기에 창작된 민요풍의 동요 32곡을 제외하더라도 2800여 곡에 달하여 현재 남한에서 확인할 수 있는 북한의 민요 채록집 중 가장 많은 민요를 수록하였다는 점은 분명하다. 그리고 각각의 노래마다 명시하지는 않았으나 각 권의 머리말에 그 권에 수록된 민요의 종류를 명시하여 북한에서의 민요 분류 양상을 알 수 있다.

『조선민족음악전집 민요편』 1권에서는 해방 전 조선민요 중 농업노동요 600여 곡이 실려 있으며, 『조선민족음악전집 민요편』 2권에서는 수공업로동, 어업로동, 토목로동, 림업로동으로 분류한 500여 곡을 수록하였다. 수록 악곡 중 1/3 정도가 노동요인 셈이다. 조선민족음악전집 민요편』 1과 2에 수록된 노동요의 악곡 종류를 정리하면 다음과 같다.

〈조선민족음악전집 민요편 1 - 농업노동요〉

악곡 종류	곡수	악곡 종류	곡수
농부가	32	메나리	16
갈내기	26	타령-세마디타령/룡강기나리	18
밭가는소리	17	김매는소리	111
쇠스랑소리-덩지/뎅이소리	32	호미소리	126
가래질소리	49	풀베는소리	5
씨뿌리는소리 (건직파)	1	낫소리	10
밟아소리	2	벼베는소리	14
모찌는소리	17	벼단묶는소리	13
모내는소리	48	도리깨소리	26
물푸는소리	54		

〈조선민족음악전집 민요편 2 - 수공업, 어업, 토목, 림업노동요〉

악곡 종류	곡수	악곡 종류	곡수
풍구소리- 풀무, 쇠불리는소리	27	배고사	1
가마굽는 소리	2	그물싣는 소리	2
헥고사나	1	닻감는소리	3
방아소리	34	삿대질소리-노젓는소리	22
메질소리	4	돛올리는 소리	1
망치질소리	3	배떠나는 소리-배따라기, 사공의노래	34
남포소리	1	그물당기는소리	33
작두소리	2	줄뽑는소리	1
발엮는 소리	2	고기벗기는 소리	9
새끼꼬는 소리	1	고기푸는 소리	19
가마니치는 소리	1	배돌아오는 소리-원포귀범	18
절구질소리	8	봉죽타령-예밀락	28
보리쌀쓿는 소리	6	배치기소리	3
키질소리	1	달구소리 - 지경다지는 소리	88
망질소리	22	다대기소리	23
물레타령-물레질소리	18	말뚝박는 소리	3
삼삼이소리	8	비타소리(철도로반다지는소리)	1
실꾸리겯는 소리	1	나무군소리 - 새베는소리, 톱소리	29
베틀소리-베짜는소리	10	떼소리	1
다듬이소리	4	목도소리	33
		달구지모는 소리-소모는소리	12

『조선민족음악전집 민요편』의 1권과 2권 첫머리에서 밝힌 바와 같이 농업노동요를 비롯하여 수공업노동, 어업노동, 토목노동, 임업노동에서 불렸던 노래가 다양한 제목으로 수록되어 있음을 알 수 있다.

한편『조선민족음악전집 민요편』3권과 4권은 세태생활과 관련한 민요를 수록하였다. 3권에서는 주로 어린이들에 대한 사랑, 청춘 남녀 간의 애정, 사람들 사이의 인정세태 관련 민요들이 수록되어 있으며, 4권에는 인민들의 반봉건·반침략 투쟁과 같은 사회정치생활과 다양한 유희생활을 반영한 민요, 어린이들의 생활을 반영한 동요, 해방 전에 창작된 민요풍의 동요를 실어 놓았다고 한다. 3권의 목록과 4권에서 동요를 제외한 수록 악곡들을 정리하면 다음과 같다.

〈조선민족음악전집 민요편 3 - 세태생활과 관련한 민요〉

악곡 종류	곡수	악곡 종류	곡수
자장가	78	아리랑 - 아리랑류 악곡 포함	50
둥둥타령	26	애원성	15
타복네야	20	한오백년	1
인제 가면 언제 오나	2	님생각	3
뽕타령	5	수심가	30
내 사랑아	3	룩자배기	28
애나래	3	흥타령	10
등받아주마	1	양산도	5
꼴베는 총각	1	산타령 - 산념불, 오봉산타령, 금강산타령 등	21
채전밭매는 처녀	1	한강수타령	5
반포수건	1	지리단가	1
약장타령	1	화초거리 - 꽃타령, 배꽃타령, 도화타령, 매화타령, 동백꽃타령, 리화타령, 해동화타령	23

악곡 종류	곡수	악곡 종류	곡수
간장타령	6	도라지	7
오동동 추야	1	도화타령	
이팔청춘가	5	새타령 – 날짐승, 까투리, 꿩타령 등	15
반월가	2	시집살이	27
방아타령 – 잦은, 사설방아타령	7	달거리	2
장산곶타령	6	생금생금	4
몽금포타령	2	마음고운 오라비야	1
귀암포타령	1	배좌수 딸	2
궁골의 큰애기	2	전갑심의 노래	4
난봉가 – 긴, 잦은난봉가, 사설, 별조, 실난봉가	18	춘아춘아	1
신모양사가	2	길군악	5
아르래기	2	권마성	4
동풍가	3	권주가	7
배놀이	4	연우다리	1
어랑타령–신고산타령	15	상여소리	42
양류가	2	엿파는 소리 – 엿, 신, 잡화파는 소리	10
야홍타령	6	말박세기	1
노래가락	9	군밤타령	4
창부타령	6	장타령	16
병범타령	1	돈타령	4
둥둥 내 사랑	4	떡타령	5
천안삼거리	4	밥타령	2
사발가	4	범벅타령	7
둥가타령	2	강낭묵타령	1
날개타령–개구리타령	7	글자풀이	9
상주가	1	온정맞이, 탕세기	11
해녀들의 소리	2	나물캐는 소리	7
오돌독	11	동백따세	1
리별가	6	딸기따러 가자	1
		물길러 가세	7

〈조선민족음악전집 민요편 4 – 사회정치생활 관련 민요요, 유희요, 동요, 민요풍의 동요〉

악곡 종류	곡수	악곡 종류	곡수
윷놀이, 장기, 수투, 골패	8	조국산천가 – 조선팔경가, 조선타령, 삼천리강산 에라 좋구나, 양양팔경가	5
널뛰기	3	금강산타령	1
그네뛰는 소리	3	뽕따러가세	1
활쏘는 소리, 지화자	6	먼동이 터온다	1
연놀이	3	방아타령	1
기와밟기	1	어부의 노래	1
등놀이	2	풍년가	2
굿중패놀이	1	숲사이 물방아	1
꽃놀이 가자	1	보리방아–물레방아	2
닐리리 – 닐리리야, 양천닐리리, 나네나네	40	목동은 송아지 타고	1
느리개타령	7	압록강떼목의 노래	
능청가	1	신이팔청춘가	
삼동주가	5	능수버들	
늠실타령 – 금실타령, 은실타령	4	추석의 노래	
흘라리 – 꽃놀이, 돈돌라리, 모래산	14	릉라도타령	
라이쏘 – 라리아렛뚜리, 란짜리	21	꼴망태목동	
봄철나비	4	약산의 진달래	
단지타령	4	오동나무	
미나리요	2	영춘가	
잘 놀구 갑시다	2	봄맞이	
등대타령	5	뒤 동산 살구꽃	
신방곡	1	뻐꾹새	
아씨삼동가	1	대동강 실버들	
정든님 가니	1	아리랑류 – 봄맞이아리랑 등	5
양류청청	1	울산타령	
이 강산 좋아라	1	그네뛰는 처녀	
편지가 왔다네	1	금송아지타령	
오이밭에 원쑤	1	배띄여라	
랄라소리만 내 들었소	1	간다고 하시더니 왜 또 오시나요	
나이여 이여이로구나	1	꽃을 잡고	
강강수월래	6	신사발가	
쾌지나 칭칭 나네	3	산간처녀	
연줄가	4	처녀제	
의병가	6	무정세월	

악곡 종류	곡수	악곡 종류	곡수
독립군가	2	님전화풀이	
병정가 - 장검가, 소나기 운다, 군병가, 군법타령	7	석양빛은	
진주렬녀가	1	사랑가	
거스러미	1	물결따라	
눈비	1	동백꽃 필 때	
차일봉가	1	님 오실 때 되였는데	
담바구타령	3	요 핑계 저 핑계	
사슴타령	1	도라지순정	
경복궁타령	7	고사리	
망해가는 량반집	1	개나리	
중타령	1	일구월심 먹은 정	
개타령	1	은실금실	
며느리의 말대답	3	오불고불 사랑고개	
령감타령	5	원앙가	
꿈배타령	6	처녀총각	
뚝지타령	1	태평가	
섹경동집개	2	천리몽	
외그렁타령	1	천리원정	
부부타령	1	한양은 천리원정	
제가 몰라서	2	날 다려가소	
버선타령	1	님 마중가자	
물것타령	1	당신은 실버들	
맹꽁이타령	1	왜왔던고	
주머니타령	1	노다지타령	
돌떡이	1	동배따는 아가씨	
장사군소리	1	비단짜는 아가씨	
		노들강변	

이를 보면 『조선민족음악전집 민요편』의 민요 분류는 한시형의 방법이 아닌 고정옥의 방식을 취하고 있음을 알 수 있다. 즉 노동요, 세태요, 애국주의사상노래, 동요로 구분하며, 이는 현재 남한에서 분류하는 〈노동요-의식요-유희요〉와 다르다. 또한 북한에서 참요로 보고 있는 〈담바구타령〉 등을 남한에서는 창민요, 혹은 유희요

로 인식하고 있는 점도 다르다. 이는 남한에서 민요가 갖는 투쟁성을 적극적으로 배제한 결과로 보인다.

『조선민족음악전집 민요편』이 출판된 후인 2000년에는 『조선민족음악전집 민요편』의 민요 중 일부를 선정하여 『조선민요1000곡집 연구자료』를 출판하였다. 이 악보집에서는 먼저 전통 민요와 광복 후 민요로 대별한 후, 전통 민요에는 노동민요, 세태민요, 민속놀이민요, 반침략·반봉건투쟁민요, 신민요를 두었다. 그리고 광복 후 민요에는 재창조·재형상 민요와 창작민요로 구분하였다. 창작민요는 현재에도 북한에서 창작되고 있는 민요풍의 노래를 말하여 이것까지 '조선민요'의 범주 안에 넣어 상정하고 있는 점이 주목된다.

한편 1920년대 후반에 만들어져 1930년대 음반과 방송음악으로 급격한 확장세를 경험한 개념어 '신민요'에 대해서는 남북의 해석이 조금 다른 면이 있다. 남한의 경우는 대체로 1930년대에 만들어져 대체로 1970년대까지 사용된 개념어로 민요풍으로 만들어진 새로운 노래라는 의미가 강하다. 그리고 퇴폐적이고 시대적인 감성을 대변하지 못하면서 자연스럽게 도태되었고, 신민요는 결국 한 시대를 풍미했던 실험실의 재료로 기억될 뿐이다. 이에 비해 북한에서는 리면상과의 일화[83]를 바탕으로 설명하고 있다.

신민요란 민족음악에 바탕을 두고 현대적미감이 나게 새롭게 창작한 민요를 이르는 말이다.
《신민요》란 어휘는 1930년대초에 생긴 어휘이다.

........

83 최창호, 『민요삼천리 (2)』, 평양: 평양출판사, 2003, pp.184-185.

그 시기 작곡가 리면상은 민요풍의 노래를 창작하여 레코드 제작에 넘기면서 조상전래의 민요와 새롭게 창작한 민요를 구분하기 위하여 레코드에《신민요》라는 쟝르를 달아놓았다. 좀더 구체적으로 말한다면《포리톨》레코드에 취입된《꽃을 잡고》가 신민요의 명칭을 달게 된 첫 작품이다.

그후부터 다른 레코드회사들에서도 새로 창작된 민요조의 노래에《신민요》란 명칭을 달군 하였다.

그렇다고 하여《꽃을 잡고》가 신민요의 첫 작품이라고 하는 것은 아니다.

1930년대초에 작곡가 리면상은《포리톨》레코드회사에서《꽃을 잡고》를 신민요의 첫 작품으로 광고하려는 것을 취소시키고 그 시기《오케》레코드에 취입한 문호월 작곡인《노들강변》을 신민요의 첫 작품으로 보아야한다고 제기함으로써 전문가들의 협의를 거쳐《노들강변》을 신민요의 첫 작품으로 보는데 견해의 일치를 보았다.

그리하여 오케레코드회사에서는 노들강변을 수요자들의 요구에 의하여 재 취입하면서 신민요의 첫 작품이라고 광고하였던것이다.

이렇게 되여《노들강변》을 신민요의 시조로 보게 되였다.

이 글을 보면 신민요라는 말은 리면상이 만들어낸 조어이며, 폴리돌레코드에서 처음 사용하기 시작한 것으로 말하고 있다. 그러면 왜 리면상은 굳이 1935년에 발매된 〈노들강변〉에 첫 번째 신민요 타이틀을 넘겼다고 말했을까? 그 이유에 대한 설명은 다음과 같다.

계몽기의 가요음악발전에서 신민요라는 이름을 달기 시작한것도 바로 그가 주체22(1933)년에 작곡한 민요풍의 노래 〈꽃을 잡고〉가 나온 때부터이다. 그는 자기 글에서 신민요라는 이름을 붙이게 된 동기에 대하여 다음과 같이 쓰고 있다.

《내가 민요풍의 노래를 창작하여 소리판취입에 넘기면서 〈민요〉라는 종류를 달았을 때였다. 나의 동료들이 이것을 보고 〈이것이 어디 민요인가? 이 노래가 면상군의 작품이 아닌가?〉고 하였다. 그래서 나는 〈신〉자를 첨부하여 〈신민요〉라 하는것이 어떤가고 하였다. 그러자 모두 그게 좋겠다고 하였다. (중략)》

그런데 그 시기 포리톨레코드회사는 신민요란 종류를 처음으로 달게 된것이 무슨 큰 발명이나 되는것처럼 김억 작사, 리면상 작곡 〈꽃을 잡고〉를 신민요의 첫 작품으로 광고하려고 하였다. 이것을 알게 된 리면상은 이를 한사코 반대하면서 신불출 작사, 문호월 작곡인 〈노들강변〉을 신민요의 첫 작품으로 보아야 한다고 주장하였다. 그것은 <u>신민요는 민족음악에 바탕을 두고 당시의 시대적 미감이 나게 새롭게 창작한 민요인만큼 반드시 민요로서의 예술적 품격을 갖추고 있어야 하기때문</u>이였다. 그의 이러한 주장에 의하여 당시 음단에서는 〈노들강변〉을 신민요의 첫 작품으로 보는데 견해의 일치를 보았다고 한다.[84]

위의 글을 보면 "신민요는 민족음악에 바탕을 두고 당시의 시대

........
84 문성렵, 『력사에 이름을 남긴 음악인들 (2)』, 평양: 사회과학출판사, 2002, pp.190-191.

적 미감이 나게 새롭게 창작한 민요인 만큼 반드시 민요로서의 예술적 품격을 갖추고 있어야" 하는데 리면상의 〈꽃을 잡고〉는 민요의 품격을 갖추지 못했다는 말이 된다. 실제 선우일선이 취입한 〈꽃을 잡고〉는 민요풍의 곡조라기보다는 서정적인 발라드에 가깝다. 이를 볼 때 현재 경기민요의 한 종목으로 불리는 〈노들강변〉이 훨씬 민요에 가깝고, 민요스럽지만 새롭게 창작한 곡에 '신민요'라는 타이틀이 맞다고 본 것이다. 그리고 일제강점기의 신민요는 북한에서 시대의 미감과 요구에 맞게 새로운 민요풍의 노래들로 이어지고 있다고 하겠다.

6. '민요' 개념의 분단

'민요'라는 개념어가 한반도에서 사용된 지 100년이 되어 간다. 민요라는 개념어를 사용하기 전에 민요에 해당되는 노래들은 모두 현재의 노래였다. 그러나 식민지 조선에서 일본인과 조선인 지식인들이 '민요'를 호명함으로써 민요는 민중의 삶에서 분리되었다. 또한 학자들이 조사의 대상으로 민요를 지시하면서 민요를 소유했던 사람들이 자신들의 노래를 스스로 타자화하는 결과를 낳았다. 이것은 현재 대중가요를 부르는 사람들을 대상으로 그들이 부르는 대중가요를 조사하지 않음으로써 대중가요는 그들의 노래가 되고 있는 것과 대비된다. 즉 20세기 들어 한반도에서 사용된 '민요'는 근대적 지식과 문물을 습득한 지식인들이 전근대인, 혹은 무지한 민중들이 알 수 없는 과거로부터 현재까지 향유해 온, 근대적이지 않은 과거

의 노래를 지칭하는 용어로 사용함으로써 계급적 개념이 아닌 계층적, 시간적 개념어로 사용되었다는 데 큰 차이가 있다. 더하여 분단 이후 민요 개념 역시 분단되어 남북한에서 같은 의미로 사용되었을 것이라고 생각하는 민요의 개념 역시 서로 다른 사회발전의 결과에 힘입어 다른 방식으로 개념화의 과정을 겪었다고 할 수 있다.

분단 이후 남한의 연구자들은 민요 가창자 스스로 타자화시켜 버린 노래를 자신의 것이라고 각성시키는 작업을 하고 있다. 민요의 현재성을 강조하고 있는 것이다. 이는 일반인들이 민요를 19세기 조선시대에나 불렀던 옛날 노래로 인식하고 있는 것과 대조된다. 이러한 현상은 식민지 조선에서 벗어난 대한민국의 지식인들이 여전히 민요에 대한 개념어로 대중가요를 사용하기를 꺼려하며, 민요의 생명력만을 논하고 있기 때문이 아닌가 한다. 이는 또한 병상 위에 의식 없이 방치된 민요를 '무형문화재'라는 제도라는 생명 연장 장치를 매달아 놓은 노래로 전락하게 한 것도 간과할 수 없다.

이에 비해 북한은 과거 식민지 조선이었을 때까지 불렸던 노래와 사회주의 체제 건설 이후의 노래를 분리하였다. 새로운 사회주의 조선의 음악은 조선음악에서 민족음악으로 자리매김 되었으며, 식민지 조선에서 그 이전부터 구전되어 불렸던 노래들은 민요로, 사회주의 체제의 조선에서 만들어 낸 새로운 민요는 '민요풍의 노래'로 명명하였다. 그리고 현재는 민요풍의 노래도 민요로 포함시키고 있으나 남한의 것처럼 옛날 노래나 옛날 노래의 스타일을 유지하는 노래 정도로 인식하고 있다.

앞서 언급한 『조선민족음악전집 민요편』 3권과 4권의 목록에서 주목되는 부분은 다섯 가지이다. 첫 번째는 남한에서 통속민요 혹

은 잡가로 구분하고 있는 노래들을 모두 민요 안에 망라하고 있다는 점이다. 이러한 현상은 북한에서 통속민요와 잡가를 도시빈민들의 생활 속에서 불린 노래로 규정하였기 때문으로 보인다. 두 번째는 식민지 조선에서 불렸던 신민요, 일본식 창가, 민요풍의 동요 등이 『조선민족음악전집』에 수록되어 있는 점 역시 남한과 다르다. 현재 남한에서는 신민요를 모두 통속민요에 포함시켜 부르며, 이를 신민요라고 명명하였다. 그러나 식민지 조선에서의 신민요일뿐 21세기 대한민국에서는 여전히 옛날 노래에 불과하다. 그리고 일본의 학교교육을 통해 전파된 일본식 창가나 군가는 남한과 달리 별다른 저항을 받지 않았다. 5음 음계를 사용하고 있는 것도 그렇지만 김일성이 창작했다는 불후의 고전적 명작 가요 중 〈반일전가〉는 일본 군가의 선율에 가사만 지어 붙인 곡이라는 설명에서 보듯이 음악적 요소보다는 일본에 항거하는 민중들이 불렀다는 점에 방점이 찍힌 까닭이다.

더하여 노래의 제목 명기 방식이 남한과 비슷하면서도 차이가 있다. 대체로 남한에서 민요의 제목을 붙이는 방식은 노래의 기능에 따라 〈논매기소리〉, 〈모심기소리〉 등으로 붙이거나 반복되는 가사를 제목으로 하여 〈상사소리〉, 〈하나소리〉, 〈강강술래〉, 〈쾌지나칭칭나네〉 등으로 붙이는 경우가 대부분이다. 그러나 북한의 경우 이러한 방식을 쓰는 경우도 있지만 가사의 주제나 가사 사설 일부를 제목으로 사용하는 세태민요가 많은 점도 흥미로운 부분이다.

한편 북한 음악계와 중국 조선족 음악계에서 인지하고 있는 부분인 여진족 노래의 유입에 대한 설명은 남한에서 전혀 언급하지 않은 사실이다. 남한에서 잘 알려진 함경도 민요 〈돈돌라리〉를 비

롯하여 〈흘라리〉, 〈라이쏘〉, 〈라리아렛뚜리〉, 〈란짜리〉 같은 노래들이 함경도에서 많이 발견된 점이 흥미로운 점이며, 남한 학자의 입장에서 볼 때 민요의 지역 간 교섭에서 나아가 민족 간 교섭을 설명할 수 있는 악곡이라는 점에서 주목된다.

『조선민족음악전집』1~4권의 민요는 현재 남한에서 볼 수 있는 민요 자료집 중 가장 많은 악곡을 수록하고 있다. 그러나 1954년부터 20여 년에 걸쳐 국가적 사업으로 진행된 민요조사사업의 결과물이 2800여 곡에 불과할 것 같지는 않다. 또한 월북한 작곡가 김순남이 간첩사건으로 숙청당한 후 1960년대 민요연구를 하였다는 북한의 기록이나 월북국악인 정남희가 1070년대 민요연구소에서 민요 채록을 하였다는 글로 보아 채록된 다수의 민요가 존재할 것이다.

남한에서 북한의 향토민요를 연구한다는 것은 제한된 자료를 바탕으로 북한의 과거의 음악문화를 연구한다는 의미가 있다. 그러나 그 결과들은 섣불리 판단하면 안 되는 것이 장님이 코끼리의 코를 만지며 코끼리를 인식하는 꼴이 되기 쉽기 때문이다. 그럼에도 불구하고 북한의 민요 연구는 남북한의 차이를 인지하는 것뿐만 아니라 한국 문화의 다양성을 이해하는 도구로 작용할 것이다. 또한 동전의 양면처럼 한민족 문화의 공통성을 확인하는 의미도 갖는다.

참고문헌

1. 웹사이트
네이버 뉴스라이브러리 https://newslibrary.naver.com
장서각 디지털 아카이브 http://yoksa.aks.ac.kr/jsp/ur/Directory.jsp?gb=1&cd=2
조선왕조실록 http://sillok.history.go.kr

2. 사전
『한국민속문학사전(민요편)』
사회과학원 주체문학연구소 편,『문학예술사전』(상), 평양: 과학백과사전종합출판사,
　　1988.

3. 신문기사
구원회,「大衆歌謠淨化問題에의 提議」,『경향신문』, 1946. 11. 21.
김관,「民謠音樂의 諸問題-朝鮮音樂에 關한 覺書 上」,『동아일보』, 1934. 5. 30.
＿＿＿,「民謠音樂의 諸問題-朝鮮音樂에 關한 覺書 下」,『동아일보』, 1934. 6. 1.
김동환,「初夏의 關北紀行 (1)」『동아일보』, 1928. 7. 15.
金思燁,「朝鮮民謠의 硏究 (1)」,『동아일보』, 1937. 9. 2.
나운영,「작품과 연주」,『경향신문』, 1949. 11. 14.
미상,「軍政의 終幕과 官公吏猛省期」,『경향신문』, 1948. 8. 18.
미상,「신간소개」,『동아일보』, 1924. 12. 19.
박영근,「民族音樂에 대한 管見」,『경향신문』, 1946. 11. 21.
石川義一 述,「朝鮮民謠」, 李慶孫 譯,『동아일보』, 1924. 10. 31.
＿＿＿,「朝鮮民謠」, 李慶孫 譯,『동아일보』, 1924. 11. 1.
손진태,「朝鮮心과 朝鮮色 (其一) 朝鮮心과 朝鮮의 民俗」〈五〉,『동아일보』, 1934. 10.
　　16.
＿＿＿,「조선민요집성」,『경향신문』, 1948. 12. 30.
이은상,「朝鮮의 謠諺 1」,『동아일보』, 1932. 7. 23.
＿＿＿,「朝鮮의 謠諺 3」,『동아일보』, 1932. 7. 26.
＿＿＿,「朝鮮의 謠諺 11」,『동아일보』, 1932. 8. 7.
이재욱,「조선민요집성을 읽고」,『동아일보』, 1948. 12. 31.

_____, 「고정옥 저 조선민요연구」, 『경향신문』, 1949. 4. 6.

4. 단행본

MBC, 『한국민요대전 전라남도민요해설집』, MBC, 1992.

_____, 『한국민요대전 경상북도민요해설집』, MBC, 1995.

고정옥, 『조선민요연구』, 수선사, 1949[『동문선 문예신서 71 조선민요연구』, 동문선, 1998].

_____, 『조선구전문학연구』, 평양: 과학원출판사, 1962[건국대학교인문학연구원통일 인문학연구단, 『조선구전문학연구』, 민속원, 2009].

김영운, 『국악개론』, 음악세계, 2015.

문성렵, 『력사에 이름을 남긴 음악인들 (2)』, 평양: 사회과학출판사, 2002.

엄인경·이윤지 역, 『조선 민요의 연구』, 역락, 2016.

윤수동·차승진, 『조선민족음악전집 민요편 4』, 평양: 예술교육출판사, 1999.

윤수동·차승진·최기정·전동환·최정대·박남철, 『조선민족음악전집 민요편 1』, 평양: 예술교육출판사, 1998.

_____, 『조선민족음악전집 민요편 2』, 평양: 예술교육출판사, 1998.

_____, 『조선민족음악전집 민요편 3』, 평양: 예술교육출판사, 1999.

임동권, 『조선민요연구』, 삼우사, 1974.

_____, 『한국민요사』 (3판), 집문당, 1974.

장사훈·한만영, 『국악개론』, 서울대학교 출판부, 1975.

최창호, 『민요삼천리 (2)』, 평양: 평양출판사, 2003.

최철·설성경 엮음, 『민요의 연구』, 정음사, 1984.

5. 논문

강등학, 「고정옥의 민요연구에 대한 검토」, 『한국민요학』 4, 한국민요학회, 1996.

김혜정, 「민요의 개념과 범주에 대한 음악학적 논의」, 『한국민요학』 7, 한국민요학회, 1999.

나카네 타카유키, 건국대학교 대학원 일본문화언어학과 역, 『'조선' 표상의 문화지: 근대 일본과 타자를 둘러싼 지知의 식민지화』, 도서출판 소명, 2011.

이지선, 「1910년대 일본인의 조선음악 연구: 가네쓰네 기요스케(兼常清佐)의 『朝鮮の 音樂』을 중심으로」, 『한국음악사학보』 50, 한국음악사학회, 2013.

_____, 「1920년대 일본인의 조선음악 연구: 다나베 히사오의 「조선음악고」를 중심으

로」, 『국악교육』 35, 한국국악교육학회, 2013.

임경화, 「'민족'의 소리에서 '제국'의 소리로 – 민요 수집으로 본 근대 일본의 민요 개념
　　사–」, 『일본연구』 44, 한국외국어대학교 일본연구소, 2010.

_____, 「식민지 조선에서의 창가, 민요 개념 성립사 – 일본에서의 번역어 성립과 조선
　　으로의 수용 과정 분석」, 『대동문화연구』 71, 성균관대학교 대동문화연구원, 2010.

_____, 「'민족'에서 '인민'으로 가는 길: 고정옥 『조선민요연구』의 보편과 특수」, 『동방
　　학지』 163, 연세대학교 국학연구원, 2013.

_____, 「식민지기 '조선문학' 제도화를 둘러싼 접촉지대로서의 '민요' 연구」, 『동방학
　　지』 177, 연세대학교 출판부, 2016.

한시형, 「민요 수집 사업에서 얻은 나의 경험」, 『조선음악』, 조선작곡가동맹, 1956년 1
　　호.

후지이 다케시, 「양우정의 사회주의운동좌 전향 – 가족, 계급, 그리고 가정 –」, 『역사연
　　구』 20, 역사학연구소, 2011.

동요의 남북한 개념의 변천

민경찬 한국예술종합학교

1. 개념사적 시각에서 본 동요

'동요'라는 용어는 언제, 누구에 의해 만들어졌을까? 그리고 그 용어는 언제부터 사용되기 시작하였으며 또 그것이 지칭하는 내용은 무엇일까? 동요는 영어로 무엇이라 말하며, 그것은 음악장르의 개념인가, 아니면 단순히 그 대상이 되는 '어린이의 노래'라는 분류적 개념인가? 일반적으로 우리가 말하는 '동요'라는 노래는 용어와 함께였을까, 그렇지 않으면 그 노래가 나오고 난 다음이거나 나오기 전부터 있었을까? '동요'의 유사 개념으로 '어린이 노래', '아동가요' 등이 있고, 그 종류로 '창작동요', '서정동요', '예술동요', '프롤레타리아동요', '전래동요', '민속동요', '구전동요', '토속동요', '국악동요' 등이 있는데, 이것들은 언제 등장하였고 또 무슨 뜻으로 사용하고 있을까?

'동요'라는 용어는 시대에 따라 같은 개념으로 사용되었을까, 아니면 변화가 있었을까? 변화가 있다면 어떤 변화가 있었을까? 그리

고 남과 북이 같은 개념으로 사용하고 있을까, 그렇지 않을까? 그렇지 않다면 각각 어떤 변천의 과정을 겪었으며, 그 공통점과 차이점은 무엇일까? 동요 중에는 남과 북이 공유하고 있는 것도 적지 않은데, 어떤 곡들이 그런 곡이며, 또 언제부터 공유하게 되었을까?

본고는 이러한 질문을 통하여 '동요의 남북한 개념의 변천 과정'을 고찰해 보려는 목적을 가지고 있다. 그리고 아울러 이를 통하여 남북동요의 새로운 변화 및 그 가능성에 관하여 타진해 보는 것도 또 다른 목적 중의 하나이다. 내용은 크게 '동요라는 용어의 탄생과 수용 그리고 그 개념', '동요의 탄생 및 남북 분단 이전 그 개념의 변천', '남한에서의 변천', '북한에서의 변천' 등으로 나누어 살펴보도록 하겠으며, 우리가 잘 모르고 있는 '북한에서의 변천'을 좀 더 비중 있게 다루도록 하겠다.

그런데 음악용어란 사전적 정의 또는 규범적 정의를 통해 사용하는 속성보다는 관습적으로 사용하는 경향이 있다. '동요'라는 용어 역시 사전적 정의가 내용을 따라가지 못하고 있다는 문제를 가지고 있다. 그리고 국어사전에서의 정의와 음악사전에서의 정의도 다르며, 사람이나 집단에 따라 관습적으로 사용하고 있기 때문에 경우에 따라서는 의미상의 혼돈을 초래하기도 한다는 문제점을 가지고 있다. 본고는 이 점을 최소화하기 위하여, 첫째 문학계의 정의나 언급보다는 음악계에서 사용하고 있는 개념을 중심으로 하고, 둘째 사전적 정의를 참고로 하되 동요와 관련된 이론서로 보충을 하고, 셋째 실제 악보를 통하여 알 수 있는 용례를 통하여 그 개념을 보완하는 방식으로 연구를 하겠다.

2. '동요'라는 용어의 탄생과 수용 그리고 그 개념

'동요'라는 용어는 언제 만들어졌을까? 먼저 한영사전에서 '동요'를 찾아보면 'children's song' 또는 'nursery song'이라고 나온다. '동요'에 대응하는 마땅한 용어가 영어에 없다는 것을 알 수 있을 것이다. 번역어가 아니라 신조어라는 것을 시사해 주고 있다. 그럼 동요란 무엇일까?

'동요'의 사전적 의미는 "어린이들의 생활 감정이나 심리상태 등을 아동문학 용어로 표현한 정형적인 시요(詩謠) 또는 그 시요에 곡을 붙인 노래"로 정의된다. 그런데 서양에는 동요에 해당하는 용어로 앞에서 말한 'children's song' 또는 'nursery song'이란 것이 있지만 이것은 단순히 어린이들의 노래를 의미한다. 외국의 어린이 노래는 민요와 그 맥을 같이하고 있으며 음악양식으로 독립이 되어 있지 않은 데 비해, 한국과 일본의 동요는 민요와는 직접적인 관계없이 외래음악에 뿌리를 둔 양악의 일종으로 발생되었고 전문가들에 의해 만들어지고 또 양식화되었다는 특징을 가지고 있다.[1] 즉 '동요'라는 장르는 북한을 포함한 한국과 일본에서 볼 수 있는 특수한 음악장르인 것이다.

한국에서의 '동요'란 용어는 일본어인 童謠(どうよう'도우요우)에서 유래된 것이다. 일본의 경우, 童謠라고 불리는 새로운 장르의 노래는 1918년 7월에 스즈끼 미에키치(鈴木三重吉)가 창간한 월간 어린이 잡지인 『아까이 토리』(赤い鳥)에 의해 탄생이 되었다. 처음에

.......

1 이강숙·김춘미·민경찬, 『우리양악100년』, 서울: 현암사, 2001년, p.118.

는 唱歌를 비판하는 문학운동으로 시작하였으나 1919년부터 음악운동의 성격을 띠게 되었다. 唱歌의 비판은 주로 가사에 집중되었는데, 가사가 저급하다는 점, 문어체(文語體)로 난해하게 되어 있다는 점, 도덕적 교화를 목적으로 하고 있는 점 등이 그것이다.[2] 음악적인 면에서는 唱歌와 구분이 되는 것도 있고 안 되는 것도 있는데, 일반적으로 학교교육의 교재용으로 사용된 노래나 교육용 목적으로 만들어진 노래를 '唱歌'라 하였고, 어린이의 정서 함양을 목적으로 만든 노래를 '童謠'라고 하여 이 둘을 구분하여 부르기도 하였다. 다시 말해 일본에서는, 학교 안에서 불린 노래를 唱歌, 학교 밖에서 불린 노래를 童謠라 하였고, 童謠 중에서도 학교 교육용으로 채택이 되면 唱歌라고 불렀다. 童謠와 唱歌의 구분은 양식적인 분류가 아니라 그 곡의 쓰임새적인 측면인 기능적 측면에서의 분류라는 성격이 강하다. 그 때문에 음악적인 구분은 어렵지만, 일반적으로 唱歌보다 童謠가 예술적이고, 보다 어린이의 생활감정에 밀접한 어린이를 위한 어린이의 노래라는 인식을 가지고 있으며, 唱歌에 비해 보다 자유롭고 다양하다는 것이 특징이라면 특징이다.[3] 그리고 唱歌는 국가와 관(官)이 주도하여 위촉 및 보급한 제도권의 노래인 데 비해 童謠는 예술가들이 자율적으로 만들고 보급한 비제도권의 노래라는 성격이 강하다. 그런 한편 문부성에서는 한때 관제(官制)음악인 창가를 보호하고 예술음악인 동요의 발전을 억제시키기 위하여 어린이들이 童謠를 부르는 것을 금지시키기도 하였다.

.......

2 藤田圭雄, 『日本童謠史 I』, 東京: 株式會社あかね書房, 1984, p.78.

3 이강숙·김춘미·민경찬, 『우리양악100년』, p.118.

일본에서 唱歌를 비판하고 반대하는 성격을 띤 童謠운동이 전개되자 이에 영향을 받아 조선 출신의 동경유학생들은 "조선이야말로 동요가 필요하다"고 생각하고 '색동회'를 조직하였다. 색동회는 1923년 3월 동경에서 방정환이 중심이 되어, 아동문학가와 동요작곡가가 중심이 되어 만든 단체이며, 창립동인은 방정환, 손진태, 윤극영, 정순철 등이었고, 뒤에 마해송, 정인섭, 이헌구, 윤석중 등이 가입하였다. 이후 색동회는 본격적으로 동요운동을 전개하였다.

당시 조선은 일제강점기라는 암울한 시기였고, 학교에서는 일본 창가만을 가르쳤고, 학교 밖에서는 일본의 유행가와 기생들이 부르는 노래가 범람하였다. 따라서 조선의 어린이들이 부를만한 마땅한 노래가 절대적으로 부족하였다. 이에 색동회 회원들이 중심이 되어, "조선 어린이의 심성에 맞는 새로운 노래를 창작 보급하여, 자라나는 어린이들에게 교양을 심어주고 정서를 함양시켜 주는 동시에 노래를 통해 애국정신을 고취시키고 민족혼을 심어 주자"는 데 의견을 같이하였고 또 그것을 실천으로 옮겼다. 즉, 우리나라의 동요는 일제치하라는 암울한 시기에, 민간인이 주도한 자생적 민족문화운동의 일환으로 발생되었고 또 전개된 것이다.[4]

따라서 동요는, 첫째, 조선 사람이 만든 창작노래, 둘째, 서양의 조성음악에 바탕을 둔 예술성이 높은 노래, 셋째, 학교 밖에서 부르는 조선 어린이를 위한 노래, 넷째, 정서 함양과 동시에 애국사상 및 민족정신을 고취시키기 위한 노래, 다섯째, 새로운 음악양식의 노래 등의 개념으로 시작을 하였다.

.......

4 민경찬, 『청소년을 위한 한국음악사-양악편』, 서울: 두리미디어, p.93.

3. '동요'의 탄생 및 남북분단 이전 그 개념의 변천

동요 창작은 뜻을 같이하는 아동문학가와 음악가들이 합심하여 하기 시작한 것이지만, 동요운동의 배경에는 '천도교'가 있었다. 그리고 곧 '기독교'가 가세함으로써 폭발적인 힘을 가지게 되었다.

천도교의 기본 사상인 '사람이 곧 한울'이라는 '人乃天' 사상은 어린이 중시 사상을 낳았고, 이는 곧 어린이 운동으로 이어졌다. 그 운동에 앞장선 사람은 천도교도인 소파(小波) 방정환(1899~1931) 선생이었다. 손병희의 사위이기도 한 선생은 1921년 김기전, 이정호 등과 함께 '천도교소년회'를 만들고, 1922년 5월 1일에는 '어린이날'을 제정하고, 또 『어린이』 잡지를 창간하는 등 어린이 운동을 주도하였다. 그리고 1923년에는 일본 유학생을 중심으로 색동회를 조직하여 본인이 직접 동요시를 짓고 또 회원들에게 동요 창작을 권하기도 하였다.

당시 일본 유학생 중에는 정순철과 윤극영과 같은 음악학도가 있었는데, 이들은 모두 '창가'를 공부하기 위해 일본에 유학을 하던 중이었다. 방정환의 권유와 영향을 받은 이들은 곧 작곡을 착수하였다.[5] 가장 먼저 발표된 것은 방정환 작사·정순철[6] 작곡 〈형제별〉이었고, 1923년에 있었던 일이다. 그리고 이어 1924년 2월 윤극영

.......

5 이 과정에 관하여는, 도종환의 『정순철 평전』, 충청북도·옥천군·정순철기념사업회, 2011을 참조.

6 정순철(1901-납북): 동학 2대 교주인 최시형의 외손자. 천도교도. 보성고등보통학교 졸업 후, 1922년 일본동경음악학교 유학. 〈형제별〉 이외에도 〈엄마 앞에서 짝짜꿍〉, "빛나는 졸업장을 타신 언니께…"로 시작하는 〈졸업식 노래〉 등을 작곡.

이 『어린이』 제13호를 통해 〈고드름〉과 〈설날〉을, 1924년 11월 『어린이』를 통해 한국음악사에 길이 남을 기념비적인 동요인 〈반달〉을 발표하였다.

〈반달〉이 발표되자 순식간에 폭발적인 인기를 끌고 전국 방방곡곡에서 애창이 되었다. 그리고 이후 우리 민족이 가장 좋아하는 동요 및 한국창작동요의 모델로서의 역할을 하기 시작하였다. 따라서 〈반달〉에 앞서 몇몇 동요가 발표되었지만, 이 곡이 가지는 역사성, 상징성 그리고 중요성 등의 이유로 말미암아 동요계에서는 〈반달〉을 한국 최초의 창작동요 그리고 이 곡이 발표된 1924년을 창작동요의 원년으로 삼고 기념하고 있다.[7]

이후, 윤극영뿐만 아니라, 홍난파, 안기영, 현제명, 박태준 등도 본격적으로 동요를 발표하기 시작하였다. 한국 창작동요를 개척한 이들은 모두 기독교인이라는 공통점을 가지고 있는데, 학교에서는 이른바 식민교육을 실시하자 여러 교회에서 민족교육을 실시하면서 주일학교와 교회학교의 음악교재로 어린이 찬송가와 함께 동요를 사용하기 시작하였다. 기독교의 어린이 중시 사상이 동요문화를 활성화시킨 것이다. 그리고 때마침 등장한 방송과 음반이 동요 창작과 보급 및 활성화에 막대한 영향을 끼치기 시작했다. 일제강점기 학교교육에서는 동요를 취급하지 않았지만, 동요가 새로운 음악문화로 자리를 잡게 된 데에는 교회와 음반과 방송이 있었기 때문이었다.

그런 한편, 프롤레타리아동요가 등장하여 한 시대를 풍미하였

.......
7 한용희, 『창작동요 80년』, 서울: 도서출판 한국음악교육연구회, 2004, p.49.

다. 프롤레타리아동요란 어린이들에게 무산계급의 의식을 심어주기 위한 목적으로 만들어진 노래이다. 1925년 8월 조선 프롤레타리아 예술동맹 이른바 카프(KAPF)가 결성된 것을 계기로 본격화되었는데, 마르크스주의 예술관에 입각하여 자본주의 사회의 모든 문화와 투쟁하는 전선에서 무산계급 문화의 수립을 목표로 결성된 카프는 특히 동요운동을 중요시하였다. 그 이유는 학생 시절부터 계급의식에 눈을 뜨게 하고 그들로 하여금 민족적 정서와 감정에 물젖게 하는 데 동요가 효과적이라고 생각했기 때문이었다.[8]

그런데 현 단계에서 프롤레타리아동요를 논하는 데는 무리가 있다. 오랫동안 연구가 되지 않았다가 최근 들어 연구가 되기 시작하였고, 아직 발굴되지 않은 것도 적지 않기 때문이다. 다만 프롤레타리아동요운동을 통하여 식민지의 부당성과 모순성을 고발하고, 식민치하에서 우리 민족이 처해 있는 현실성과 사회성을 자각시키려고 하였다는 점에서 나름 의미가 컸다고 말할 수 있을 것이다.

그런 가운데 1930년대 중반 평양에서 '동요'와 유사한 개념으로 '아동가요'라는 용어가 등장하여 사용되기 시작하였다. 이를 본격적으로 사용하여 확산시킨 사람은 후에 목사가 된 강신명으로, 1936년 평양의 장로교신학교 재학 시절 『아동가요곡선삼백곡(兒童歌謠曲選三百曲)』이라는 악보집을 발표한 것이 계기가 되었다. 여기 수록된 곡을 통해 그 개념을 살펴보면, 창작동요가 많지만, 교회의 주일학교용 노래도 적지 않으며, 창가, 일본노래와 서양노래도 다수 수록되었다.[9] 즉, 음악양식의 개념이 아니라 교회학교와 주일

.......
8 민경찬, 『청소년을 위한 한국음악사-양악편』, p.99.

학교 등과 같은 학교 밖의 학교에서 사용한 아동들의 노래라는 포괄적인 개념으로 사용을 한 것이다. 해방 후, 북한에서는 '동요'라는 용어보다 '아동가요'라는 용어를 즐겨 사용하였는데, 이는 『아동가요곡선삼백곡』이 평양에서 발행된 것과 무관하지 않아 보인다.

아무튼 이때까지만 해도 '동요'는 우리나라 사람이 만든 창작동요라는 음악 양식적 개념으로, '아동가요'는 아동들의 노래라는 포괄적인 개념으로 주로 사용을 하였다.

4. 남한에서의 변천

'동요'는 해방 후 초등학교 음악교과목의 중심교재로 채택이 되었다. 그 예로, 해방 직후 초등학교 음악교과서인 『초등 노래책』[10]에 수록된 곡을 살펴보면 〈학교〉, 〈봄나드리〉, 〈물방울〉, 〈나팔꽃〉, 〈까막잡기〉, 〈똑딱배〉, 〈맹꽁이〉, 〈산토끼〉, 〈둥근 달〉, 〈설날〉, 〈눈 오신 아침〉, 〈시계〉, 〈애기별〉, 〈키 대보기〉, 〈안녕하세요〉, 〈바이올린〉 등 16편이 있는데, 모두 창작동요이다. 그리고 이후에 발행된 음악교과서도 창작동요가 중심이었다.

이를 계기로 '동요'는 그 개념이 '학교에서 배운 노래'로 확대가

........

9 강신명, 『兒童歌謠曲選三百曲』, 평양: 농민출판사, 1936. 1936년 초판이 발행되었고, 1937년 조선총독부의 경무국에 의해 '치안 방해'라는 이유로 금지된 적이 있으나 1938년 재판이, 1940년 증보 수정판이 발행되었다.

10 1946년 8월 15일 군정청 문교부가 발간하였으며, 우리나라 사람이 만든 최초의 음악교과서라는 역사적 의미를 가지고 있다.

되었다. 동요를 중심교재로 채택한 초등학교에서의 음악교육은 정서함양과 인간성 개발에 초점을 맞추었고 교육 목표도 "아름다운 정서와 원만한 인격을 갖춤으로써 가정인·사회인·국제인으로서의 교양을 높이고, 애국애족의 정신을 기르는 것"이었다. 즉, 학교에서 배운 노래로, 정서함양, 인간성 개발, 교양의 노래라는 개념을 갖게 된 것이다.

초등교육은 의무교육이고 음악교과서는 오랫동안 국정(國定)이었기 때문에 동요는 한국인의 음악적 모국어를 형성하는 데 절대적인 영향을 끼치게 되었다. 또한 어린 시절 마음 속 깊이 뿌리를 내렸던 동요는 그것을 부르고 자란 세대가 어른이 되자 '추억의 노래', '노래의 고향'으로써의 역할도 하게 되었다.

그런 한편, '동요'라는 용어는 국악 분야에 영향을 주어 '전래동요', '민속동요', '구전동요', '토속동요' 등의 용어를 낳게 하였고, 이들은 차츰 '전래동요'라는 용어로 정착이 되었다. '전래동요'란 과거에는 전통음악인 민요의 범주에 속했지만 '동요'라는 용어가 일반화되자 그에 영향을 받아 "옛날부터 구전(口傳)되어 온 어린이의 노래"라는 의미로 사용하고 있다.

이를 계기로 '동요'라는 용어의 구별이 필요하게 되었다. 따라서 기존의 '동요'를 '창작동요', '서정동요', '예술동요' 등으로 부르다가 차츰 '창작동요'라는 용어로 단일화가 되었고, '동요'를 '창작동요'와 '전래동요'로 구별하게 되었다.

그런 가운데 1987년부터 국립국악원 주최로 '국악동요제'가 실시되면서 '국악동요'라는 새로운 용어가 등장하였다. 국악동요제의 취지는, '전통음악의 특징을 잘 살린 창작 국악동요를 선발하여 보

급한다는 것'이다. 이를 통하여 수많은 국악동요가 발표되었고, 그 중 10여 곡이 음악교과서에 수록되었다. 이로써 한국의 동요는 크게 '전래동요', '창작동요', '국악동요'로 나뉘어 오늘에 이르고 있다.

5. 북한에서의 변천

1) 『해방 후 조선음악』을 통해 본 '동요'의 개념 및 새로운 개념의 '아동가요' 탄생

해방 후 북한에서도 다른 분야와 마찬가지로 '동요'의 재정립을 필요로 하였다. 우선 그 노래에 해당하는 새로운 용어가 필요하였고, 그 노래의 정통성을 어떻게 설정할 것인가 그리고 앞으로 그 노래는 어떻게 되어야 할 것인가 등에 관한 논의가 있었고 그에 따른 새로운 노래들이 만들어지고 불리기 시작하였다. 1955년에 발행된 『해방 후 조선 음악』은 해방 후 10년간의 진행 과정을 잘 보여주고 있다. 이 책은 해방 후 10년간의 북한동요사뿐만 아니라 일제강점기의 동요도 일부 취급하고 있다. 따라서 이 책을 통하여 북한 정권 수립 후의 '동요'에 관한 개념 및 이모저모를 어느 정도 알 수 있다.

이 시기 북한에서는 '동요'라는 명칭을 사용하지 않고 대신 '아동음악'과 '아동가요'라는 용어를 사용하기 시작하였다. '아동음악'은 '아동가요'의 상위개념으로 '아동기악곡'과 '아동극음악' 등을 포함하고 있지만, 이 시기의 '아동음악'은 대부분 '아동가요'였기 때문에 거의 동일한 개념으로 사용하였다.

우선 북한에서는 아동음악의 전통을 우리의 민요, 창작동요 일부, 김일성이 직접 지도했다는 노래 그리고 항일무장투쟁을 하면서 부른 노래 등 네 가지로 보고 있다. 우리의 민요 중에는 〈담바구 타령〉, 〈달아 달아 밝은 달아〉와 같은 어린이와 관련된 노래를 들고 있다. 그리고 창작동요 중에는 이면상과 홍난파 등 진보적이며 애국적인 작곡가들이 개별적으로 활동하면서 작곡한 〈조선의 아들〉, 〈고향의 봄〉 등을 그 예로 들면서도 이들 노래들은 애국심은 강하지만 혁명성이 약하다는 비판도 겸하고 있다.[11] 그런 한편 김일성이 직접 지도한 노래의 예로는 〈삼천만의 동포야 일어나거라〉를 들고 있다. 그리고 이와 함께 "김일성 원수의 항일무장투쟁에 의하여 고무된 해방 전 현대 아동 음악 발전은 우리의 조선 아동 음악 발전에 거대한 의의를 부여하였으며, 이것은 우리의 유구한 민족 음악 전통과 또한 진보적 민주주의 사상을 구현한 20년대에 아동 음악의 현대적 창작 유산을 더욱 풍부하게 발전시켰다."[12]고 아동음악의 정통성을 이에 두고 있고, 이 모든 것을 바탕으로 해방 후 북한의 아동가요는 '사회주의 사실주의 음악'으로 발전하였다[13]고 설명하고 있다. 그렇지만 북한에서 말하는 항일무장투쟁 시기에 불렀다는 노래의 선율은 상당수가 일본노래이다. 가사의 측면에서는 정통성을 부여할 수 있지만 음악적인 측면에서는 그렇지 않다는 한계를 가지고 있다.

.......

11 조선작곡가동맹중앙위원회 편, 『해방 후 조선음악』, 평양: 조선작곡가동맹중앙위원회, 1955, p.91.
12 위의 책, pp.95-96.
13 위의 책, p.116.

아무튼, 이 시기 북한의 창작 아동가요는 '김일성교시'와 당의 지도와 배려 속에서라는 형식 아래에서 진행되었다. 조선로동당은 "어린이들을 장차 국가 사업을 담당할 애국적 투사로 교양하며 로동을 사랑하고 로동에 대하여 정직하고 성실한 태도를 가지며 항상 집단의 리익에 모든 것을 복종시키는 사회주의적 새 인간으로 육성하며 조국과 인민에 대한 사랑, 과학에 대한 지지한 탐구 정신, 견인성과 용감성 및 우호적 단결 정신을 배양하며 고상한 도덕적 품성과 사상적 깊이 및 정서적 풍만성을 소유한 각 방면으로 발달된 새 인간 집단으로 교양 발전시킬 것"[14]이라는 '아동음악 창작의 기본 정신'을 제시하였다. 그리고 "우리들은 쏘련의 선진 문화와 예술을 배움으로써만이 이 찬란한 민족 문화를 건설할 수 있다는 것을 명심하여야 하겠습니다."[15]라는 김일성 교시가 있었다. 이에 따라 해방 후의 북한 아동가요는 어느 정도 그 성격이 형성이 되었고, 해방 후 10년간 100여 명의 작곡가들이 아동음악이 500여 편 작곡하였다고 기록하고 있다.[16]

그렇지만 모든 작곡가가 당의 방침을 따른 것만은 아니었다. 그리고 일제 잔재의 청산, 종교음악적 요소 배제, 순수음악 배제, 무모한 주관주의적 경향 및 음악에서의 무사상성과 형식주의적 경향 배제라는 또 다른 과제도 가지고 있었다. 이에 새롭게 창작된 아동음악에 대한 비판 작업도 병행이 되었다.

단편적인 예로, 1946년 청년행활사에서 발행한 동요곡집 『새나

........

14 위의 책, p.85.
15 위의 책, p.87.
16 위의 책, p.83.

라』에 수록된 김동진 작곡의 〈소년단원의 노래〉는 반동적이고, 반인민적이고 반역적인이 작품이라고 비판을 받았다. 그리고 김순남은, 비논리적이며 무질서한 음정 도약과 불규칙적인 불안정한 리듬을 난발하면서 반당적이며 반인민적인 꼬쓰모뽈리찌즘적 부루죠아 사상의 판에 박힌 아동가요를 창작하였다고 비판을 받았다. 또한 평양문예사에서 발간한 『동요곡집』에 수록한 〈깃발〉과 〈은하수〉를 비롯한 서영모의 작품은 무사상성과 순수예술의 틀 속에 얽매려고 시도한 죄악 해독성 낡은 부패한 허무주의적 음악어로 일관되어 있으며, 그의 일련의 작품에 내재한 과거의 소위 주일학교식 창가의 심미주의적 감정은 해방된 어린이들의 감정 세계를 의식적으로 왜곡시켰을 뿐만 아니라 어린이들의 정신적 발전에 적지 않은 해독적 작용을 낳게 하였다고 비판을 받았다.[17]

이런 과정을 거치면서 북한에서는 북한식의 새로운 아동가요의 개념이 생겼고 그에 따른 새로운 아동가요가 등장하였다. 북한에서 말하는 아동가요란 사회주의적이고 국가주의적인 관점에서, 그 노래의 음악적인 면보다는 가사와 기능에 초점을 맞춰 설명하고 있다는 특징을 가지고 있다. 그리고 '동요'라는 용어도 병행에서 사용하였는데 주로 작품집의 이름으로 사용하였다.

.......

17 위의 책, pp.114-115. 이 중 김동진과 서영모는 후에 월남하였고, 김순남은 숙청을 당했다. 그리고 이들의 작품은 북에서도 남에서도 없어져 버렸다.

2) 1970년대의 '동요' 및 '아동가요'의 개념

다음은 1970년대에 북한에서 사용한 '동요', '아동음악', '아동가요'의 용례이다. 우선 1972년에 발행한 『문학예술사전』을 보면 '동요'와 '아동음악' 항은 있지만, '아동가요' 항은 없다. 그리고 '동요'와 '아동음악'을 각각 다른 항에서 설명하고 있는 것이 특이하다.

-동요-

아동문학의 한 형태. 동요는 노래로 불리워질 것을 전제로 하여 씌여지는 시. 동요는 어린이들의 생활을 기본으로 하면서 그들의 사상감정에 기초하여 다양한 사회생활을 묘사대상으로 한다. 동요는 그 형식에 있어서 매우 간결하고 평이한 것이 특징이다. 이런 면에서 동요는 동시와 비슷한 점이 적지 않으나 운률조성에서 정형률을 취하며 시적표현에서도 률동성과 음악성이 풍부한것으로 구별된다. 오늘 우리 나라에서 많이 창작되고있는 동요는 광범한 청소년들속에서 노래로 널리 불리워짐으로써 새세대들을 경애하는 수령 김일성동지께 무한히 충직한 혁명전사로 키우는데 이바지 하고 있다.[18]

-아동음악-

어린이들을 위하여 창작한 음악. 아동음악에는 어린이들의 년령심리적특성에 맞게 창작한 성악, 기악 작품들이 속한다. 어

18 과학 · 백과사전출판사 편, 『문학예술사전』, 평양: 과학백과사전출판사, 1972, p.232.

린이들의 사상교양수단의 하나인 성악작품들은 그 노래를 부르는 어린이들의 음역상 특성에 알맞게 창작되며 기악곡인 경우에도 어린이들의 연주기량을 고려하여 작곡된다. 아동음악에는 또한 어린이들이 연주할수 있도록 정서적으로나 예술적으로 쉽게 만들어진 음악작품과 함께 어린이들에게 들려주기 위하여 창작된 작품들도 있다.

혁명의 위대한 수령 김일성동지께서 조직령도하신 항일혁명투쟁시기에 이룩된 항일혁명문학예술의 빛나는 전통을 이어받고있는 우리의 아동음악은 청소년들을 어린시절부터 공산주의세계관으로 철저히 무장시키고 사회주의조국을 무한히 사랑하며 온갖 계급적원쑤들을 반대하여 끝까지 투쟁하는 수령님의 혁명전사로, 지덕체를 겸비한 사회주의, 공산주의 건설자로 키우는 사상교양의 힘있는 수단의 하나로 되고 있다.[19]

그런 한편, 1979년에 발행한 『해방 후 조선음악』에는 '아동혁명가요'라는 용어가 등장한다. "평화적민주건설시기[20]의 아동음악은 항일혁명무장투쟁시기 아동혁명가요들과 우리나라 동요유산에 기초하여 민족적이면서 새시대 어린이들의 정서에 맞는 음악언어를 널리 탐구하고 해방후 아동음악의 토태를 닦아놓았다."[21]는 것이다.

이를 통하여 '동요'라는 용어는 문학적인 측면이 강하고, '아동가요'라는 용어는 음악적인 측면이 강하다는 것을 알 수 있다. 그리

........

19 위의 책, pp.1044-1045.
20 1945년-1950년.
21 문예출판사 편, 『해방 후 조선음악』, 평양: 문예출판사, 1979, p.63.

고 둘 다 '창작성'에 초점을 맞춰 설명을 하고 있다는 것을 알 수 있다. 그렇지만 사전의 정의대로 사용하지 않고 전 시대와 마찬가지로 '아동가요'라는 용어를 주로 사용하고 '동요'도 병행한 것으로 추정된다.

다만, '아동혁명가요'라는 용어가 새롭게 등장하였는데, 아동혁명가요란 항일무장투쟁 시기에 불렀던 혁명가요 중 어린이의 노래를 의미하며, 아동가요의 정통성을 여기에 두려고 하는데서 비롯된 것으로 보인다.

3) 1990년에 발간한 『조선음악사(2)』에 나타난 개념과 내용

1990년에 간행한 『조선음악사(2)』는 14세기 말에서 1920년대까지 우리의 음악사를 북한의 관점에서 저술한 책이다. 이 중 1920년대는 창작동요가 개척되는 시기였기 때문에 이 책을 통해 창작동요의 역사관을 알 수 있다.

창작동요에 관련된 내용을 요약하면, 첫째 1920년대 들어 새로운 역사적 환경은 애국적인 노래창작을 다른 방향에서 진행할 것을 요구하였고, 이로부터 동요는 창가가 가지고 있던 애국적 및 계몽적 내용과 그 형식에서의 간결성과 평이성, 보급의 신속성 등과 같은 우수한 특성들을 받아들였으며 음조에서는 민족적 바탕을 강화하면서 형성 발전하였다. 둘째, 애국적인 창가가 일반적으로 호소하는 예술이었다면 동요는 생활과 보다 밀착되고 개성화된 예술이었다. 셋째, 동요는 주로 홍난파, 윤극영, 정순철 등 양심적인 음악가들에 의하여 창작되었고, 이들은 언제나 일제에게 빼앗긴 조국과

자기 민족의 운명에 대하여 생각하였고 헐벗고 굶주리고 천대받는 근로인민의 편에 서서 그들의 서글픈 심정과 염원을 표현하려고 노력하였다. 넷째, 이 시기 동요들이 어린이들은 물론 광범한 근로인민대중의 심장을 뜨겁게 울려주고 그들의 심정을 대변할 수 있었던 것도 바로 그것이 천대받는 어린이들에 대한 깊은 동정과 사랑을 표현하였으며 그들의 동심세계와 아름다운 미래에 대한 지향을 진실하게 표현하고 있었기 때문이다. 다섯째, 대표적인 동요로는 〈가을밤〉, 〈기러기〉, 〈반달〉을 비롯하여, 홍난파의 〈장미꽃〉(1916년), 〈작은별〉(1919년), 〈병정나팔〉(1919년), 정순철의 〈형제별〉, 김영환의 〈숨기내기〉, 윤극영의 〈고드름〉 등이 있으며, 이 시기에 창작된 동요곡들은 어린이들의 다양한 생활적 내용을 그들의 심리정서적 특성에 맞게 간결하면서도 단순하고 명백한 예술적 형상으로 진실하게 표현하였고, 이와 같은 동요들은 어린이들의 정서생활을 풍부히 하고 민족적 감정을 높여주는 데서 중요한 의의를 가졌다[22]는 것이다.

그리고 주목할 만한 내용으로는 프롤레타리아아동가요에 관해서도 언급을 하고 있다는 점이다. 요약을 하면 "1923년경 프롤레타리아음악운동의 일환으로 프롤레타리아아동가요가 등장하였고, 1925년 조선프롤레타리아예술동맹(카프)의 조직과 함께 본격화되었다. 프롤레타리아아동음악은 프롤레타리아음악운동에서 중요한 자리를 차지하였으며, 일제의 탄압이 심한 조건에서 진보적인 음악가들은 학생들을 대상으로 한 경향성이 좋은 노래들을 창작하여 그

........

22 과학백과사전종합출판사, 『조선음악사(2)』, 평양: 과학백과사전종합출판사, 1990, p.328.

들 속에 보급함으로써 그들을 민족적 정서와 감정에 물젖게 하며 그들의 계급의식을 높이는데 이바지하였다."[23]는 것이다. 이전까지 만 해도 남한에서는 물론 북한에서도 프롤레타리아동요 또는 프롤레타리아아동가요에 관한 논의는 전무하다시피 하였다. 프롤레타리아동요는 1920년대에서 1930년대까지 한 시대를 풍미하였고, 역사적인 의미가 매우 깊었는데도 불구하고 남북한의 정치적 상황은 이것을 역사의 고아로 만들어 버렸던 것이다. 이후 남한에서는 조금씩 연구가 되어 몇 편의 논문이 나왔고 북한에서는 다시 자취를 감추고 말았다.

그런데『조선음악사(2)』에서의 창작동요와 프롤레타리아아동 가요에 관한 평가는 긍정적인 것만은 아니었다. "창조자자신이 선진적인 로동계급의 사상으로 무장되지 못한 세계관적제한성으로 하여 착취사회의 본질과 투쟁방도를 밝히지 못하였으며 인민들의 투쟁의욕을 북돋아주지 못하였다."[24]는 것이다. 그리고 "인민대중을 반일민족해방투쟁에로 힘있게 불러일으킬수 있는 혁명적인 음악작품은 창조하지 못하였다."[25]는 것이다.

그렇지만 이러한 한계는 김일성의 아버지인 김형직에 의해 극복이 되었다고 하면서 김형직을 새롭게 대두시켰다. 즉, 김형직이 아동가요를 통한 민족주의운동으로부터 공산주의운동에로의 방향전환을 위한 투쟁을 정확하게 이끌어 주었고, 그가 만든 노래가 항일혁명투쟁 시기 당적이며 혁명적이며 인민적인 음악예술의 터전

·······

23 위의 책, pp.334-335.
24 과학백과사전종합출판사,『조선음악사(2)』, pp.313-314.
25 위의 책, p.336.

이 되었다는 것이다.[26]

『조선음악사(2)』에 기술된 내용의 특징은, '아동가요'라는 용어보다는 '동요'라는 용어를 많이 사용하고 있다는 점이다. 그리고 창작동요가 1910년대에 개척되었고 1920년대에 본격화되었다고 보고 있다. 이는 한국의 창작동요사를 1924년으로 보는 남한의 시각과 약간 다른데, 작품의 창작년도를 밝히고 있어 오히려 북한 쪽의 기술이 더 정확할 가능성이 있다. 그리고 이 당시에 창작된 동요를 평가하는 측면에서도 긍정적인 면이 많아졌고, 그 곡목도 다른 기록에 비해 많아졌다는 점도 특이한 점이다. 그와 함께 프롤레타리아아동음악을 역사에 편입시켰다는 점에서도 의의가 있다. 또한 김형직을 동요역사의 주인공으로 등장시킨 점도 눈여겨 볼 만한데, 이는 곧 김일성으로 대체가 되는 한계를 보여주고 말았다.

4) 1993년에 발간한 『문학예술사전』에 나타난 개념과 내용

1988년부터 1993년에 걸쳐 『문학예술사전』 상권, 중권, 하권이 발행되었다. 여기에는 '동요'와 '아동음악'이라는 항목이 없고, 대신 1993년에 간행한 하권에 '아동가요'라는 항목이 있다.[27] 이를 요약하면,

첫째, 어린이들의 생활정서와 나이의 특성에 맞게 만들어진 노래.

.......

26 위의 책, pp.346-348.
27 과학백과사전종합출판사 편, 『문학예술사전(하)』, 평양: 과학백과사전종합출판사, 1993, p.446.

둘째, 인민 창작적 성격을 띤 것과 시인, 작곡가들에 의하여 창작된 것이 있다.

셋째, 인민 창작적 성격을 띤 것을 구전동요라 하며, 다양하며, 아동가요 창작의 바탕이 되었다.

넷째, 아동창작가요는 19세기 말에서 20세기 초의 계몽창가들에서부터 시작. 이 시기의 아동가요들은 학생소년들을 애국주의사상으로 교양하며 그들의 향학열을 고취하는 데 적지 않은 역할을 하였다.

다섯째, 1920년대에 들어서면서 아동가요는 전문적인 시인, 작곡가들의 중요한 창작 분야로 되었다. 대표적인 것으로는 〈대장간〉, 〈고향의 봄〉, 〈조선의 꽃〉, 〈반달〉, 〈그리운 강남〉, 〈고드름〉과 같은 것들이 있으며 광범한 어린이들의 사랑을 받았다. 그러나 이러한 노래들은 당시의 시대적 및 창작가들의 세계관적 제한성으로 하여 커다란 교양적인 역할을 할 수는 없었다.

여섯째, 혁명적아동가요의 빛나는 전통은 위대한 수령 김일성동지께서 항일혁명투쟁시기에 음악예술창조활동을 몸소 조직진행하신 때로부터 시작되었다.

일곱째, 위대한 수령님께서 초기 혁명 활동 시기에 창작하신 불후의 고전적 명작 〈조선의 노래〉는 혁명가요의 빛나는 모범이 되며, 혁명적 아동가요창작분야에서도 일대 전환을 가져오게 되었다.

여덟째, 〈어린 동무 노래부르자〉, 〈혁명군은 왔고나〉, 〈어데까지 왔니〉, 〈유희곡〉, 〈혁명군놀이〉, 〈우리는 아동단원〉, 〈아동단가〉 등이 대표적인 아동혁명가요이다.

아홉째, 아동혁명가요들은 해방 후 아동가요창작의 뿌리가 되

었다.

열째, 우리의 아동가요들은 위대한 수령님과 친애하신 지도자동지의 현명한 영도 밑에 혁명적 아동가요 예술의 빛나는 전통을 줄기차게 이어나가고 있다.

이전 시기와 큰 차이가 없지만 프롤레타리아동요와 김형직에 관한 언급이 사라졌고, 대신 아동가요창작의 뿌리가 김일성이 창작하였다고 하는 〈조선의 노래〉를 비롯한 아동혁명가요에 있다고 언급하고 있다. 그리고 새로운 아동가요는 혁명적 아동가요 예술의 전통을 이어나가고 있다고 그 특징을 설명하고 있다.

5) 새로운 변화

그런 가운데 1990년대에는 '동요'(아동가요)의 개념에 관한 주목할 만한 변화가 일어나기 시작하였다. 분단 이전에 만들어졌고 오늘날까지 널리 애창이 되고 있는 동요에 관한 새로운 평가와 함께 인식의 변화가 일어나기 시작한 것이다. 또 이를 계기로 분단 이전에 만들어진 동요에 대한 발굴·정리 및 연구·보급이라는 일련의 작업이 현재까지 진행되고 있다.

북한에서는 그 변화의 정당성을 "일부 허무주의적이고 편협한 태도로 말미암아 계몽기 시대의 가요들을 역사적 견지에서 고찰·평가되지 못하였기 때문에 음악사에서 공백이 생겼고 그로 인해 유산적 가치를 가지고 있는 민족의 보물이 유실될 지경에 이르게 되었다"[28]는 김일성의 교시와, "일반적으로 음악발전의 중요한 계기점은 민족적 및 계급적 모순이 첨예화되고 인민대중의 혁명투쟁이

앙양되는 시기, 혁명과 건설에서 획기적인 사변으로 충만된 시기, 충격적인 사회력사적변혁이 일어나는 시기와 관련된다. 우리 나라 근대 및 현대 음악발전력사만 놓고보아도 일제식민지통치를 반대하는 우리 인민의 반일애국사상이 높아가던 시기에 계몽가요와 아동가요, 서정가요와 신민요와 같은 음악 종류와 형식이 발생발전하였으며 그것은 애국적인 인민들과 청년학생들 속에서 반일애국사상감정을 불러일으키는데 기여하였다."[29]는 김정일의「음악예술론」에 두고 있다.

이후 1997년『민족수난기의 가요들을 더듬어』를 시작으로, 1999년『계몽기가요선곡집』, 2002년『조선노래대전집』, 2003년『민족수난기의 가요들을 더듬어-증보판-』, 2004년『계몽기가요 600곡집』등을 통하여 일제강점기에 만들어진 많은 동요들이 소개되었다.

이들 동요에 대해 북한에서는 "선율형상이 밝고 명랑하며 구조형식이 간결하고 민족적 향기도 그윽하며, 이러한 특성으로 말미암아 일제의 가혹한 탄압 속에서도 어린이들뿐만 아니라 어른들의 마음속 깊이에 뿌리를 내리게 하였으며 그들에게 애국의 정신과 민족의 넋을 키어주는데서 큰 역할을 하였다"[30]라고 평가를 하고 있다. 남북한의 시각 차이는 별로 없는 것이다.

북한의 노래책에 수록된 대표적인 동요를 살펴보면, 이전부터 알려진 〈반달〉, 〈고향의 봄〉, 〈작은별〉, 〈가을밤〉, 〈고드름〉, 〈설

.......

28 문학예술종합출판사 편,『계몽기가요선곡집』, 평양: 문학예술종합출판사, 1999, pp.3-5.
29 김정일,『김정일선집 제11권』, 평양: 조선로동당출판사, 1997, pp.567-568.
30 문학예술종합출판사 편,『계몽기가요선곡집』, pp.51-52.

날〉, 〈형제별〉 등을 비롯하여 홍난파 작곡의 〈개구리〉, 〈낮에 나온
반달〉, 〈달맞이〉, 〈무지개〉, 〈여름〉, 〈퐁당퐁당〉, 〈햇볕은 쨍쨍〉, 현
제명 작곡의 〈가을〉, 〈고향생각〉, 박태준 작곡의 〈오빠생각〉, 〈고추
먹고 맴맴〉, 〈오뚜기〉, 윤극영 작곡의 〈고기잡이〉, 〈우산 셋이 나란
히〉, 〈따오기〉, 이일래 작곡의 〈산토끼〉, 정순철 작곡의 〈짝자꿍〉,
박태현 작곡의 〈누가누가 잠자나〉, 김성도 작곡의 〈아기별〉, 권태호
작곡의 〈봄나들이〉 등이 있다. 모두 남한에서도 널리 애창이 되고
있는 동요들이다.

　　다른 점이라고는, 남한에서는 월북문인이 작사한 동요는 가사
를 바꿔야만 했는데, 북한에서는 원래의 가사 그대로 남아 있다는
점이다. 대표적인 예로는 "가을밤 외로운 밤 벌레우는 밤 초가집 뒷
산길 어두워질 때…"로 시작하는 이태선 작사·박태준 작곡의 〈가
을밤〉이 북한에서는 원가사 그대로 "울밑에 귀뚜라미 우는 달밤에
길을 잃은 기러기 날아갑니다…"(윤복진 작사)로 남아 있다. 그리고
윤복진이 작사한 〈누나야 보슬보슬 봄비 내린다〉(박태준 작곡), 〈등
대〉(박태준 작곡), 〈말 탄 놈도 꺼떡 소 탄 놈도 꺼떡〉(박태준 작곡),
〈바다가에서〉(홍난파 작곡), 〈스무하루밤〉(박태준 작곡), 〈종달새
〉(박태준 작곡) 등이 원가사 그대로 불리고 있다. 또한 월북작곡가
의 작품이라고 남한에서는 한때 금지가 되었던 안기영 작곡의 〈그
리운 강남〉, 〈새나라로〉, 〈소꿉노래〉, 〈조선의 꽃〉, 〈뜻〉, 이면상 작
곡의 〈우리는 조선의 아들〉 등도 있다. 그리고 남한에서는 없어졌
거나 잘 안 불리는 강신명 작곡의 〈가을 밤〉, 〈봄날의 선물〉, 〈새서
방 새색시〉, 한영석 작곡의 〈무궁화꽃〉, 홍성유 작곡의 〈봄비〉, 임동
혁 작곡의 〈비방울〉, 김영환 작곡의 〈숨기내기〉, 정순철 작곡의 〈옛

이야기〉, 이흥렬 작곡의 〈저녁의 바다〉 등도 있다.

6) 『조선노래대전집』을 통해 본 아동가요

2002년 북한의 문학예술출판사는 『조선노래대전집』을 발간하
였다. 이 책은 기존의 노래집과는 달리 북한의 노래를 한 권의 책으
로 엮은 것으로, 총 8,000여 편의 곡을 2,500쪽이라는 방대한 분량
의 책으로 집대성하였다. 북한의 주요 노래를 거의 수록하였다고
해도 과언이 아니다.

이 책에 따르면 북한에서는 노래를 크게 '가요', '가극노래', '영
화노래', '아동가요', '민요' 등 다섯 개의 장르로 나누고 있고, 각 장
르는 또 다양한 소장르로 나누고 있다는 것을 알 수 있다. 이 중 '아
동가요'는 '학생소년노래'와 '어린이 노래'로 분류하였으며, 해방 이
전의 동요는 '가요'의 소장르는 '광복전가요' 안에 포함시켜 수록을
하였다.[31] 그리고 김일성과 김정일이 만들었다고 하는 노래를 책의
첫머리인 '불후의 고전적 명곡' 코너에 배치를 하였다.

해방 후에 작곡된 아동가요는 약 1,500편이 수록되었는데, 여기
에 수록된 아동가요의 특징을 살펴보면, 김일성과 김정일을 찬양하
는 내용의 노래가 주를 이루며, 뒤를 이어 김부자에게 충성하는 내
용의 노래, 김부자의 은덕에 감사하는 노래, 김일성 일가를 찬양하
는 노래, 사회주의를 찬양하는 노래, 나라와 당을 찬양하는 노래가
대부분이며, 자연을 예찬하거나 부모를 내용으로 하는 노래, 고향

........

31 문학예술출판사 편, 『조선노래대전집』, 평양: 문학예술출판사, 2002을 참조.

에 관한 노래도 대부분 김부자와 연관이 되어 있으며, 아주 극소수이지만 고향을 노래하거나 자연을 하는 노래하는 것이 있기는 하지만 이런 곡들은 대부분 재일교포가 만든 것이다. 즉 가사 중심의 노래이고 그 가사의 내용도 한정이 되어 있다.

음악적인 측면에서는, 시대에 따른 양식적 변화는 없고, 선율 중심의 노래로 그 선율은 장음계와 단음계의 구성음 및 2박자·3박자·4박자·6박자를 바탕으로 한 서양의 박절적 분할 리듬이 결합된 형태로 되어 있으며, 평이한 것이 특징이다. 그리고 대부분 장·단조 조성에 바탕을 둔 조성음악(調性音樂)이며, 화성은 서양의 전통적인 기능화성에 바탕을 사용하고 있다. 또한 규칙적인 4마디를 한 프레이즈로 하는 전형적인 가요형식을 따르고 있으며, 곡의 종지형식 또한 반종지-정격종지로 이어지는 서양노래의 규범에 따르고 있다. 가사와 음의 관계는 가사의 한 음절에 한 음이 붙는 실라빅 스타일 되어 있고, 가사의 각 절이 동일한 선율로 연주되는 절가 형식으로 되어 있다. 이러한 음악적 특징은 성인 가요와도 같은 것인데, 다만 차이점은 성인 가요에 비해 음역이 좁고 쉽게 부를 수있게 만들어졌다는 점이다.

6. 남북한 동요 개념의 소통 가능성

남북한의 동요에 관한 개념은 같으면서도 다르고 그 대상 또한 같으면서도 다르다. 먼저 남한에서는 '동요'라는 용어로 통일이 되었는 데 비해 북한에서는 '동요'와 '아동가요'라는 용어를 병용하고

있다. 그리고 '동요'와 '아동가요' 모두 근대에 탄생한 창작음악이란 장르의 개념으로 사용하고 있으며, 옛날부터 전해 오는 어린이 노래는 동요 앞에 '구전' 또는 '전래'라는 접두사를 붙여 사용하고 있다. 그렇지만 '구전아동가요', '전래아동가요'라는 말은 사용하고 있지 않다.

개념적인 측면에 있어서 '어린이의 노래'라는 면은 같지만, 남한의 동요는 '정서함양과 인간성 개발과 교양의 노래'라는 뜻이 강하고, 북한의 아동가요는 '사회주의·공산주의 혁명을 내용으로 하는 노래 및 김일성 일가와 당과 국가를 찬양하는 노래'라는 성격이 강하며, 노래의 음악적인 면보다는 가사를 중요시하고 있다. 즉 전자는 개인을 위한 노래, 후자는 집단을 위한 노래라는 성격이 강하다.

'동요'와 '아동가요'의 탄생 배경도 비슷하면서 약간 다른데, '우리의 전통적인 음악 감각과 서양의 음제도 등이 한데 어우러져 문화융합이라는 문화변동 과정을 거쳐 양악문화로 정형화되었다'는 측면에서는 같지만, 남한 측에서는 '북한의 아동혁명가요'를 무시하는 데 비해 북한에서는 해방 후에 창작된 아동가요의 뿌리를 항일무장투쟁 시기에 만들어 불렀다고 하는 아동혁명가요에 두고 있고, 그 공을 김일성에게 돌리고 있다.

그 가운데는 남북한이 공유하고 있는 것도 있고 그렇지 않은 것도 있는데, 분단 이전에 만들어진 창작동요 및 전래동요는 상당수 공유하고 있다. 그렇지만 아동혁명가요는 북한에만 있고, 프롤레타리아동요는 부분적으로만 언급하고 있고, 일제강점기 조선에서 불린 일본 동요에 관해서는 남북 모두 아예 언급조차 안 하고 있다. 그리고 해방 직후 북한 지역에서 만들어진 서영모, 김동진, 김순남 등

의 동요는 남북한에서 동시에 없어져 버렸다. 그에 비해 1947년에 작곡된 〈우리의 소원은 통일〉은 남북한에서 모두 애창이 되고 있다.

그런 한편, 분단 이후 남한에서 만들어진 대중가요와 가곡이 북에서 연주된 적이 있고, 북한에서 만들어진 대중가요와 가곡이 남한에서 연주된 적은 있지만, 분단 이후에 만들어진 동요와 아동가요가 연주되거나 음악 교류의 레퍼토리로 채택된 경우는 없었다. 또한 월북문인의 동요시를 가사로 만든 곡은 한때 남한에서 가사를 바꾸어 불러야만 했지만, 북한에서는 원 가사 그대로 부르고 있다는 것도 다른 점 중의 하나이다. 그리고 월북작곡가의 작품이라는 이유로 남한에서는 한때 금지가 되었던 안기영, 이면상의 동요와 남한에서는 없어진 동요도 북한에서는 적지 않게 발견된다.

'동요'와 '아동가요'의 개념은 시대와 상황에 따라 계속 변하는 열린 개념의 속성을 가지고 있다. 그리고 '통일의 노래'로 그 개념이 확대될 가능성도 매우 높다. 같이 불렀던 동요도 많았고, 같이 부르고 있는 동요도 많은 만큼, 그 개념이 '통일의 노래'로 확대가 되어, 앞으로 같이 부를 수 있는 동요도 많이 만들어지기를 기대한다.

참고문헌

1. 남한 단행본

강신명,『兒童歌謠曲選三百曲』, 평양: 농민출판사, 1936.

군정청문교부 편,『초등 노래책』, 서울; 군정청문교부, 1946.

도종환,『정순철 평전』, 충청북도·옥천군·정순철기념사업회, 2011.

민경찬,『청소년을 위한 한국음악사-양악편』, 서울: 두리미디어, 2006.

민경찬 외,『동아시아와 서양음악의 수용』, 서울: 음악세계, 2008.

이강숙·김춘미·민경찬,『우리양악100년』, 현암사, 2001.

한용희,『창작동요 80년』, 서울: 도서출판 한국음악교육연구회, 2004.

2. 북한 단행본

2.16예술교육출판사 편,『계몽기가요600곡집』, 평양: 2.16예술교육출판사, 2004.

과학·백과사전출판사 편,『문학예술사전』, 평양: 과학백과사전출판사, 1972.

과학백과사전종합출판사,『조선음악사(2)』, 평양: 과학백과사전종합출판사, 1990.

과학백과사전종합출판사 편,『문학예술사전(상)』, 평양: 과학백과사전종합출판사, 1988.

_____,『문학예술사전(중)』, 평양: 과학백과사전종합출판사, 1991.

_____,『문학예술사전(하)』, 평양: 과학백과사전종합출판사, 1993.

_____,『조선의 민속전통』제6권, 평양: 과학백과사전종합출판사, 1995.

김영복,『주체의 음악예술 교육』, 평양: 문학예술종합출판사, 1992.

김정일,『김정일선집 제11권』, 평양: 조선로동당출판사, 1997.

문예출판사 편,『해방 후 조선음악』, 평양: 문예출판사, 1979.

문학예술종합출판사 편,『계몽기가요선곡집』, 평양: 문학예술종합출판사, 1999.

문학예술출판사 편,『조선노래대전집』, 평양: 문학예술출판사, 2002.

윤이상음악연구소 편,『우리의 소원은 통일-통일 노래 100곡집』, 평양: 윤이상음악연구소, 1990.

조선작곡가동맹중앙위원회 편,『해방 후 조선음악』, 평양: 조선작곡가동맹중앙위원회, 1955.

최창호,『민족수난기의 가요들을 더듬어』, 평양: 평양출판사, 1997.

_____,『민족수난기의 가요들을 더듬어-증보판-』, 평양: 평양출판사, 2003.

3. 일본 단행본

藤田圭雄,『日本童謠史I』, 東京: 株式會社あかね書房, 1984.

上笙一郎,『日本童謠事典』, 東京: 東京堂出版, 2005.

※ 총서에 수록된 1차 자료의 상태에 따라 결락이나 누락된 곳이 있을 수 있음.

《조선민족과 조선의 삼천리강산을 따라서 조선혁명에 대하여 말할수 없으며 조선의 력사와 전통, 조선사람의 생활감정과 풍습을 고려하지 않고는 조선혁명을 성과적으로 수행할수 없습니다.》(조선 로동당대표자회에서 한 김일성동지의 보고에서)

혁명가요에 대한 생각

김중일

[본문 생략]

혁명가요의 대중성

김중일, 「혁명가요에 대한 생각」, 『조선음악』, 1966. 12, pp.6-9.

具沅會, 「大衆歌謠淨化問題에의 提議」(『경향신문』, 1946. 11.
21. 4면)

　　대중가요-우리가 흔히 유행가 경음악등을 통칭하는 가요의
정화문제는 오늘날 비로소 제기된 것이 아니오 벌서 日政時代서
부터 오랫동안 宿題가 되어오는 것이다. 저 레코-드기업에 의한
유행가 만능시대에 각 영리회사로부터 산출한 대중가요가 그 퇴
폐적가사와 불건전한 선율로써 社會風敎에 좋지 못한 영향을 끼
쳐준 것은 부인할 수 없는 사실이오, 解放今日에 있어서도 아직
그 잔재를 청소하지 못한 것도 누구나 시인하고 있는 바이다. 물
론 레코-드에 녹음된 가요는 조선에 현재 레코-드 생산시설이 없
는만큼 현존 레코-드의 마멸에 의하야 조만간 자연소멸될 운명
에 놓여있는 바이나 대중속에 깊이 滲透되어 있는 저속한 가요의
痲庳性은 상당한 노력과 합리적방법이 아니고서는 정화의 목적
을 달성하기 어려울 것이다. 그러나 정화는 결코 말살이 아니오
질의 개선을 위한 양의 정리를 의미하는 것인만큼 가요정화문데
에 있어서도 대중가요의 특수성을 충분히 인식하야 그 정리의 한
계와 표준을 규정함에 있어서나 取捨의 방법을 선택함에 있어서
권위자에 의한 신중한 검토를 거듭하야 행여나 옥석구분의 결과
에 이르지 않도록 하여주기를 바라는 바이다.
　　원래 대중가요란 문자 그대로 대중에 의하여 대중을 위한 대
중의 가요를 의미하는 것이다. 따라서 대중의 지지를 받지 못하
는 가요는 이미 대중가요로서의 그 자격을 상실한 것이다. 유행가
요가 아무리 한 직업적작가의 자의소산이라 할지라도 적어도 그

것이 유행하는 때는 반드시 대중에게 그 가요를 맞어드릴만한 소지가 형성되어 있다는 것과 작품자체에 대중을 매혹할만한 그 무엇이 있다는 것을 간과하여서는 안된다. 그러므로 작가는 항상 시대의 추이를 예민하게 관찰하고 대중심리의 경향의 초점을 정확히 파악하므로서 만참으로 대중이 요망하는 대중의 가요를 만들수 있을 것이다. 종래의 유행가요가 일반적으로 저속하다고 해서 그 내용에 대한 개별적검토를 하지도 않고 전적으로 此를 驅逐하는 동시에 몇거름 더 나가 유행가요의 존재의 필요성까지 부정하는 類의 暴擧에 나오든가 그렇지않으면 倭敵幻影에 사로잡혀 조선고유의 민요에서 출발한 신민요와 순수한 조선정서에서 우러나온 유행가요까지 일본의 그것에 관련시켜 억지로 그 유사점을 詮索하므로써 재래의 대중가요를 모조리 소탕하고 당연히 舊歌謠部門에 소속될 고래의 향토민요만을 우리 민족의 것이라고 주장한다면 이는 결국 頑迷한 보수주의자의 편협한 자기도취에 지나지 못할 뿐이오 따라서 이와같은 小乘的態度로서는 도저히 조선의 대중가요의 정당한 발전을 기대하기 어려울 것이다. 조선가요에 마침 일본의 그것과 유사한 점이 있다고 해서 그거이 반드시 일본의 그것을 모방한 것도 아니오 조선의 전통적정신에 배치되는 것도 아니다. 동양민족의 감성적 공통성이 우연히 그 접근을 볼 때가 있다는 것을 잊어서는 안되낟. 이와 같은 예는 南洋諸島民族의 민요에서도 많이 볼 수 있는 것이다. 더구나 유행가요의 형식은 결코 일본의 특산품도 아니오, 일본이의 창작도 아니다. 세계 어느 문명국가에서도 볼 수 있는 문화의 都會集中과 경제생활복잡화로 인하야 필연적으로 생성한 短篇音樂이다. 문화교류

가 빈번하고 교통기관이 발달한 현단계의 사회에 있어서는 한 나라 한 지역에 국한된 민요나 이요의 발전한 여지를 남겨놓지 않었다.

이와 같이 대중생활과 불가분의 관계가 있는 대중가요를 마치 음악계의 이단자와 같이 취급하야 덮어놓고 배격하고 현존의 대중가요가 전부 敗退한 폐허 우에 고전음악과 같은 難澁한 음악만ㅇ로써 여기에 대치하랴는 사람이 있다면 그는 대중가요에 대한 자기의 무지를 표명하는 것이라고 밖에 볼수 없다. 더구나 현재의 작가진이 우수한 대중가요를 제공치 못하고 있는 현실에 있어서 일방적으로 기존가요를 축방하야 대중으로부터 유행가요전부를 박탈하려는 계획은 결국 배급없는 통제와 같은 역효과를 얻을 뿐일 것이다. 현존의 유행가요를 전부 없애주어야만 음악을 향상시킬수 있다고 웨치는 작가들 자신이 적극적으로 대중가요계에 진출하야 참된 조선의 대중가요를 출산하므로써 대중이 스스로 전자를 버리고 후자를 따라오도록 하여주기바란다. 완전한 치료방법은 환자의 체질을 고려하야 소독과 투약을 병용하는데 있기 때문에!(了)

筆者는 公報課長

박영근, 「민족음악에 대한 管見」(『경향신문』, 1946. 11. 21.)

現下 우리 악단에 있어 당면과업의 하나인 「민족음악을 如何히 건설하느냐」는 문제에 대하여는 해방후 기회있는대로 구호만

으로 외쳤으나 아직 아무런 성과가 없음을 자기비판치 아니치 못하겠다. 이것은 음악가자신들의 능동적공작이 부족하였든 것을 인정하는 동시에 무엇보담도 생활환경의 혼란 속에서 이 문제 해결의 구체적 표현이 될 「애국가」조차 명항한 스콜랜드민요로써 대행되고 있다는 엄연한 사실이 이를 대변하고 있는 것이 아닐 수 없다. 이것이 또한 음악이라도 정치에 의존히 아니치 못할 證左이다. 그러나 우리 민족음악의 건설을 추진시키려면 다음과 같은 기초공작이 필요한 것이다. 우리 조선만이 가진 음악유산을 계승하는 문제에 있어 문헌가 자료가 희소하므로 至難하나 아악에 있어는 이조실록과 박연선생의 「악학궤범」 등이 귀중한 자료에 아악부며 악기와 기타자료가 있다. 그러나 향악 곧 민속악에 관하여는 국악원에서 농악대회 이래 이 방면에 노력하고 있으나 자료에 곤란하고 있다. 그러므로 급속히 문헌과 자료를 정리하여 사적 고찰로써 이론을 體素化하는 운동을 전개하므로써 유산을 정비하는 데 국악가들의 열의있는 협력과 양악가들의 이해있는 조력이 필요한 것이며 더욱 종래의 보수적인 태도에서 적극적인 공작이 필요하며 우리 정부의 옳은 문화정책에 기대하는 바가 크다.

다음은 모-든 잔재를 청소하여야만 된다. 우리 고전음악은 봉건주의에 시달려서 발전은커녕 근근히 연명하여온 것이다. 과거의 우리 음악가들은 악공과 音律匠이로서 일생을 귀족과 양반계급에 봉사하였든 것이다. 이리하야 그를 일부에는 아직 그 잔재에서 노예근성을 이탈치 못하고 모리배에게 이용당하여 국악의 존엄성을 손상하며 또한 음악의 국제성을 이해치 못하고 자기것만이 무조건 좋다는데서 옳지 못한 국수주의에 빠지게 쯤 된 것

이다.

　우리 음악의 위대한 발전을 위하야 외래음악의 이론과 실기를 섭취, 소화하는데서 일보전진을 약속하는 것이다.

　우리 음악유산의 정상한 계승에 잔재일절을 청소하고 외래음악의 조선적섭취가 끝나면 이에 진정한 우리 민족음악의 건설이 가능하게 될 것이오, 작곡가의 좋은 세계관에서 문인과의 이해있는 협동에서 새로운 창작이 산출될 것이다. 이것이야말로 국제음악과의 연계에서 공헌에까지 발전되는 것이다. 이리하야 건설되는 우리 음악은 인민과 더부러 검토하고 연마하므로써 진정한 인민음악에 약진할 것이오, 이렇게 되려면 오직 우리 정부의 위대한 문화정책 밑에서만이 사회시설을 확충하며 학교교육을 혁신하며 음악가의 생활을 보장할 것이며 진정한 음악의 대중화는 드디어 음악의 생활화에까지 추진될 것을 믿어마지않은바이다. 그러나 이 이상에서 꿈깨인 현실은 너무나 간격이 크다. 민간음악단체는 경제의 파탄과 객관적조건으로 약체화해가므로 관료화할 위기에 있는 이때 우리 민족음악의 건설에는 비상한 공작태세와 꾸준한 노력우에 준렬한 비평정신만이 과도기에 요청되는 바이다.(필자는 음악평론가)

　이희승, 「시조와 민요」(『경향신문』, 1948. 4. 25. 4면)

　시조, 가사, 속요, 민요의 구별은 무엇을 표준으로 삼아서 하는 것인가 세밀한 점에 있어서는 퍽 어려운 문제가 많은 것.

시조는 정형시, 가사는 자유로운 운율

그러나 민요는 이와 매우 취향이 다르다. 조선 사람의 진솔한 기분과 정서를 가장 똑바루 가장 뚜렷하게 들어다볼 수 있는 것은 이 민요 외에 다시 없다.

속요도 민요만 못지않게 순진성이 담겨 있으나 그러나 민중의 心緒에 가장 깊이 뿌리박고 있는 점은 도저히 민요에 미치지 못할 것이다. 말하자면 가사의 일반화한 것이 속요요, 민요의 一段 昇化된 것이 역시 속요일 것이다.

그러나 속요는 민요와 같이 대중 전체의 마음속 깊은 곳에서 울어나온 것이 아니오 따라서 대중의 심금을 속속들이 파고 들어가서 울릴 수는 없는 것이다.

「軍政의 終幕과 官公吏猛省期」(『경향신문』, 1948. 8. 18. 1면)

군정은 지난 십오일오전영시로 종지부를 찍었다. 해방후 삼년 동안의 군정기간은 참으로 지리멸렬 모든 것이 자주적이 못되고 의타적이고 拜宗的이었다....

민심의 자극과 격동도 여기서 일어났고 반발과 보복도 인땜에 생기어 일례를 들면 제주도사건과 같은 **좌익계열의 선동적민요**도 一因이 관공리의 방자 횡포에 있었다는 것을 상기할 때 이 얼마나 통심할 일이랴.

손진태, 「조선민요집성」(『경향신문』, 1948. 12. 30. 3면)

　　방종현 최상수 김사엽 삼형이 그들의 수십년 노력으로 수집한 우리 민족가요를 이번에 간행하게 되었다.

　　이 가요들은 비록 현대의 것이나 현대에 돌연히 생장한 것이 아니요, 우리 민족생활이 시작하던 오천년이나 이전으로부터 일어나고 자라고 변천하면서 꾸준히 면면하게 전승되어 지금에 이른 것이다. 그러므로 민요는 우리 민족이 오천년동안 민족으로서 생활하여 온 감정과 정서와 사회생활의 복합된 결정체이다.

　　이러한 귀중한 민족문화재의 수집과 정리는 마땅히 국가에서 하여야할 사업이어늘 과거에 있어서나 현재에 있어 아직도 그 분위기를 이루지 못하고 있다. 그런데 三友는 민족수난기의 곤경에도 불구하고 그때부터 이 어려운 민족사업에 각각 개인적으로 발분노력하였던 것이 지금에야 결실되어 三人合著로 이 책이 上宰되었다. 이 책은 민족정서의 結晶임과 동시에 三友의 애국심의 결정이기도 하다. 이 책의 出世는 비단 우리 민족학도만의 기쁨이 될 것이 아니요, 전민족적환희의 하나가 될 것이다.

李在郁, 「조선민요집성을 읽고」(『동아일보』, 1948. 12. 31.)

　　민요는 민중이 그 사상감정을 하등 수절함이 없이 솔직히 토로한 그것인만큼 우리는 이 민요를 통해서만 가장 昭然히 그 시대 시대의 세태를 언어 인정 풍속 등을 파악 관찰할 수 있는 것이

다. 그러므로 동서고금을 막론하고 위정자나 학구들은 이 민요의 수집정리에 많은 관심을 갖아왔던 것이다.

약 십칠팔년전에 소운 김교환씨가 매일신보지를 통해서 약 이천종의 민요를 수집하였는데 단기 4262년에 일본 제일서방에서 출판한 조선구전민요집은 그 성과이다.

여기에 있어서 우리들이 특히 유념해야 할 그것은 거금 약 육십여년전에 H·B이 우리 민요를 수집 또는 번역을 하였다는 사실이다.

다시 말하면 그 무렵에 있어서 우리 선인들은 이 사업에 무관심하였음에도 불구하고 외국인들은 이에 착수하였었고 그 후 우리나라사람은 일정시대에 비로소 이에 관심을 갖게되었지마는 일정당국의 간섭방해가 심하였다.

즉 민요수집자는 항상 그들의 주목을 받어왔음은 물론이어니와 김교환씨의 "조선동요선"은 (임파문고본)은 발매금지처분을 당하였든 것이다. 그러므로 나는 오래동안 자유로운 분위기속에서 금번 본서가 상재됨에 있어서 편자제공과 출판사 정음사에 대해서 여러 가지 의미로서 충심으로 감사한다. 그것은 첫째로 해방 후 누구보다도 먼저 자유로운 솜씨로서 일반의 관심이 몹시 희박한 이 곤란한 사업에 착수하여 거의 완성에 가까운 성과를 능히 걷우었다고 보고 둘째로는 편자 세분이 다 이 사업감당에 있어서 가장 적당한 인사들이라고 확신하기 때문이다.

(중략) 본서에 수록된 수많은 우리 선인들의 심정의 結晶은 그것이 간접적이 아니고 具眼者들이 손수 채집한 그것들인만큼 우리들의 희구의 감정을 도발함이 크고 또 우리들의 심금을 울림

이 尤甚함을 느끼게 된다. (후략)

이재욱, 「고정옥 저 조선민요연구」(『경향신문』, 1949. 4. 6. 3면)

　　나는 일직부터 서울대학교 고정옥교수가 우리 민요연구에 십
수년에 긍해서 전 심혈을 경향하고 있었음을 잘 알고 있기에 항
상 경의를 표하여왔고 또 그 귀중한 성과가 하로바삐 세상에 발
표되기를 누구보다 더 열심히 기원하고 있었던만큼 이제 드디어
이 快著를 읽게되니 참으로 감개무량함을 금치 못하겠다. 그것은
민요는 우리 민족의 언어의 세태사상 감정 및 풍속 등을 가장 충
실히 전해주는 그것임에도 불구하고 이 방면연구에 유의하는 인
사가 너무나 적었고 또 이 민요연구는 가장 곤란하고 힘드는 일
의 하나이라고 믿고 있기 때문이다.
　　본서의 주요안목에 대해서 저자는 원시예술로서의 민요를 구
명하는 동시에 예술기원론에 언급하고 조선서민문학의 역사를
탐구하면서 국문학에 이어 문학으로서의 민요가 차지하는 기능
적지위의 중대성을 논의하고 현재 조선민요를 주로 내용을 기준
으로 세분하여 그 정신과 형식을 검핵(檢覈)하므로서 문학으로서
의 조선민요의 성격을 밝히려는 이 세 방면에 관하는 한 종래엔
그다지 개척되지 아니한 그만큼 우리들의 대망의 그것이라고 아
니할 수 없다. 이와 동시에 우리들이 새 조선을 건설함에 있어서
우리의 과거를 가장 솔직히 전해주는 이 민요의 연구가 선행과업
의 하나일진덴 본서가 우리들을 裨益하는 바는 자못 크다고 말할

수 있을 것이다. 그리고 자료수집의 광범과 이론전개의 精緻는 본
서에 대한 우리들의 신뢰를 더욱 깊게 한다고 하겠으며 또 此種圖
書의 백미라 해도 과언이 아닐 것이다.

　그런데 우리가 진정한 의미에 있어서의 민주사회를 건설하려
면 과거에 있어서 가장 국민적이요 자연적이며 또 향토적인 분위
기속에서 배태생장 또 전파되어오는 이 민요를 연구 음미하여 그
精華를 섭취하는 것이 긴급공작인 이상 이 곤란하고도 또 유의
의한 사업을 능히 대성한 저자의 고심과 노력은 참으로 장하다고
아니할 수 없다. 방금 우리 민족이 혼란의 와중에서 방황하고 있
는 것은 민족정신과 민족혼에 대한 연구 관심의 부족에 기인한다
고 볼 수 있을진댄 이러한 의미에 있어서도 우리 국민은 그 누구
를 물론하고 한번을 꼭 읽어야할 그것이라고 굳게 믿으며 또 국
민각위에게 감히 추장(推獎)함을 주저하지 않는다.

변종욱, 「외국음악 듣기 싫소」(『동아일보』, 1949. 6. 1. 2면)

　取正棄曲은 誰何를 물론하고 희망하는 바이니 하물며 민족적
으로 좋와하는 요건이라면 시각을 주저할 바가 안이겟지요. 근일
라듸오 방송을 청취컨대 음악으로 태반을 점유하고 있으니 此는
피로의 시달린 민간위안에 큰 도움이 된다는 其 趣旨는 매우 좋으
나 음악의 제목으로 청취자들이 두통을 알케되니 其 理由는 우리
나라의 좋은 음악의 자료가 부자기수인데 왜 듯기에도 짜증날만
한 외국 무슨 작곡이니 무슨 명곡이니 하며 대중이 듯지도 않는

명목으로 귀중한 시간을 허비하니 此는 도대체 외국풍속의 숙달한 몇몇 인사만을 위함인지요.

우리 민족으로서는 신구지식층을 막론하고 음악시간이 되면 에이- 맹꽁이우는소리갓고나 하는 현상을 방송책임자든 아는지 몰으는지 차후로는 아모쪼록 우리 음악을 방송하되 노인층을 위하여는 舊調 청장년에게는 민요 등을 하고 극히 소수분자가 좋와하는 명곡 등은 2%정도로 하면 우리 음악도 향상될 것이며 대체로 공평한 조치가 안일까요

나운영, 「작품과 연주」(『경향신문』, 1949. 11. 14. 2면)

우리의 민족음악을 수립하는데 있어서 가장 기본이 되는 것은 말할 것도 없이 좋은 작품을 많이 생산하는 것과 좋은 연주를 하는 것일 것이다. (중략)

생각하건데 연주경험을 통하여 악기의 성능과 표출수단을 습득하여야만 좋은 작품을 쓸 수 있는 것이고 또한 작곡 이론을 모르고 적합한 악곡 해석을 내려 연주할 수는 없는 것이다. 따라서 이 양자에서 이루어지는 작품과 연주로 불가분리의 유기적관계를 가지고 있는 것이다. 그러면 우리나라에서 좋은 작품과 좋은 연주가 나오지 않는 원인이 어디에 있을 것인가. 먼저 작품에 대하여 말하면 첫째로 「뎃상」문제이다. 그림에 있어서 「뎃상」이 제일 중요한 것과 같이 작곡에 있어서도 이것이 생활문제이다. 이것은 주밀한 작곡이론의 습득과 환성정열에서만 이루어질 수 있는

것이다. 둘째로는 민족음악 수립의 방향을 결정하여야 할 것이다. 일제적 유행가조와 봉건적 잔재음악인 찬송가조(오해 없기를 바란다) 창가조를 청산하고 국악 특히 민요와 농악을 연구하는데서부터 국악에 있어서의 화성문제, 채보기보법에 대한 문제, 장고장단의 연구 등은 물론이고 특히 서양의 현대음악(본격적인「째즈」를 포함함)에 대한 이해를 가져 대중이 요구하는 음악을 대중이 이해할 수 있는 직각적인 말로서 표현하여 먼저 보급시키고 다음에 향상시켜야 할 것이다. 오늘날까지 우리 작품은 극히 미미한 상태에 있으나 그중에서도 어느 것은 찬송가에서 한 발자욱도 전진하지 못하여 시대적인 감각적인 새로운 맛이 없고 또 어느 것은 고도의 소위 현대음악이어서 대중이 쉽게 이해할 수 없을 뿐 아니라 즐길수 없다. 또 한편 사이비「째즈」로서 건전한 것을 내지 못 하고 있는가 하면 일방적으로나 국악에서는 전연 창작이 없고 골동품을 무의식적으로 재연하고 있을 뿐이다. 우리는 서양의 현대음악과 국악을 절저히 연구하여 세계음악으로서의 우리 민족음악을 수립하기에 노력하여야 할 것이다.

다음 연주에 대해서 말하면 (중략)

끝으로는 우리 작품연주의 의무를 느낄 줄 알아라. 국산품을 애용하는 정신을 가져야할 것이다. 물론 개중에는 미숙한 작품도 있을 것이나 대체로 남의 것을 숭상하는 이 땅의 민족성부터 뜯어고쳐야 할 것이다. 아무리 미숙하고 유치한 우리 작품이라도 만약 작곡자의 이름을 서양사람의 이름으로 고쳐써논다면 아무 비판없이 성의껏 연주할 것이 아닌가. 또한 우리 작품을 언제까지나「봉선화」「성불사의 밤」뿐이 아닐 것이다. 좀더 신작을 연주하려

고하는 성의가 필요하다고 나는 본다.

우리 작품이 생산 보급 향상되지 않는 책임을 작곡가와 꼭같이 연주가도 저야할 것이다. 물론 작품도 많이 써내지는 못하지만 써 놓아도 연주해주는 사람도 없고 또한 제대로 연주할 수 있는 사람도 적은 이 땅의 실정을 생각할 때에 매우 한심스럽다. 우리나라가 국제적으로 선전하고 자랑해야 할 것은 우리 작품밖에는 없는 것이다. 신라의 문화를 아무리 자랑해야 무엇하랴 미국에 「울려고 내가왔든고」가 조선음악으로서 소개되었다는 사실을 들을 때에 작품을 쓰는 사람이나 연주하는 사람은 심사숙려하여야 할 것이다. 마즈막으로 작품과 연주는 대중과 평론가 없이 성립되지 않는다. 대중과 평론가가 작곡가로 하여금 좋은 작품을 내놓도록 격려해주어야 할 것이며, 좋은 연주를 하도록 채쭉질 해주어야 할 것이다. 그리하여 작곡가, 연주가, 대중, 평론가가 일치단결하여 좋은 작품 좋은 연주를 위하여 노력하여야만 우리 민족음악이 발전을 보게될 줄 믿는다. 이 글을 쓸때에 나 스스로 반성하든 점이 적지 않으며 내 손이 떨리는 것을 금할 수 없다. 이 글이 또다시 탁상공론이나 구호에만 그치지 않았으면 민족문화와 발전을 위하여 다행한 일이라 하겠다.

會錄

西曆一千九百二十三年三月十六日下午二時府下于
駄谷穩田一〇一番地老沼方小�..方定煥氏宅에서第
一回會合을開하다 左記諸氏가出席하다
　　方定煥　姜英鎬　孫晋泰　高漢承　鄭順哲
　　趙俊基　秦長燮　丁炳基

決議事項
一、趣旨　童話及童謠를中心으로한모든兒童問題를
　　　　　　　까지..하..事

『색동회회록』

認證함

右記事項을 議決한 後에 方定煥氏의 茶菓 鄕食 應이 있은

淺閉會하고 后 五時半이러라

西曆 一千九百二十三年 三月十六日

委員 丁炳基

西曆 一千九百二十三年 三月 三十日 下午 一時 府下 野

方村 新井六二八 秋 露會 四 丁炳基 寓居에서

一、名稱

抽象的 或象徵的으로 하나며 一般會員이 各
~生覺하아기기만 第二回集會時에 決議하
기로함

一、會의 八會形式

會員의 三人以上의 推薦이면 會員으로 認証
함

一、海外會員의 推薦

海外에서도 우리會의 趣旨에 贊成하며 硏究하
는門者는 會員의 推薦에 依하야 會員으로

앗것 들은 것을 發表 할것

右 記事 項을 決議 記錄 閉會 하니 后 六時 正

일러라

西曆 千九百二十三年 三月三十日

委員 丁炳基

西曆 千九百二十三年 四月十四日 上午 十一時에 第三

四會 合을 ～～～府下 蘆村 蒿丹寺 原一○二六

審地 尹克榮氏 宅에서 開하다 右記 諸氏 九魯庫

第二回會合을 開하야 左記諸氏가 出席하다

孫晋泰 尹克榮 方定煥 趙俊基

高漢承 丁炳基 （姜英鎬秦長燮兩氏欠席）

事項

一. 名稱에 對하야는 其例之多數의 提出이 있으나 尹克

榮氏의「색동會」라는 提議에 合意하얏으나

疑惑되는 點이 있어 次回로 保留하다

一. 研究發表 會合할 時에는 引으로 創作 閱覽

寫眞撮影하기로함

但 會費參円也

以上

西曆一千九百二十三年四月十四日

委員 丁炳基

西曆千九百二十三年四月二十九日

曹在浩氏가우리會의趣旨를贊成하시고 寄부金

秦長爕 申克榮三氏의推薦에依하야入會하시

다

記錄

孫晉泰 尹克榮 鄭順哲 方定煥 高漢承

丁炳基

尹克榮氏의 盛大한 午餐의 饗應이있은 後 仁川

左記事項을 決議한後 閉會하니 午后五時

半

決議事項

一 名稱 벗吾會

一 發會式의 伴, 來五月一日에 擧行하기로 一同이

鐘을노코九時까지滋味잇게놀다가各々歸

去하다

西曆千九百二十三年五月一日

委員 丁炳基

西曆千九百二十三年五月十八日下午一時麻下千脉

谷三七八四野方高漢家民宅에서第四會合을

開하기로하얏스나事情에依하야臨時로場所를定치

上濕谷二九九番九山方內方定煥民宅으로定치하얏스며

出席會員은如右

發會式

西曆千九百二十三年五月一日午後三時에万世橋驛

에集合하야가지고駿河台三輪寫眞舘에紀念

撮影하니出席한會員이如左하다

孫晋泰 尹克榮 鄭順哲 方定煥 曺漢承

秦長爕 曺在浩 丁炳基

同日午后四時錦町長勢軒에서祝宴으로用하고

午后一月은將來를堅固히하기盟誓하고을閉會하니

后天時半

七時에一同秦長爕民으로三에서民의盛大한祝酒

司會　丁炳基

童謠　理論　秦長燮
　　　實際　尹克榮
　　　　　　鄭順哲

童話

童話劇　　漢補　趙俊基

少年向題에対하야　才定憤

兒童教育에　　育漢承

少年會　　才定憤

　　　　　曹在浩

入場參加資格者

地方少年會代表者　幼稚園及小學校先生

曹在浩 尹克榮 鄭順哲 秦長燮 孫晉泰

方定煥 玄漢承 丁炳基

決議事項

一、論文으로 新聞雜誌을 通하야 우리會의 所在及

趣旨를 一般社會에 周知케할일、

但論文은 會員各自가 執筆記錄한것을 次回會合

時審査議決하야 該新聞雜誌社에 依托할일、

一、夏期事業으로 全鮮少年指導者大會을 開催

할일、(但時日保留)

大會順序及擔任은 大畧如左

方定煥　高漢承　孫晉泰　秦長燮　鄭順哲

曹在浩　趙俊基　丁炳基（尹克榮氏帶同）

決議事項

一、論文은 六月末日로 延期할事

一、大會日字는 七月二十三日로 完定할次

右記事項을 議決한後閉會하니 午後八時正이러라

西曆一九百二十三年六月九日

委員　丁炳基

우리 會員의 推薦者,

右記 事項을 決議하고 寫漢承民의 盛大한 酒菓의

饗應外 方定愼民의 夕飯代로 幾分의 供饋가 있었다

該開會함이 上午 十時正,

　　西曆 千九百二十三年 五月十八日

　　　　　委員 丁炳基

西曆 千九百二十三年 五月 九日 下午 三時 府下 野方村 江古

田九山一五○番地 抱雲方 丁炳基 寓居에서 第五回

會合을 開하고 左記 諸民이 出席하다

찾아보기